民畵
민화는
民話
민화다

이야기로 보는 우리 민화세계

민화는 민화다

2017년 9월 10일 초판 1쇄 발행
2024년 4월 10일 초판 6쇄 발행

지은이	정병모
펴낸이	김영애
편 집	김배경
디자인	신혜정
마케팅	김한슬
펴낸곳	5niFactory(에스앤아이팩토리)

등록일	2013년 6월 3일
등록	제 2013-00163호
주소	서울시 강남구 삼성로 96길 6 엘지트윈텔1차 1210호
전화	02. 517. 9385
팩스	02. 517. 9386
이메일	dahal@dahal.co.kr
홈페이지	www.snifactory.com

© 정병모, 2017

ISBN 979-11-86306-75-8 03600

값 30,000원

民畫 민화는
民話 민화다

정병모 교수의 민화읽기 2

정병모 지음

이야기로 보는
우리 민화세계

다홀미디어

프롤로그

민화民畵는 민화民話다

민화는 민화다! 앞의 화자는 그림 화畵자이고, 뒤의 화자는 이야기 화話자이다. 언뜻 성철스님의 '산은 산이요, 물은 물이요'라는 법어가 연상되지만, 여기서는 종교적 화두를 꺼내려는 것은 아니다. 그림 속에 담긴 이야기를 풀어보려는 것이다. 스토리텔링은 인간의 이야기다. 그것이 사물이든 자연이든 실재든 환상이든, 그것에는 사람들이 살아가는 이야기가 펼쳐져 있다. 심지어 신의 세계까지 우리의 이야기에 다름이 없다. 우리는 미술사를 서술할 때, 유물 및 유적 자체, 환경, 제도 등 외형적인 것에만 주목하는 경우가 많다. 그것은 그 실체를 파악했다고 보기 어렵다. 오히려 변죽만 울릴 가능성이 높다. 그곳에 살았던, 그것을 이용했던, 그것을 좋아했던 사람들의 살았던 이야기를 들여다봐야 그 대상을 온전히 이해할 수 있다.

김홍도의 흔적을 찾아서, 그가 근무했던 연풍관아를 찾은 적이 있다. 지금은 연풍초등학교로 바뀐 그 교정에는 풍락헌豐樂軒이란 건물 한 채만 덜렁 남아 있다. 그 건물 앞에는 이런 문화재 안내판이 설치되어 있다.

"1988년 9월 30일 충청북도유형문화재 제162호로 지정되었다. 관리는 연풍초등학교에서 하고 있다. 1628년인조 6 장풍현長豊縣이 연풍현延豊縣으로 되자 1663년현종 4에 현감 성희주成熙胄가 조령鳥嶺 아래에 있는 지금의 자리에 동헌을 처음 지었다. 이후 건물이 퇴락하여 1766년영조 42 현감 이덕부李德溥가 이전의 건물 남쪽에 새로 동헌을 짓고 '풍락헌豊樂軒'이라 이름하였다. 성사익成士翼이 옛 동헌에 '이은재吏隱齋'라고 쓴 현판을 걸었다고 전하는데, 지금의 연풍동헌은 1766년에 지은 풍락헌이다. 연풍동헌은 정면 5칸, 측면 3칸으로 된 2익공5량二翼工五樑으로 팔작지붕 겹처마의 목조 기와집이다. 1912년에 개교한 연풍보통학교가 1920년부터 교사校舍로 사용하면서 '흥영관興英館'이란 편액을 달았으며, 1965년에 중수하고 1972년 현재의 자리로 이전하였다."

이 문화재 설명을 읽으면, 한 가지 아쉬운 점을 발견하게 된다. 그곳에 살았던, 그곳을 거쳐 갔던 사람들의 이야기가 빠져있는 것이다. 이 관아는 단순히 예술품으로 지은 것이 아니라 삶의 치열한 공간인데, 그곳에 어떤 사람들이 머물렀고 어떠한 일들이 벌어졌는지에 대한 이야기가 없다. '풍속화가로 유명한 김홍도가 1790년부터 1792년까지 이곳에서 고을원님인 현감을 했다.'는 문구 하나만 들어갔어도 사람들은 그 건물을 다시 한 번 쳐다봤을 것이다. '정면 5칸, 측면 3칸으로 된 2익공5량二翼工五樑으로 팔작지붕 겹처마의 목조 기와집'이란 설명이 일반인에게 무슨 의미가 있을까?

민화도 마찬가지다. 그 겉모습은 호랑이, 꽃, 새, 책, 문방구, 산수, 문자 등 다양한 자연과 물상으로 이뤄졌다. 하지만 그 속내를 들여다보면, 사람들이 살아가는 이야기가 담겨 있고 삶의 진실이 깃들어져 있다. 그것이 민화의 스토리텔링이다. 예술은 하늘에서 뚝 떨어진 존재가 아니다. 그것은 삶의 소산이다. 빈센트 반 고호가 왜 자신을 귀를 잘랐을까? 최북은 왜 자신의 눈을 찔렀을까? 멕시코의 국민화가 디에고 리베라의 부인 프리다 칼로는 왜 그림 속에 자신의

심장을 꺼내 보여줬을까? 오늘날 많은 이에게 감동을 준 명작 그 뒤편에는 작가의 치열한 스토리가 깔려있다. 민화 역시 그 내면에는 민중의 삶과 꿈이 담겨 있다. 민화의 힘은 그러한 스토리텔링에서 나오는 것이다.

　최근 민화 붐이 일어나고 있다. 많은 분들이 민화를 그리고 즐기고 있다. 여러 직업 다양한 부류의 분들이 참여하다보니, 조선시대처럼 서민의 그림이고 저잣거리의 그림으로 규정하기 어렵게 확산되고 있다. "만민의 그림"이라고 보는 것이 더 정확할 것이다. 종종 그분들에게 왜 민화가 좋으냐고 묻는다면, 민화가 행복을 가져다주는 그림이라는 대답이 가장 많다. 민화에는 부귀하게 해주고 출세를 하게 해주고 장수하게 해주는 상징이 있다. 물론 지금에는 큰 관심이 없는 다산의 상징도 있다. 1937년 야나기 무네요시柳宗悅 1889~1961가 민화란 말을 처음 만들었을 때에는 행복의 개념은 아예 없었고 무명화가들의 건강하고 놀라운 아름다움에 주목했다. 행복의 코드가 민화의 매력으로 새롭게 떠오르고 있는 것이다.

　민화의 이야기는 현실과 꿈의 세계를 간단없이 오고갔다. 민화에는 삶과 연계되어 있는 판타지가 장치되어 있다. 민화의 세계는 현실에만 머물지 않고 꿈의 세계까지 뻗어나간다. 현실 속에서 일어나는 일들을 현실 너머에서 바라봤다. 자연이나 우주와 같은 커다란 세계 속에서 그들의 삶을 인식한 것이다. 판타지는 고단한 현실을 이겨내고 희망의 불씨를 살려나가서 둘 사이의 평형을 유지시켜주는 균형추 역할을 한다. 그것은 근본적으로 민중들의 낙관주의에서 비롯된 것이다. 세상을 밝게 보니, 그림도 밝고 명랑할 수밖에 없다. 그래서 나는 정치적으로 어려운 조선말기와 일제강점기 때 성행한 우리 민화를 "암울한 역사 속의 유쾌한 그림"이라고 규정지은 바 있다. 민화는 어려운 시기에 밝

은 정서로 우리 역사 속에서 긍정적인 역할을 담당했다.

민화는 삶의 이야기요, 복의 이야기요, 꿈의 이야기다. 이 책에서는 이러한 민화의 스토리 세계를 모티프별로 살펴보았다. 일반인이 민화를 접근하기 가장 좋은 방법은 모티프를 통해 그 스토리와 더불어 독특한 이미지세계를 감상하는 것이다. 아울러 여기서는 궁중회화와의 비교를 통해 민화의 진정한 세계로 다가갈 수 있도록 구성했다.

민화에 담겨있는 스토리는 다양하다. 중국 고전이나 한국의 고전에 연원한 상징도 중요한 스토리이지만, 그 내면에 깔려있는 민중의 생생한 이야기도 주목해야 할 스토리다. 궁중회화나 문인화에서는 고전과 정통을 중시하고 사실적인 표현을 지향하다 보니, 기존의 틀을 고수하는 보수적인 성향이 강하다. 하지만 민화에서는 저자거리에 떠도는 이야기까지 주저 없이 그림 속에 끌어들여 변신하는 너그러움과 자유로움이 돋보인다. 민화에는 상징 이상의 작가가 말하고자 하는 우리의 진솔한 이야기가 담겨있다. 우리는 이처럼 민화 속 내밀한 이야기에 귀를 기울여야 할 것이다.

우리는 중국의 이야기조차 날 것 그대로 두지 않는다. 우리의 취향에 맞게 새롭게 매만진다. 외래의 이미지는 민중의 눈높이에 맞게 조절한다. 처음에 낯선 모습이 신기하고 흥미를 불러일으키지만, 그 호기심이 사라질 때쯤이면 이내 싫증을 내고 불편함을 느끼게 된다. 결국 우리 식, 우리 것으로 바꾸는 수순을 밟는다. 그러다 보면 그 원천이 무엇인지를 따지는 일 자체가 무의미할 정도로 한국화하고 민화화한다. 그만큼 자생력이 강한 장르가 민화인 것이다.

수원 화성 안에 팔달사라는 절이 있다. 용화전 옆벽에 느닷없이 담배 피는 호랑이가 그려져 있다.도 1 웬 사찰에 담배 피는 호랑이일까? 호랑이는 왕 다

음 단계의 권력을 상징하고, 토끼는 민초를 나타낸다. 토끼가 장죽을 받들어 호랑이의 비위를 맞추고 있다. 과연 이런 일이 현실적으로 가능한 것일까? 아무리 동물의 왕국이라 하더라도, 이것은 분명 인간의 이야기다. 호랑이를 빌어서 인간의 이야기를 한 것이다. 그것은 바로 신분 계층 간의 불공평한 관계를 풍자한 것이다.

호랑이 그림은 중국을 비롯하여 동아시아 국가에서 인기를 끌었다. 하지만 호랑이가 담배 피는 그림은 다른 나라 회화에서 볼 수 없는 한국적인 발상이다. 더군다나 우리나라에서도 궁중회화나 문인화에서 보이지 않는 매우 민화적인 소재다. 우리가 흔히 옛날이야기를 할 때 '호랑이가 담배 피는 시절'이란 말부터 꺼내는데, 이런 민중의 이야기가 그림 속에 그대로 반영된 것이다.

호랑이가 담배 피는 시절하면, 아주 오래된 이야기로 들린다. 그런데 그림 속에서는 그 말에 풍기는 뉘앙스만큼 그리 오래된 것은 아니다. 팔달사는 1922년에 창건됐으므로, 호랑이가 담배 피는 벽화도 1922년을 넘어서지 못한다.

청나라 황제의 수렵놀이를 그린 〈호렵도〉도 2 독일 개인소장에도 호랑이가 담배 피는 장면이 등장한다. 이 그림은 19세기 후반의 작품이다. 토끼 한 마리가 호랑이에게 공손하게 두 손으로 곰방대를 갖다 바치고, 다른 토끼는 그 밑에서 숨을 죽이고 호랑이의 눈치를 살핀다. 멧돼지들도 호랑이의 환심을 사기 위해 물건을 갖다 바친다. 한 마리는 무슨 소용이 있는지 나뭇가지를 갖다 바치고, 다른 한 마리도 무언가를 찾기 위해 두리번거린다. 그런데 호랑이가 그렇게 여유를 부릴 상황이 아니다. 바로 그 위에는 청나라 황제 일행들이 호랑이를 사냥하러 진을 치고 있다. 호랑이는 황제만 잡을 수 있는 사냥감이기 때문이다. 목숨이 오고가는 급박한 상황 속에서 호랑이는 어떻게 이처럼 담배를 피며 여유를 부릴 수 있을까? 그것도 토끼와 멧돼지의 시중을 받으며. 자신이 사냥물

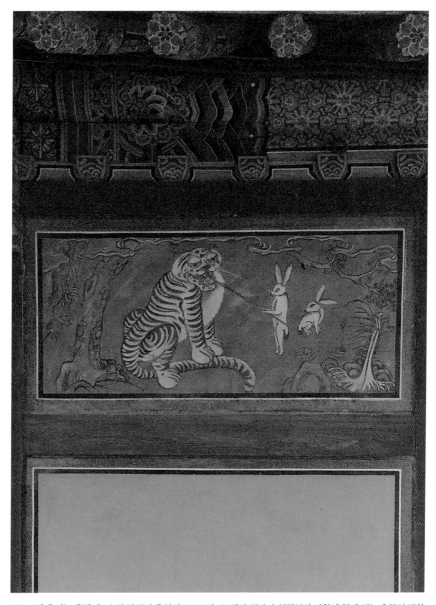

도 1. **〈담배 피는 호랑이〉** 수원 팔달사 용화전, 1922년. 20세기 전반 수원지역의 사찰에 담배 피는 호랑이 벽화가 유행했다. 하지만 불교적인 주제가 아니라고 많은 사찰에서 이들 벽화를 털어버렸다. 19세기 말 20세기 초 불화와 민화, 더 나아가 불교계와 대중의 아름다운 만남을 보여주는 유적인데, 점점 사라져가고 있다.

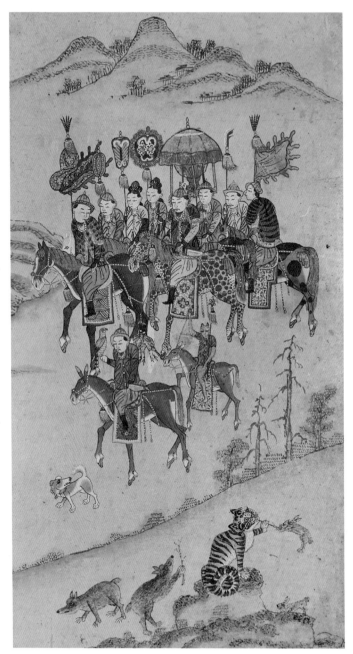

도 2. 〈호렵도〉 부분, 19세기말, 독일 개인소장. 전체그림은 도 87 참조. 호렵도는 호랑이, 사슴 등을 잡는 사냥그림인데, 어떻게 호랑이가 목숨이 오고가는 급박한 상황 속에서 여유롭게 담배를 필 수 있을까? 그것도 토끼와 멧돼지의 시중을 받으면서. 이것이 민화의 역설이요, 해학이다.

인 사실을 잇는 역설 그리고 해학, 이것이 바로 민화의 스토리다.

우화적이든 직설적이든, 사회를 풍자하는 그림이 우리나라 회화에 등장하는 것은 조선후기에 와서 가능한 일이다. 그 물꼬를 튼 장르가 풍속화다. 풍속화는 우리들이 살아가는 일상생활을 그린 것인데, 단순히 일과 놀이에 대한 관심에서 시작하여 점차 사회의 현실을 직시하고 사회를 개혁하려는 의식까지 표출했다.

김홍도金弘道 1745~?는 풍속화를 통해서 흥미로운 드라마를 연출했다. 이전의 인물화에서 볼 수 없었던 재밌고 생생한 스토리텔링이 매우 뛰어나다. 조선후기 풍속화가 성행하기 이전, 아니 김홍도가 풍속화를 선보이기 이전, 인물화는 뻔한 레퍼토리를 반복했다. 경전, 역사서, 문학 등에 나오는, 매우 엄선된 그리고 교훈적인 이야기만 다뤘다. '고사高士'라고 불리는 고결한 선비가 달을 보고 물을 보고 자연을 거닐며 자연을 관조하는 이야기나 또는 유비가 관우와 장비와 함께 제갈량을 세 번씩 찾아가는 교훈적인 이야기다. 하지만 김홍도는 과감하게 저자거리의 이야기를 화폭 속에 끌어들였다. 씨름판에 환호하고 서당에서 매 맞는 아이를 보고 웃음바다가 되는 살아있는 이야기다. 오늘날 김홍도를 최고의 풍속화가로 칭송하는 것은 그의 그림 속에는 극적인 삶의 드라마가 펼쳐져 있기 때문이다.

그림의 현장을 가보면, 많은 이야기가 전해온다. 한국회화사를 공부한다고 해서 문헌이나 그림만 파고들어서는 안 된다. 현장의 생생한 소리에 귀를 기울여야 한다. 오랜 세월동안 변해가서 원래의 모습을 상실한 현장도 우리에게 중요한 이야기를 전해준다. 그것 자체도 역사이기 때문이다. 물론 관련 기록이나 문헌의 중요성은 말할 것도 없다. 하지만 문헌 속 정보와 이야기는 일정한 한계가 있다. 문헌 속 정보와 논리에서 벗어나기 힘들고, 상상력이 제한된다. 그

것보다 더 중요한 것은 신선한 영감을 얻는 것이다. 이처럼 생생한 감동을 빛바 랜 그림 속에 적용하면, 신기하게도 그 그림은 오늘날의 그림으로 되살아난다. 과거는 현재와 연계될 때, 우리에게 의미를 갖는다. 새로운 이야기를 끌어내려 면, 현장을 직접 보고 느끼고 생각하는 것이 가장 좋은 방법이다.

2007년 여름 중국 소상팔경瀟湘八景을 답사했다. 그 전 해에 소상팔경을 찾 으러 갔지만, 8곳 중 4곳밖에 찾지 못했다가 그 다음 해에 비로소 8곳 모두를 방문할 수 있었다. 아마 한국인 최초의 소상팔경 답사일 것이다. 고려후기부터 조선시대 내내 우리는 소상팔경에 열광했지만, 아직 그곳을 찾아갔다는 기록 을 접한 적이 없다. 거의 모든 화가들이 현장을 가보지 않고 전해오는 그림이 나 문헌에 의거하여 소상팔경을 그린 것이니 민화작가들은 더 말할 나위도 없 다. 그런데 현장을 보지도 않고 그린 그림인데, 왜 그곳을 찾는 일이 무슨 의미 가 있냐고 반문할 수 있다. 하지만 이 답사를 통해서 문헌으로는 전혀 가늠할 수 없는 여러 가지 새로운 사항들을 파악할 수 있었다. 무엇보다 작품 분석에 있어서 기준으로 삼을 수 있는 현장을 알게 된 것이 큰 소득이다. 또한 그곳에 서 느끼고 파악한 생생한 이야기를 풀어놓을 수 있게 된 것이다. 수많은 스토 리가 작품의 현장에 여전히 살아 숨쉬고 있다.

현재 민화와 관련되어 벌어지는 최근의 경험도 유의미한 스토리다. 우리 는 옛 문헌에 나오는 것만 팩트로 생각하고 현재에 경험하는 스토리는 학문 의 대상으로 생각조차 하지 않는다. 첫 장인 "민화란, 이런 그림이야!"는 현재 내가 체험한 일화로부터 민화이야기를 풀어냈다. 민화는 조선이란 과거의 틀 속에 갇힌 유물이 아니라 현재 진행되고 있고 앞으로도 계속될 살아있는 문 화이기 때문이다.

2011년 10월 어느날 동아일보 김창덕 기자가 나에게 전화를 했다. 토요일 판에 민화에 대한 칼럼을 연재하자는 제안이었다. 김기자는 다할미디어 출판사를 통해 내 첫 번째 민화책인 『무명화가들의 반란 민화』를 받아 보고서 연재를 생각한 것이라 했다. 그해 11월 5일부터 2012년 11월 10일까지 1년 동안 2주에 한번씩 "민화세계"라는 타이틀로 글을 쓰게 됐다. 당시 정신없이 썼던 글들을 묶어 곧 출판할 것처럼 준비했지만 벌써 4년 반의 세월이 훌쩍 지나가 버렸다. 또 전 중소기업연수원장으로 현재는 인덕대학에 재직중인 이경열 교수가 출판사에 들렀다가, 내 원고를 보고 불쑥 "민화는 민화다"라는 제목을 제안해주었다. 출판사로부터 이 제목을 전해들은 나는 "야!"라는 탄성을 지르며 넙죽 받아들였다. 그런데 문제는 이 멋진 제목이 내가 쓴 글과 딱 들어맞지 않아서 한동안 애를 먹었다. 하지만 그 제목은 이내 책의 화두가 되어서 내 원고를 다시 수정하는 중요한 지침이 되었다.

이렇게 어렵사리 끝마친 원고를 디자이너 신혜정씨가 아름답게 꾸며줬고, 다할미디어에서는 인내를 갖고 원고를 다듬어줬다. 매번 교정을 봐준 손진은 전 경주대 교수를 비롯, 도판의 도움을 준 삼성미술관 리움, 국립중앙박물관, 경기도박물관, 기메동양박물관, 가나아트재단, 현대화랑, 서울미술관, 평창아트, 가회민화박물관, 조선민화박물관, 온양민속박물관, 한국자수박물관, 그리고 여러 개인소장자 분들께 감사의 말을 전한다. 이 모든 분들 덕분에 민화책 제2권이 나올 수 있었다.

2017. 8. 1
경주 선도산 자락에서
정 병 모

목차

꽃과 새가 자아내는 사랑이야기

삶과 꿈을 넘나드는 이야기

유토피아, 그곳을 향하여

민화란,
이런 그림이다!

민화는 저절로 나온 거야
행복화라 부릅시다
그건 승화된 동심이야!
누가 그린들 어떠하리

민화는 저절로 나온 거야

2017년 2월 솔거미술관에서 열린 경주민화포럼 행사 때다. 103세이신 김병기 화백이 100살 미만인 우리 모두에게 쩌렁쩌렁한 목소리로 이런 말씀을 했다.

"민화는 어디서 온 게 아니야 저절로 나온 거야"

김병기 화백이 이야기하는 핵심은 민화야말로 진정한 우리 그림이란 뜻으로, 우리의 심성 깊숙한 곳에서 우러난 그림이라는 말이다. 민화의 소재는 중국회화나 궁중회화 등에서 신세를 질 수 있다. 하지만 그것을 표현하는 본령은 철저하게 우리의 입장에 서있다. 같은 포럼에서 성파 스님도 비슷한 말씀을 하셨다. 민화야말로 우리의 사상, 정서, 감각 등을 담은 그림이기 때문에 한국화로 불러야 한다고 주장했다. 스님은 이미 2014년 경주민화포럼 개회식 때 축사를 하면서 이 문제를 제기한 바 있다. 2015년 한국민화학회에서도 문명대 교수는 일본화가 전통 채색화이듯이 한국화도 민화로 대표해야 한다는 의견을 밝혔다. 민화의 본질은 한국적인 그림이라는 점에 있다. 나는 민화를 이렇게 음식에 비유한다. 궁중회화가 고급스런 한정식이라면, 민화는 김치나 된장처럼 구수한 그림이라고.

일본의 대표적인 출판사인 헤이본샤平凡社에서 간행한 『한국·조선의 회화 韓國·朝鮮の繪畵』도 3 2008년에서는 표지의 그림으로 민화 까치호랑이를 선택했

도 3. 2008년 일본 헤이본샤에서 간행한 『한국·조선의 회화韓國·朝鮮の繪畵』

다. 이것은 2005년 내가 기획한 "반갑다 우리 민화전"^{서울역사박물관}에서 일본과 우리나라를 통틀어 처음 공개한 작품이어서 더욱 반가웠다. 민화 책인가 해서 살펴보았더니, 일본 학자들이 중심으로 쓴 한국회화사 책이었다. 만일 한국에서 발간한 한국회화사라면, 고구려 고분벽화나 정선의 금강산도와 같은 그림이 표지에 등장했을 것이다. 민화에 대한 한국과 일본 학자들의 인식 차이를 보여준다. 2013년 미국 UCLA 버글린트 융만^{Burglind Jungmann} 교수가 지은 조선시대 회화사 책인 *Pathways to Korean Culture*의 표지가 민화 책거리이고, 2016년 파리 기메동양박물관 피에르 캄봉^{Pierre Cambon} 수석 큐레이터가 낸 한국미술사 책 *L'art de la Corée*의 표지도 까치호랑이다. 최근의 이러한 사례는 외국인들이 민화를 가장 한국적인 미술로 인식하고 있음을 반증한다. 야나기 무네요시는 이미 1922년에 민화를 가장 한국적인 그림으로 평가했다.

> "모두 조선풍으로 이루어져 있어 결코 중국의 모방이 아니라는 점에 유의해야 할 것이다. 조선의 문화는 확실하고 독자적인 세계를 이루고 있어 결코 다른 나라의 화풍에 종속된 표현을 하고 있지는 않다."(야나기 무네요시, 『조선과 그 예술』)

민화는 가장 한국적인 그림이다. 우리의 정서, 우리의 취향, 우리의 이야기가 담겨 있는 그림이다. 오늘날 한국화는 수묵화 혹은 문인화가 주인 자리를 차지하고 있다. 조선시대 사대부들이 갖고 있는 문인화론, 문인들의 격조 있는 그림이 다른 부류의 그림보다 우위에 있다고 믿는 이데올로기가 현대의 우리의 미술에까지 지배하고 있다. 그런데 조선시대에 분명 주인의 역할을 했던 수묵화 혹은 문인화가 현대 미술에서도 유효한지는 의문이 든다.

수묵화나 문인화는 중국적인 성향이 짙다. 지금까지 미술사가들이 조선시대 수묵화를 설명하는 개념들을 보면, 이곽파李郭派, 마하파馬夏派, 절파浙派, 남종화南宗畵 등 중국회화의 용어들이 대부분이다. 꼭 중국회화의 잣대로 조선시대 회화를 바라봐야 할까? 조선의 수묵화가 중국풍이 강한 탓도 있지만, 그동안 우리가 수묵화나 문인화를 자생적인 관점으로 보려는 노력이 부족하지 않았는지 자문할 필요도 있다. 지금까지의 한국회화사 연구는 수묵화나 문인화에 편중되었고, 궁중장식화, 불화, 민화 등 한국적인 그림에 대해서는 소홀히 다뤘다. 앞으로는 어느 한쪽에 치우치지 않고 전반적으로 서술하여 보다 균형 잡힌 시각의 한국회화사가 나와야 할 것이다.

물론 민화라고 순수 민화적인 것만으로 이루어진 것은 아니다. 상당수의 민화는 궁중회화나 문인화의 신세를 지고 있다. 하지만 그 영향은 소재에 그칠 뿐, 그것을 표현하는 방식이나 감성은 전혀 민화적이고 한국적이다. 중국적인 것도 있고, 더러 서양적인 것도 있다. 하지만 이들을 그대로 받아들이기 보다는 금세 한국적인 이미지로 탈바꿈시킨다. 우리의 정서와 취향에 맞게 되새김질한다. 무엇이든 우리식으로 변화시켜야 직성이 풀리지, 날 것 그대로 나두는 법이 없다. 그만큼 자의식이 강한 그림이 민화다.

어떻게 보면 못 그린 그림인데, 의외로 많은 이들이 좋아하는 민화가 있다.

도 4. 〈**범 탄 신선**〉 19세기말 20세기초, 종이에 채색, 76.0×33.0cm, 개인소장. 이 그림이 많은 이의 사랑을 받는 이유는 한국적이면서 자연스런 매력 덕분이다.

〈범 탄 신선〉도 4이다. 이 그림이 많은 이의 사랑을 받는 이유는 한국적이고 자연스러운 매력 때문이다. 깊이감이란 전혀 없는 매우 평면적인 구성은 전통적으로 내려오는 표현방식이고, 구불구불하고 거친 선은 신라토우처럼 기교를 뺀 수수하고 친근한 우리의 미감이다. 핵심적인 몇 군데만 칠한 부분채색, 패턴화된 꽃과 바위 표현 등은 민화적인 표현방식이다. 이 작품은 미추의 차원을 넘어서서 승화된 아름다움을 보여주고 있다. 평면적인 구성은 오히려 현대적으로 다가오고, 거친 선은 수수함을 넘어 자연스럽게 보이며, 부분 채색이라 간결한 느낌이 들고, 패턴화된 표현은 장식적인 효과가 난다. 가장 큰 기교는 서툰 것처럼 보인다大巧若拙는 노자의 말에 딱 들어맞는 그림이다. 추사 김정희는 『완당전집』 서독書牘 18에 범 탄 신선의 스토리를 이렇게 소개했다.

> "어떤 사람이 범을 만나 엉겁결에 범의 등으로 뛰어오르자, 범 또한 놀라서 안절부절 못하였는데, 마침내 그 범을 타고 마을로 내려가니, 아동들이 손뼉을 치며 일제히 외치기를 '범을 탄 신선[騎虎仙人]'이라고 하였답니다. 그러자 그 사람이 말하기를, '신선은 신선이다마는 대단히 고통스럽구나.'라고 했다 합니다. 실상 범을 탄 것은 곧 부득이한 일이었고, 신선이라는 것은 곧 아동들이 보고 이상하게 느껴서 한 말이며, 대단히 고통스럽다는 것이 바로 그 실정인 것입니다."

이 스토리를 알고 이 작품을 보면, 외양은 신선이라 화려해 보여도 내심은 무서운 호랑이 등에서 내려오지 못해 안절부절 못한 모습이 언뜻 비친다. ✿

행복화라 부릅시다

2013년 3월 경주에서 '민화란 무엇인가'라는 주제로 경주민화포럼이 열렸다. 토론시간에 일본 도시샤대학의 기시 후미카즈岸文和 교수는 조용한 목소리로, 그러나 귀가 번쩍 뜨이는 제안을 했다. "민화를 '행복화幸福畵'라고 부르면 어떨까요?" 이 한마디에 몇몇 소장학자는 뜨거운 반응을 보였다. 어떤 이는 나에게 와서 '교수님 행복화란 말을 들으니 매우 행복합니다'고 흥분된 감정을 전했고, 당시 발표자였던 김상엽 박사는 경기일보에 「행복화라 부릅시다!」라는 칼럼을 써서 기시 교수의 제안을 널리 알렸다. 행복화란 명칭이 세상에 던져진 현장이었다. 사실 나는 이보다 6년 전인 2007년 부산박물관에서 열린 민화전시회의 제목을 '행복이 가득한 그림, 민화'라고 지은 적이 있다. 행복이란 키워드로 민화를 보려는 의도였지만, 행복화란 말 한마디의 폭발력에는 미치지 못했다.

윤범모 교수는 민화라는 말 대신 '길상화'라는 용어를 쓰자고 제안했다. 행복화의 전통적인 용어. 그를 비롯하여 이원복 관장, 윤열수 관장, 그리고 내가 기획위원으로 참여한 2013년 10월에 가나아트센터에서 열린 민화 및 궁중회화 전시회의 제목을 "길상"으로 정했다. 윤범모 교수의 의견이 적극 반영된 제목이다.

민화에서 행복이란 무엇인가? 아니 길상이란 무엇인가? 그것은 행복을 빌

고 출세를 염원하며 장수를 소망하는 '복록수福祿壽'의 덕목을 가리킨다. 행복이란 말의 전통적인 버전이 길상인 것이다. 그런데 길상이란 말에는 기복적인 소망뿐만 아니라 착하게 살아야 한다는 윤리적 교훈도 포함되어 있다. 후한 때 허신許愼이 편찬한 『설문해자說文解字』를 보면, 길吉은 선善이고 상祥은 복福이라 했다. 착하고 복되게 사는 것이 길상이란 뜻이다. 길상의 의미에는 윤리적인 선과 기복적인 복의 의미가 중첩되어 있다. 당나라 성현영成玄英 601~690은 『장자莊子』에 나오는 "길상지지吉祥止止"란 문구에 대한 소疏에서 "길이란 행복하고 선한福善 일이며, 상이란 아름답고 기쁜嘉慶 일의 징후다"라고 풀이했다. 요컨대 행복하고 선하고 아름답고 기쁜 일이 길상이란 뜻이다. 우리는 길상의 이미지를 통해 행복을 꿈꾸고 착하게 사는 일을 다짐했던 것이다.

민화는 밝고 명랑한 그림이다. 어느 하나 어두운 구석이 없다. 자연의 순수하고 따듯한 오방색이 그림 속에 빛이 나고, 그 속에 펼쳐진 이야기도 유쾌하기 그지없다. 특히 지금처럼 대통령 탄핵으로 사회가 갈리고 경제가 어려울 때, 무한 긍정의 민화가 우리 사회에 끼치는 순기능은 더욱 빛날 것이다. 조선이 쇠퇴의 길로 접어들고 일제의 식민지 지배가 시작되었을 때에도 민화의 밝고 명랑한 정서가 어느 정도 역할을 했다고 본다. 나는 이 시기의 민화를 "침울한 역사 속의 유쾌한 그림"이라고 평한 바 있다.

여기에 덧붙여 민화가 갖는 또 다른 장점은 이러한 이미지에 행복을 염원하는 상징으로 가득하다는 것이다. 단순히 아름다운 이미지에 그치지 않고 인간의 행복을 추구하는 상징까지 중첩된 다원적인 이미지인 것이다. 최근 민화 모사를 하는 민화가들에게 '왜 민화를 그리냐'고 물으면, 민화 덕분에 건강하고 행복해지기 때문이라고 대답하는 경우가 많다.

복잡한 서재를 그린 책거리가 있다.도 5 탁자 위에 여러 책갑들을 중심으로

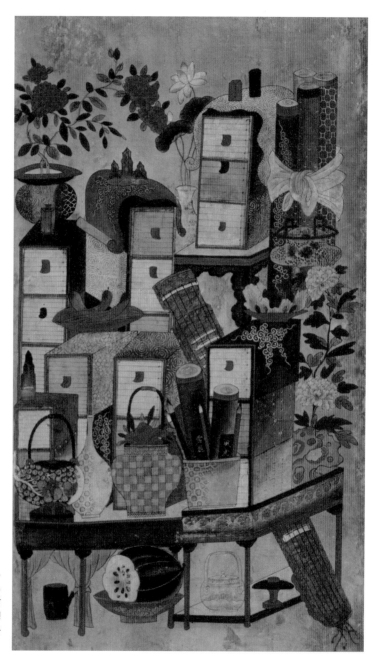

도 5. 〈**책거리**〉 19세기 후반, 종이에 채색, 107.5×61.6cm, 개인소장. 색상, 구성 등 시각적으로도 매력이 넘친 데다 행복을 염원하는 도상이 가득하여 상징성도 풍부한 작품이다.

문방구, 주전자, 화병, 접시, 두루마리, 괴석, 도장 등이 어우러져 있고, 탁자 밑에는 찻잔, 수박이 담긴 접시, 찻주전자 등이 놓여 있고, 과감하게 사선방향으로 거문고가 비녀처럼 찔려 있다. 이 책거리는 왜 이리 복잡할까? 사실 이 그림은 복잡하면 복잡할수록 복을 많이 받는다. 21개에 달하는 책갑과 문방구는 출세의 상징이다. 모란이나 작약은 부귀를 염원하는 꽃인데, 이들이 화병에 꽂혀 있으면 가정이 부귀하고 평안하기를 바라는 의미다. 괴석은 장수고, 씨가 보이게 깎은 수박은 다산의 상징이다. 그러고 보면, 이 그림은 아들을 많이 낳아 학문에 정진케 하여 출세하고 부귀하며 평안한 가정을 꾸미어 오래 살라는 축복의 의미가 충만한 이미지다. 이 책거리는 현대 민화 작가들이 즐겨 모사할 만큼 화려한 색상과 다양하고 풍요로운 구성으로 사랑을 받고 있는 작품이다. 정물화로서도 충분히 매력적인 작품인데 여기에 덧붙여 행복을 염원하는 상징성이 가득하니, 자체적으로 풍요로운 생태계를 갖춘 셈이다. 이것이 민화가 갖고 있는 매력 중 하나다.

그림 속에서 행복이나 길상을 찾는 것은 민화만의 특색이 아니다. 한자문화권인 동아시아 회화에 두루 보이는 보편적인 현상이다. 중국에서는 지금도 길상이란 말을 쉽게 볼 수 있다. 그림 속의 이미지는 모두 길상이란 상징성을 지닌다. 청나라 때에는 이런 말이 공공연히 회자됐다.

"그림에는 반드시 뜻이 있고, 뜻은 반드시 길상이다. 圖必有意, 意必吉祥"

중국, 일본, 베트남, 티베트, 몽골, 부탄 등의 회화는 물론 우리나라의 궁중회화. 문인화, 불화 등에서도 핵심적인 상징이 길상이요 행복이다. 더구나 회화만의 상징이 아니라 공예, 건축, 복식 등에 나타난 이미지의 공통된 상징이다. 2007년 일본 도쿄국립박물관에서 열린 "길상"이란 전시회에서는 중국 회

도 6. **중국몽中國夢 포스터**

화는 물론 도자기, 청동기 등이 출품됐다. 최근 시진핑이 벌이는 정치적인 캠페인인 "중국몽中國夢"도 6에도 길상이란 말이 여기저기 나온다. 이러한 사실들은 길상 또는 행복이 민화만의 속성이 아니라는 것을 보여준다. 길상화나 행복화는 민화의 또다른 이름은 될 수 있지만, 민화만의 또다른 이름일 수는 없다.

행복화나 길상화는 엄연히 민화와 다른 분류 속에서 나온 개념이다. 민화가 궁중회화, 문인화 등 신분에 따른 분류개념이라면, 길상화는 벽사화, 감상화 등 기능에 따른 분류개념이다. 길상화는 동아시아 미술의 보편적인 특색이다. 그럼에도 불구하고 행복화나 길상화는 민화에서 중요한 의미를 갖는다. 서민들은 민화를 통해서 행복한 가정을 꾸리고 평안한 생활을 바랐기 때문이다. 따라서 행복화 또는 길상화는 민화의 별칭으로 삼는 것이 행복할 것이다. ✿

그건 승화된 동심이야!

민화 앞에서 절을 한 경험이 있는 분이 있을까? 부끄러운 고백이지만, 나는 한국 회화가 좋아 30여 년간 연구했지만 민화는 차치하고 다른 그림 앞에조차 절을 해 본 적이 없다. 적어도 2014년 여름까지는 말이다. 『한국의 채색화』도록에 실을 민화들을 촬영하러 도쿄에 있는 일본민예관을 찾았다. 이번에는 한국화가 박대성 화백, 경주대 고경래 교수, 최장호 화백, 이영실 박사 등이 동행했다. 일본민예관의 스기야마 타게시 杉山亭司 학예실장은 우리를 위해 도쿄의 어느 화상이 소장하고 있는 〈화조도〉도 7를 빌려와 보여줬다. 이 그림은 일본에 있는 민화 화조화 가운데 가장 명품으로 평가받고 있고, 2004년 '반갑다 우리 민화전'에서도 필자의 요청으로 공개됐던 작품이다. 한참 사진작가 김종욱 선생이 촬영하고 있는데, 박대성 화백은 촬영을 멈추자고 요청했다. "이런 명품 앞에서는 절을 해야 합니다." 모두 민화 앞에 숙연한 마음으로 삼배를 했다. 박대성 화백은 절을 하면서 "아이구, 하나님. 아이구, 하나님! 이렇게 좋은 명품을 우리에게 내려 주셔서 너무나 감사합니다. 아이구, 하나님."이라는 기도를 신음처럼 내뱉었다. 바로 옆에서 절을 하며 이 소리를 듣는 순간, 나도 모르게 눈물이 주르르 흘렀다. 어렸을 적 어머니가 좋았을 때도 '아이구', 슬플 때도 '아이구'라고 말했던 기억이 새삼 떠올랐다.

　　나는 박대성 화백에게 삼배를 한 개인 소장 〈화조도〉의 매력이 뭐냐고 물

도 7. 〈**화조도**〉 종이에 채색, 90.4×37.2cm. 일본 개인소장. 여름 막바지의 풍경을 밝은 채색과 맑은 선묘, 그리고 천진난만한 이미지로 밝고 명랑하게 표현했다.

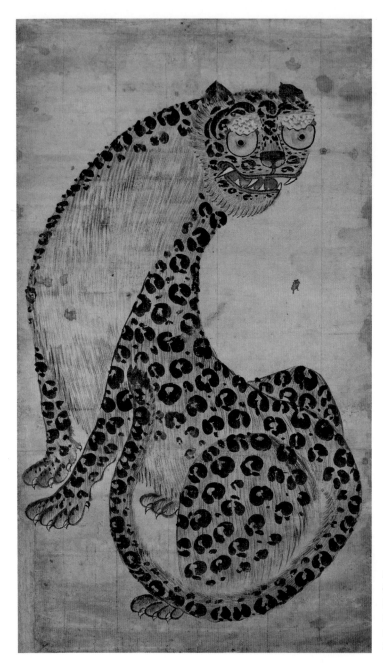

도 8. 〈호랑이그림〉 19세기, 종이에 채색, 135×78cm, 김세종 소장. 단순해서 오히려 더 강렬하고, 수수해서 더 깊이가 있는 아름다움을 지닌 호랑이 그림이다.

었다. 박 화백은 주저 없이 '승화된 동심이야!'이라고 답했다. 죽비로 한방 맞은 듯, 정신이 반짝 들었다. 역시 우리나라 최고 화가다운 안목이다. 이 그림은 어린이 그림을 보듯 소박하지만, 감상자로 하여금 잔잔하게 깊은 감동으로 이끈다. 동심이란 단순히 천진무구한 그림이라기 보다는 우리의 본성 깊은 곳에서 우러난 본질적인 그 무엇인 것이다. 더욱이 자세히 보면 디테일까지 살아 있다. 우리가 어린아이를 보면 누구나 사심 없이 좋아하듯, 이 작품에는 우리가 좋아할 수밖에 없는 우리의 근본적인 감성을 자극하는 본질적인 세계가 펼쳐져 있다. 그것이 승화된 동심일 게다.

여름이 물러가고 선선한 가을의 길목에 들어설 즈음, 연꽃도 우주의 변화에 어쩔 수 없는 듯 꽃잎을 하나 둘씩 떨어뜨리고, 연대도 그 변화의 힘을 버티지 못하고 고개를 숙이고 있다. 이러한 연꽃의 힘겨움에도 아랑곳하지 않고, 물총새는 마지막 꽃술을 빨고 오리와 잉어는 생명의 음악을 연주하고 있다. 화면의 모든 생명들은 정지화면처럼 영원 속에 멈춰 있다. 절기의 변화를 슬픔이 아니라 기쁨으로 받아들여 화면에는 전혀 무겁거나 어두운 기색을 찾아보기 어렵다. 연꽃의 종말과 명랑한 분위기란 아이러니가 이 작품의 균형을 이루고 있다.

호기심일까? 아쉬움일까? 아니면 그리움일까? 호랑이 아니 표범이 목을 길게 뽑아 뒤돌아보고 있다. 얼굴 표정에는 무언가 부족함이 짙게 느껴진다. 눈에 노란 불을 켜고 붉은 입을 미처 다물지 못하고 있다. 유난히 높게 과장하여 그린 목과 크게 C자의 곡선을 그린 포즈가 간절함을 극대화하고 있다. 온몸이 하나의 감정으로 쏠려 있다. 과연 표범은 무엇을 그토록 애타게 쳐다보고 있는 것일까? 아마 늘 곁에서 조잘조잘대던 까치에 대한 그리움일 것이다. 있을 땐 귀찮고 화가 나지만, 없으면 아쉬운 것이다. 일반 회화에서는 상상도 못할 만

큼 단순하고 과장된 자세이지만, 오히려 단순한 포즈 덕분에 더 강렬하고 더 집약된 호소력을 갖는 것이다.

민화에서 동심을 읽어내는 것은 민화가 '수수한 그림naive art'이기 때문이다. 기교를 부리지 않고 기름기가 없으며 분칠하지 않고 담백하며 소박한 이미지란 뜻이다. 화려한 테크닉같은 꾸밈이 적고 본바탕에 가까운 그림이며, 우리의 본성에 맞닿아 있는 천진한 그림이기 때문이다. 그런 점에서 수수함은 자연스러운 경지에 동한다. 『장자』에 주석을 단 서진시대 사상가 곽상郭象은 "하늘과 짝할 수 있는 아름다움은 오직 '소박미'뿐이다"라고 했고, 당나라 때 『역대명화기』란 화론을 지은 장언원은 그림의 수준을 "자연自然, 신神, 묘妙, 정精, 근세謹細"의 5등급으로 나누고, 이들 가운데 최고의 경지를 '자연격自然格'이라 했다.

수수한 아름다움은 우리 미술 전반에 흐르는 속성이다. 야나기 무네요시가 '무기교의 기교'라 하고, 고유섭이 '구수한 큰 맛'이라 하며, 김원룡이 '자연주의'라 한 것은 우리 미술의 이런 특성에 주목한 것이다. 자연스러움을 지향하기는 중국과 일본도 마찬가지지만, 우리만큼 자연스러움을 자연스럽게 표출하는 나라는 드물다.

그런데 민화는 단순히 수수한 것에만 머물지 않았다. 박대성 화백의 탄성처럼 '승화된' 동심이다. 차원을 달리하여 높은 미적 가치를 창출했다는 의미다. 외형은 아동처럼 소박한 형상을 띠고 있지만, 그것이 자아낸 세계는 당나라 회화평론가 장언원이 말하는 자연격의 예술세계를 가리키는 것이다.

민화는 중국, 일본을 비롯한 동아시아 국가에서 모두 제작됐지만, 조선의 민화 속에 드러난 선이 가장 소박하고 자연스럽다. 물론 세련되고 감각적인 것과 소박하고 자연스러운 것은 어느 것이 더 낫다고 우열을 가를 수 있는 성질의 것이 아니고 취향의 문제다. 이를테면, 아무리 기법적으로 뛰어난 작품이라

할지라도 예술성이 떨어질 수 있고, 오히려 투박해 보이는 선으로도 많은 이들의 가슴을 울리는 명품을 탄생시킬 수 있는 것이다.

누가 그린들 어떠하리

최근 "복면가왕"이란 프로가 인기를 끌고 있다. 얼굴을 가린 상태에서는 유명한 가수라고 일찍 탈락하지 않으리라는 법이 없고, 이름 없는 가수라고 가왕이 되지 못한다는 법이 없다. 그야말로 실력자만이 살아남는 치열한 경쟁모드다. 만일 한국회화사에서도 복면가왕식 경쟁을 적용한다면, 어떤 결과가 벌어질까? 과연 정선, 김홍도, 장승업, 김정희 등 우리가 잘 알고 있는 화가들이 늘 가왕의 가운을 입게 될까? 의외로 유명화가들이 무대를 내려가야 하는 수모를 당할 수 있다. 우리는 지나치게 이름에 사로잡혀서 실체를 제대로 못 보는 경우가 많다. 김홍도 작품이라고 모두 감동을 안겨주는 것은 아니다. 보물로 지정될 정도로 명품도 있지만, 그렇지 못한 것도 있다. 같은 논리를 적용하여 민화가라고 형편없는 그림만 그린 것은 아니다. 뛰어난 그림이 적지 않다.

복면가왕처럼 계급장 떼고 진정한 실력으로 겨룬다면, 반드시 김홍도와 정선이 우위에 선다는 보장이 없다. 무명화가들이라고 무조건 무시할 수 있는 것은 아니다. 내가 이처럼 불공정한 게임에 이의를 제기하고 기획한 도록이 『한국의 채색화』다. 나는 이 책의 '기획의 글' 서두에 다음같이 꺼냈다.

> "한국의 채색화 도록에 실린 궁중회화와 민화들은 한국회화사 책에 한마디 언급도, 한 줄의 소개도 되지 않은 그림들이 대부분이다. 그간 미술사학자들과 이론가들이 외면하고 소홀히 다룬 작품들이다. 그렇지만 많은 예술가, 컬렉터, 미술애호가, 그

리고 외국인들의 시각은 전혀 다르다. 그들은 오히려 이들 작품을 즐기고 찬탄하며 재생산하고 있다. 왜 궁중회화와 민화를 두고 이처럼 평가가 엇갈리는 것일까? 과연 이들 작품을 빼고 한국회화사를 논하는 것이 가능한가? 이 도록은 이러한 의문에서 시작됐다."

현대는 '평범'이 각광을 받고 있는 시대다. 평범이란 말을 직접 내세우지 않지만, 평범의 모습을 갖춰야 대중들이 좋아한다. 한마디로 목에 깁스한 사람을 싫어하는 세상이라는 뜻이다. 거부감이 없이 친근하게 다가설 수 있고, 자신과 쉽게 일치시킬 수 있고, 무엇보다 재미있어야 된다. 엘리트주의의 거부다.

그렇다고 무작정 평범하기만 해서는 사람들을 감동시킬 수 없다. 자신만의 노하우인 '비범'이 번뜩여야 평범이 돋보인다. 우리는 '보통사람'이란 캐릭터를 내세워 대통령이 된 분을 기억하고 있다. 그런데 그는 정치도 보통으로 하는 바람에 사람들에게는 인색한 평가를 받았다. 외피는 평범하지만, 그 속은 비범으로 가득 차야 한다. 백주부가 집밥의 콘셉트를 갖고 우리에게 다가서지만, 그만의 비법이 없다면 그에게 채널을 고정시킬 이유가 없다. 그가 뉴욕이나 파리의 셰프 못지않은 실력을 갖췄다 해서 셰프모자를 쓰고 위세를 부렸다면, 채널은 순식간에 돌아갔을 것이다. 평범이란 캐릭터로 다가서야 살아남을 수 있는 세상이다.

이 시대 평범은 비범의 반대말이 아니다. 평범은 비범으로 가는 지름길이다. 대중문화시대에는 모든 것이 평범과 일상에서 출발한다. 대중은 평범에 삶의 기반을 두고 있기 때문이다. 평범에서 시작하여 자연스럽게 비범으로 옮겨가는 방식을 선호한다. 그런 점에서 "지금은 대중이 엘리트가 되고 엘리트가 대중이 되는 시대다."라는 미국의 경영학자 피터 드러커Peter Drucker의 말은 이 시대의 성향을 가장 잘 짚었다. 어느새 엘리트의 주체가 바뀐 것이다.

민화를 그린 이는 그야말로 평범한 무명작가들이다. 작가 이름을 적은 경우가 일부 있지만, 이름을 밝히지 않은 경우가 대부분이다. 야나기 무네요시가 한국 민화의 특징으로 무명성을 든 것은 그 때문이다. 그렇다면 이름을 밝히지 않은 이유는 무얼까? 가장 큰 이유는 민화를 폄훼하는 사회의 편견이다. 조선시대 민화는 '속화俗畫'라고 불렸고, 작가를 '환쟁이'라고 낮잡아 불렸다. 속화란 저속한 그림이란 뜻으로, 조선시대 화단을 지배한 문인화적인 시각에서 보면 격조가 낮은 그림을 가리킨다. 사회적 인식이 이렇다 보니, 굳이 작가가 나서서 이름을 밝힐 이유를 찾기 어렵다. 두 번째는 민화가 싸구려 그림이란 점이다. 작가를 밝히려면 어느 정도 가격이 뒷받침되어야 하는데, 값 싼 그림에 자신의 이름을 드러낼 필요가 없었을 것이다. 도화서 화원들이 인근 민화가게가 있는 광통교에 내다파는 경우에는 더더욱 이름을 숨길 수밖에 없다. 이래저래 민화에 작가의 이름을 내세울 여지가 적어진 것이다.

하지만 그들이 조용하게 그리고 별다른 욕심 없이 펼친 예술적 성취를 보면, 우리는 반전의 쾌감을 느낀다. 그들의 창의성에 놀라고, 그들의 상상력에 놀라며, 그들의 과감한 사회풍자에 놀란다. 신분이 낮거나 인연이 닿지 않은데다 사회적 편견에 가려져 세상에 이름을 밝히지 못했지만, 그들에게는 오히려 어떤 제약을 받지 않고 마음껏 창작 욕구를 표출할 수 있는 환경이 마련되어 있었던 것이다. 더구나 이름도 밝히지 않는데 뭘 주저할 필요가 있을까? 화원처럼 사실적으로 그리지 않는다거나 임금의 맘에 들지 않게 그렸다고 해서 귀양까지 갈 우려도 없고, 사대부화가처럼 체면을 세워야 하거나 격조와 같은 고상한 가치에 얽매일 필요가 없다. 무명성이라고 반드시 나쁜 것은 아니다. 오히려 무명성 덕분에 다른 부류의 그림에서는 엄두도 못 낼 만큼 창의성을 발휘할 수 있었다.

민화도 마찬가지다. 평범하고 어수룩해 보이지만, 그 안에 담긴 예술세계는 비범하다. 그래서 미국 민화 연구가 베트릭 럼포드Beatrix Rumford는 민화를 "평범한 사람들의 비범한 예술"이라 했다. 지금까지의 민화에 대한 정의 가운데 이 개념만큼 가슴에 와 닿는 말을 본 적이 없다. 서민회화니 민간회화니 하는 교과서적 정의를 무력케 하는 한마디다.

한국 민화의 세계화. 그 시작은 1977년 미국 LA 파시픽아시아박물관Pacific Asia Musuem에서 열린 한국민화전이다. 이 전시회는 조자용이 직접 작품을 들고 가서 기획한 것이다. 당시 LA가 몹시 가물었는데, 5월 6일 금요일에 열린 개막식 때 조자용은 한국적인 이벤트를 벌였다. 전시장에 운룡도를 걸고 포도주를 바치고 용신에 절을 올리며 기우제를 지낸 것이다. 그런데 놀랍게도 기우제를 지내고 난 뒤 예보에도 없는 비가 쏟아져 이 이야기가 미국 신문에 소개되기도 했다. LA타임즈의 저명한 미술평론가 윌리엄 윌슨William Wilson 1934~2013은 이 전시회를 보고 아래와 같은 논평을 썼다.

> "민화라는 개념으로 본다면, 너무나 뛰어난 그림들이다. 이것은 다른 나라의 명작들과 꼭 맞먹는 걸작들이다. 한국 사람들은 이런 명작을 귀신 쫓기 위해 대문짝에다 걸고 살았다."

새해 정월 초하루에 대문에 용과 호랑이 그림을 붙이는 용호문배도의 풍속이 있다. 우리는 이때 대수롭지 않게 사용했던 그림인데, 그것인 윌리엄 윌슨의 눈에는 민화라고 치부하기에 너무 뛰어난 명품이라는 찬사를 보냈다. 그것도 그가 이 전시회에 정식 초대된 것이 아니라 개인적으로 와서 보다가 감동을 받고 쓴 글이다.

나는 민화를 설명할 때, 종종 남극의 빙산에 비유한다. 바닷물 위로 드러난

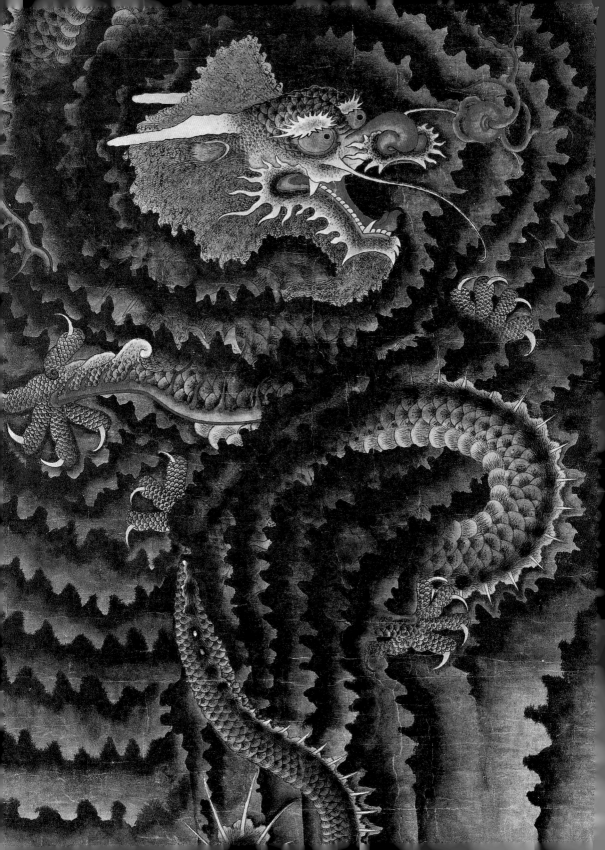

빙산 전체의 10%를 빙산의 일각이라 한다. 나머지 90%의 빙산은 물밑에 잠겨 있다. 화단의 구조가 빙산과 유사하다. 화단에서 빙산의 일각이란 그야말로 세상에 이름을 떨친 엘리트 화가들이다. 우리는 그 10%의 엘리트화가들을 열광하고 찬탄하며 역사 속에 기록한다. 하지만 그 밑에 묵묵히 버티고 있는 90%의 무명화가들이 없었더라면, 과연 그 엘리트 화가들이 존재했을까? 아마 그들이 아니라면 화단 자체가 성립되지 않았을지 모른다. 누구나 다 자신의 거실에 몇 억짜리의 이우환 작품을 걸 수는 없다. 몇만원짜리 그림도 필요하고, 몇십만원짜리 그림도 필요한 것이다.

그러나 역사는 야속하게도 10%에만 눈길을 돌리고 나머지 90%의 존재에 대해서는 철저히 외면했다. 앞으로 우리는 90%의 이름 없는 존재에 대해서도 주목해야 한다. 90%의 존재는 더 이상 10%를 위한 버팀목이 아니다. 그들은 평범 속에서, 대중 속에서 놀라운 성취를 보여주는 새로운 엘리트다. 우리는 그들을 주목해야 할 것이다. 복면가왕이 필요한 곳은 가요계만이 아닐 것이다.

(이 글은 『계간수필』 2017년 여름호에 실린 것을 일부 수정한 것이다. 이 글의 제목은 고려대학교박물관 박유민 연구원의 아이디어다.) ✿

◀ 도 9. 〈운룡도〉 19세기, 종이에 채색, 152×96cm, 개인소장. 조자용이 파시픽아시아박물관에서 기우제를 지냈을 때 사용했던 운룡도다. 위로 솟구치는 용의 에너지가 우리를 압도하고, 그 에너지가 톱니바퀴 모양의 구름으로 발산하고 있다.

책의 노래,
문자의 힘

책
거
리

1

세상에서 가장 아름다운 서가

2017년 4월 15일 미국의 캔자스대학 스펜서미술관에서는 책거리에 관한 국제학술회의가 열렸다. 2016년 9월부터 2017년 11월까지 "책거리, 한국 병풍에 나타난 소유물의 힘과 즐거움*CHAEK-GEORI: The Power and Pleasure of the Possessions in Korean Painted Screens*"이란 제목으로 열리는 책거리 미국 순회 전시회를 기념하는 행사였다.도 10 이 전시회는 필자와 다트머스대 김성림 교수가 기획했다. 프린스턴대 제롬 실버겔트*Jerome Silbergeld* 교수, UCLA 버글린트 융만*Burglind Jungmann* 교수, 다트머스대 조이 캔서스*Joy Kenseth* 교수와 김성림 교수, 캔자스대 마샤 하플러*Marsha Haufler* 교수, 워싱턴대 크리스티나 클루트겐*Kristina Kleutghen* 교수, 고려대 방병선 교수, 서울대 고연희 교수, 스펜서미술관 크리스 어썸스*Kris Imants Ercums* 큐레이터, 대영박물관 엘레노어 현*Eleanor Soo-ah Hyun* 큐레

도 10. 미국 책거리 전시회 도록인 "*CHAEK-GEORI: The Power and Pleasure of the Possessions in Korean Painted Screens*"

이터, 클리블랜드박물관 임수아 큐레이터 등 서양미술사, 중국미술사, 한국미술사 분야의 저명한 석학과 소장학자들이 참가하여 발표를 했다. 책거리가 국제적인 관심거리의 주제가 될 수 있는 가능성을 보여준 이벤트였다.

우리의 그림 가운데는 국내용이 있고 국제용이 있다. 책거리는 국제적인 관심을 끌만한 모티프다. 우리는 흔히 가장 한국적인 것이 가장 세계적이라고 한다. 괴테가 '가장 민족적인 것이 가장 세계적이다'라고 한 말을 우리식으로 적용한 것이다. 하지만 가장 한국적인 것은 세계인의 호기심을 불러일으킬 수 있을지는 몰라도 그들의 사랑을 받기는 여간 힘들지 않다. 우리가 아프리카 미술을 가장 아프리카적 특색이 강하다는 이유로 좋아하지 않는다. 특별히 좋아하는 이도 있지만, 일반적으로 그렇게 호감을 갖는 것은 아니다. 뭔가 우리의 관심을 끌 수 있는 공감대가 있어야 한다. 외국인이 좋아하는 우리의 음악은 국악이 아니다. 서구의 음악에 우리의 감성을 담은 K-pop이다. 그런 점에서 책과 서재를 그린 책거리는 세계적으로 보편성을 띠고 있는 데다 한국적인 특색이 강해서 국제무대에 내놓기에 제격이다. 더구나 책거리는 그동안 주목받지 않은 뉴 브랜드다.

책거리에 대해 서양미술사, 동양미술사, 한국미술사 학자들이 관심을 보인 까닭은 책그림의 역사가 15세기 이탈리아부터 시작했기 때문이다. 스트디올로

studioo라고 혼자 독서하고 사색하는 공간을 그린 그림이 이른 시기의 책그림이다. 이 그림은 16세기 '호기심의 방'이란 이름으로 영국과 프랑스 등 유럽으로 확산되었고, 17세기에는 유럽의 책그림이 예수회 선교사에 의해 중국에 전해져 다보각도多寶各圖 혹은 다보격도多寶格圖라는 이름으로 유행했다. 이러한 역사를 갖고 있는 책그림이 조선에 영향을 미친 것이다. '책그림의 실크로드'라 할 만큼 국제적인 흐름을 보였던 책그림이 종착지인 조선에 와서 가장 풍요롭고 다양하게 발전한 것이다. 유독 책을 좋아하는 조선인의 성향이 책그림 발전의 원동력이 됐다. 이후 조선시대 책그림이 한국동란 직전까지 계속됐으니, 무려 200여 년간 유행한 셈이다.

우리는 책그림을 책거리冊巨里라 불렀다. 책을 비롯하여 도자기, 청동기, 문방구, 화병, 가구, 과일, 서수 등을 담은 그림을 가리킨다. 여기에서 거리란 먹을거리, 입을거리, 놀거리처럼 복수의 의미다. 책가도冊架圖란 말도 당시에 쓰였는데, 책가란 시렁으로 꾸며진 가구를 말하니 지금의 서가를 가리킨다. 따라서 책거리는 전체를 아우르는 개념이고, 그 아래에 책가가 그려진 책가도와 책가가 없는 책거리가 있는 것이다.

정조의 책정치 속에서 탄생한 책그림

"이것은 책이 아니고 그림일 뿐이다非書而畵耳"

1791년 정조가 어좌 뒤에 책가도병풍을 설치하고 신하들에게 작심하고 한 말이다. 이 한마디는 책그림의 유행을 알리는 신호탄이 됐다. 왜 정조는 일월오봉도 대신 책거리를 설치했는가? 문체반정 때문이다. 정조는 국가의 체제를 위협

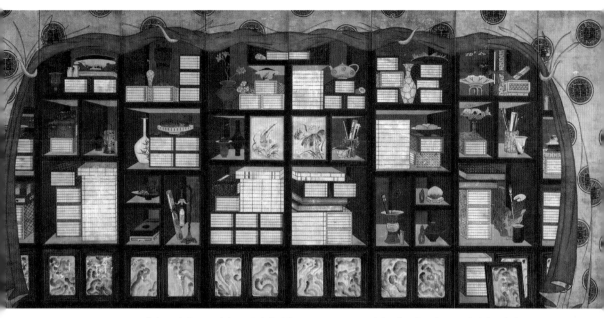

도 11. 〈**책가도**〉 장한종, 19세기 초, 종이에 채색, 195.0×361.0cm, 경기도박물관 소장. 1788년 장한종이 정조의 부름을 받고 그렸던 책거리가 이런 유의 그림이었을 것으로 추정된다.

하는 서학이라고 불리는 천주교의 유입을 막기 위해 중국으로부터 전해오는 천주교 서적의 전래를 금지했는데, 나중에는 청대 서적 전체로 확대했다. 정조는 이들 서적의 문체를 문제 삼고 정통 고문의 문체로 돌아가야 한다는 정책을 펼쳤다. 이를 "문체반정"이라고 한다. 그리고 이 정책을 만방에 알리기 위하여 정조는 어좌 뒤에 책가도병풍을 설치한 것이다

3년 전 1788년 9월 18일 정조가 화원인 신한평과 이종현 등에게 각기 원하는 것을 그려 바치라고 명령했다. 그런데 이들이 마땅히 책거리를 그릴 줄 알았는데, 모두 되지도 않은 다른 그림을 그려서 정조가 매우 해괴하다고 하며 둘 다 멀리 귀양을 보내라고 명령했다. 도대체 책거리가 무엇이기에 정조가 이처럼 격노한 것일까? 아무리 자신의 마음을 읽지 못했다고 귀양까지 보낼 일인

가? 그만큼 책거리는 정조에게 있어서 각별한 그림이었던 것이다.

　두 화원을 귀양 보낸 그날, 장한종을 비롯하여 김재공, 허용을 새로운 화원으로 임명했다. 이들의 임무는 당연히 정조의 마음에 맞는 책거리를 그리는 것일게다. 마침 장한종이 그린 책거리병풍도 11이 경기도박물관에 소장되어 있다. 만일 그 병풍이 정조를 위해 그렸다면, 장한종이 목숨을 걸고 그렸을 것이다. 그렇지 않으면 신한평이나 이종현처럼 멀리 귀양을 가는 화를 당할지 모르기 때문이다. 그리고 보면 서가를 휘장으로 둘러친 것은 단순히 극적인 효과를 노린 것으로 보이지 않는다. 책을 높이 받들어 모신 장치가 아닌가 여겨진다.

　정조가 책거리에 강한 애착을 보이자 상류계층에서 벽에 이 그림을 붙이지 않은 경우가 없었다고 기록에 전한다. 정조의 책거리 사랑에 대해 상류계층에서 화답한 것이다. 이는 책거리가 궁궐에서 벗어나 일반에게 확산되는 과정을 보여준다. 아울러 김홍도가 이 그림에 뛰어났다고 했지만, 아쉽게도 김홍도의 책거리는 한 폭도 전하지 않는다.

　중국식 가구에 중국의 책을 비롯하여 도자기, 청동기, 문방구 등이 가득하고, 서양의 음영법과 원근법으로 입체적이고 깊이 있게 표현된 〈책가도〉도 12 개인소장가 있다. 처음 본 순간, 서양화가 아닌가 착각할 정도다. 지금까지 알려진 조선시대 그림 가운데 서양화풍이 가장 강하게 베풀어진 작품이다. 좁은 공간 사이로 포개 놓은 사발들이 꽉 끼여 보이는데, 뒤로 갈수록 좁아지는 서양의 원근법이 과장되게 표현된 것이다. 입체감을 나타낸 서양의 음영법도 마찬가지다. 하이라이트의 표시가 적극적이다 못해 독특하다. 다이아몬드형 하이라이트도 있고, 스크래치 모양의 하이라이트도 있다.

　조선후기 중국을 통해서 전해진 서양화는 조선인에겐 신기함과 호기심의 대상이었다. 성호 이익은 당시 서양화를 본 소감을 다음과 같이 전했다. "요즘

연경지금의 북경에 사신으로 다녀온 사람들이 서양화를 사다가 대청에 걸어 놓는다. 처음에 한 눈을 감고 다른 한 눈으로 오래 주시하면 건물 지붕의 모퉁이와 담이 모두 실제 형태대로 튀어나온다." 트롱프뢰유trompe-l'œil라 부르는 서양식 눈속임기법이다. 박지원은 『열하일기』에서 연경 천주당에 그려진 벽화를 보고 다음과 같이 감회를 전했다. "천주당 가운데 바람벽과 천장에 그려진 구름과 인물은 보통 생각으로는 헤아려 낼 수 없었고, 또 보통의 문자로는 형용할 수도 없었다. 내 눈으로 이것을 보려고 하는데 번개처럼 번쩍이면서 내 눈을 뽑는 듯한 그 무엇이 있었다." 강렬한 서양화풍의 책가도 역시 '한 눈을 감고 다른 한 눈으로 오래 주시하는' 호기심의 차원을 넘어서 '작가의 눈을 뽑는 듯한' 충격 속에서 그려졌을 것이다.

왜 조선시대의 책거리를 글로벌하게 표현한 것일까? 언뜻 생각하면, 조선 후기 상류계층이 즐긴 사치풍조에 혐의를 둘 수 있다. 하지만 그 속을 들여다보면, 중국과 서양의 문물에 대한 조선인의 열망이 가득하다.

17세기 초반 중국 명나라는 임진왜란 때 조선을 도와 일본을 물리치다가 국력이 쇠잔하여 멸망하고 청나라가 중원의 새로운 주인으로 등장했다. 조선은 명나라로부터 결정적인 도움을 받은 데다 만주족인 청나라와 달리 한족인 명나라가 중화의 정통성을 가진 나라이므로 명에 대한 의리와 명분을 지키다 청나라와 두 차례 전쟁을 치르는 곤욕을 당했다. 이후 130여 년 동안 단절됐던 중국과의 문물교류는 18세기 후반에 이르러 회복됐다. 당시 북학파北學派의 학자들은 부국양병하려면 오랑캐의 나라라고 멸시했던 청나라의 존재를 인정하고 중국 문물을 적극 수용해야 한다고 주장했다. 연행사들도 중국에서 활동이 보다 자유로워지면서 중국과의 문물교류가 활발해졌다. 이러한 변화 속에서 중국을 통해서 물밀듯이 들어온 중국 및 서양의 문물이 책거리에 보석처럼

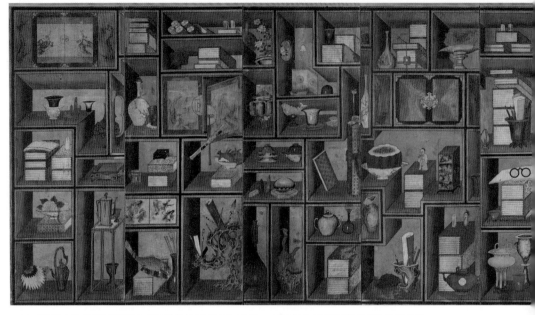

도 12. 〈**책가도**〉 18세기말 19세기초, 종이에 채색, 각 133.0×53.5cm, 개인소장. 서양회화를 방불케 할 만큼 깊이 있고 입체적인 책가도다. 초창기 서양회화의 영향을 받은 궁중 책거리의 면모를 보여준다.

박힌 것이다. 그러한 점에서 이러한 그림은 단순히 외국 명품을 선호하는 사치 풍조로 치부하기보다는 이들 물품을 통해서 세상을 들여다보려는 지식인들의 열망으로 봐야 할 것이다.

전통에 충실한, 그래서 현대적인 민화 책거리

임금과 상류계층에서 사랑을 받은 책거리는 민간으로 확산되면서, 크고 작은 변화가 나타났다. 무엇보다 어느 것에도 속박되지 않은 자유로움이 돋보인다. 책가란 틀에 갇혀 답답할 수 있고, 책과 기물이 주된 내용이라 딱딱할 수밖에 없는 책거리를 민화가들은 상상력으로

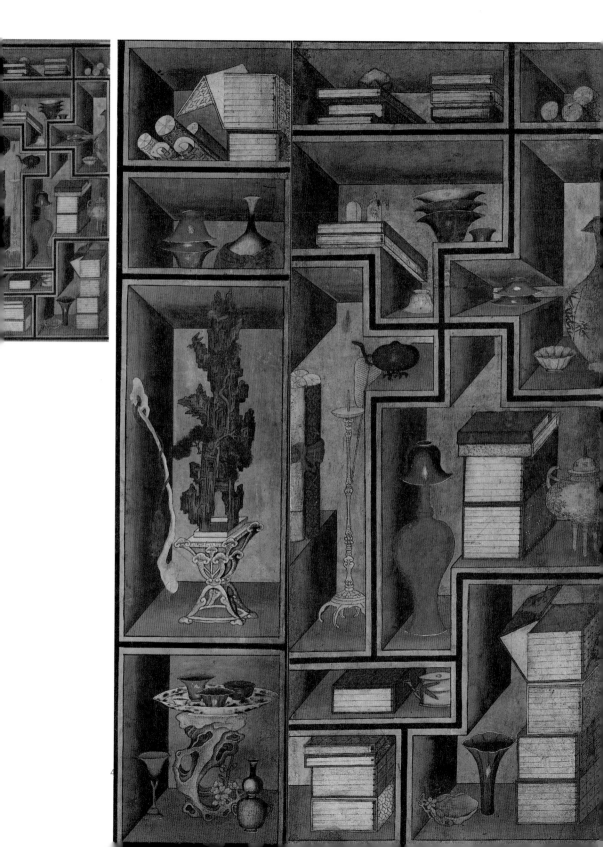

자유롭고 부드럽게 풀어나갔다. 책거리의 가치와 아름다움을 세상에 처음 알린 야나기 무네요시柳宗悅 1889~1961가 간파한 것처럼, 일체의 이론에서 해방되고 법칙을 타파하는 자유로운 세계이고, 비합리적으로 보이는 민화 책거리의 구성은 우리에게 독특하고 현대적인 아름다움을 가져다줬다.

책은 더 이상 정치선전용 도구가 아니라 선비가 대접받는 사회에서 출세의 상징이 됐다. 기물들은 진기한 골동품이 아닌 행복을 기원하는 상징으로 바뀌었다. 또 민화는 궁중회화보다 크기가 작았기 때문에 구성에서도 변화가 일어났다. 서가에 기물을 배치할 만큼 공간이 넉넉지 못한 민화에서는 점차 서가의 비중이 작아지고, 아예 책과 기물들을 하나의 장식 덩어리처럼 밀집시킨 구성이 유행하게 된 것이다.

여기서 기물과 생물은 저마다 의미하는 상징이 있다. 책과 문방구는 출세를 상징하고 작약과 모란은 행복을 뜻한다. 씨가 많은 오이와 참외는 다남多男을 염원하고 수석은 장수를 기원한다. 요컨대 이 그림은 사내아이를 많이 낳고, 그 아이들이 공부를 열심히 해서 출세를 하고, 행복을 누리며 장수하기를 기원한다는 염원이 담긴 것이다. 그런 점에서 이 작품은 아름답고 화려한 장식적 이미지임과 동시에 행복과 장수를 염원하는 길상의 상징이다.

현실의 좁은 공간, 상상력으로 확대하다

민화 책가도에서는 궁중회화 책가도와 달리 병풍의 키가 1/3내지 1/4까지 작아진다. 민가가 작으니, 그림도 작아질 수밖에 없다. 하지만 협소한 공간은 민화 작가의 상상력 앞에서는 전혀 문제

가 되지 않는다. 기메동양박물관소장 〈책가도〉도 13는 키가 77cm로 작은 그림이지만, 시렁 안을 들여다보면 오히려 넓은, 아니 무한한 상상의 공간이 펼쳐져 있다. 단순히 서가의 크기를 1/3내지 1/4로 줄인 것이 아니라 시렁은 그대로 두되 대신 책갑 전체가 아닌 일부만을 그려 암시의 기법을 채택했다. 키가 큰 화병은 시렁이 가로막고 있음에도 불구하고 투명인간처럼 거리낌 없이 뚫고 올라갔다. 가장 압권은 시렁의 한 칸에 꾸며 놓은 연못이다. 출렁이는 물결을 헤치고 오리 두 마리가 노닐고 있다. 어떤 공간이든 어떤 조건의 제약이든, 무한한 상상력을 가로막을 수 없는 것이다.

걸리버여행기의 릴리프트인을 연상케 하는 〈책거리〉도 14 개인소장가 있다. 청색 저고리를 입고 있는 책을 읽고 있는 어린아이가 책보다 작게 그려졌다. 왜 그럴까? 민화 책거리는 궁중 책거리에 비해 화면의 크기가 1/3 내지 1/4로 줄어든다. 주거공간이 작아지니 병풍도 작아질 수밖에 없다. 그런데 그림의 크기가 작다고 작품의 임팩트도 작아져서는 안될 것이다. 민화가들은 작은 공간에 많은 것들을 담으려 했다. 그래서 착안한 것이 한 덩어리로 뭉쳐 놓은 것이다. 덩어리로 표현하다 보니, 어떤 그림은 2차원인지 3차원인지 경계가 모호한 작품도 있다. 야나기 무네요시는 이러한 책거리를 보고 지혜를 무력하게 하는 그림이라고 극찬하고 '불가사의한 조선민화'라는 명문을 남겼다.

또한 민화 책거리의 덩어리를 살리기 위해서 인물도 작은 크기로 나타내고 평상도 작게 표현했다. 전체를 위해 구성의 요소들은 적절하게 스케일을 조절했다. 중요한 것은 크게 그리고, 중요하지 않은 것은 작게 그려서 그 틀을 유지하려 했다. 소인국의 사람들처럼 그린 동자는 조선시대 아동윤리교과서인 소학을 읽고 있다. 책 읽는 모습을 통해 책의 중요성을 우리에게 일깨워주고 있다. 동화의 세계처럼 펼쳐진 이 그림은 책거리는 어떻게 그려야 한다는 기존의

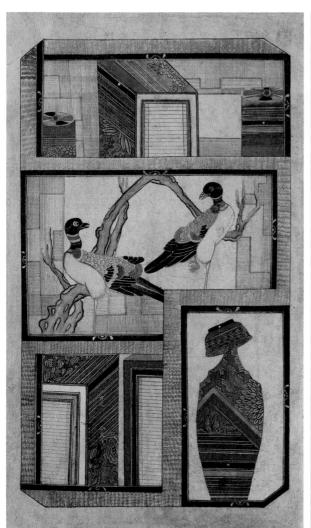

도 13. 〈**책가도**〉 19세기, 종이에 채색, 77.0×49.0cm, 파리 기메동양박물관 소장. 민화가는 키가 작은 크기에 시렁으로 구획된 책가도란 제약에 구애되지 않고 한없는 상상력을 펼쳤다.

관념에서 서슴없이 벗어났기에 가능했다. 이러한 인식의 변화가 민화 책거리에 다양한 표현의 가능성을 열어준 것이다.

민화 책거리에 펼쳐진 자유로움은 근본적으로 우리나라 회화의 뿌리 깊은 전통에서 우러나온 것이다. 궁중 책거리의 과학적인 원근법을 빤히 보고도 역원근법을 비롯한 자유로운 시점을 택했는데, 이는 전통적인 구성방식에서 빌려 온 것이다. 더욱이 가구나 책갑은 다채로운 색깔로 표현하면서 화려한 채색을 살렸다. 이것 역시 조선시대 이후 문인화가 성행하면서 억제됐던 색채에 대한 본능을 부흥시킨 것이다. 민화 책거리가 추상적이고 현대적으로 보이지만, 그 뿌리는 철저하게 전통에 근간을 둔 것이다. 그러하기에 민화 책거리는 우리에게 한국적이면서 현대적으로 다가온다. ✿

◀ 도 14. **〈책거리〉** 19세기, 종이에 채색, 55.0×35.0cm, 개인소장.

정물에서 그 사람의
삶을 읽다

호피도 속의
소탈한 서재

"엄청 쎈 놈이네!"

2016년 예술의전당 서예박물관에

서 열린 '문자도·책거리전' 때,

설치미술가 최정화씨가 〈호피장막

도〉도 15 개인소장를 디스플레이를 하면서 내뱉은

말이다. 좌우 20m, 높이 20m의 전시 벽면

에 민화 책거리 병풍 한 틀이 괘불이

나 걸 만한 그 큰 공간을 장악한 것

이다. 가만히 그 병풍을 들여다보았더니,

표범 8마리가 포효하고 있었다. 이 병풍은 원래

8마리 표범 가죽을 줄에 걸어 놓은 그림이었다.

표범가죽을 그렸으니 표피도가 맞지만, 통칭 호피도라 부른다. 어느날 이 그림의 주인은 무슨 이유인지 화가에게 호피도에 자신의 서재를 그려 넣어 달라고 주문했다. 무관이거나 중인으로 짐작되는 주인은 평소 학문에도 게을리 하지 않는다는 것을 다른 이에게 보여주고 싶었던 모양이다. 문인 주도의 사회에서 자신도 모르게 표출되는 의식일 것이다. 호피도의 일부분을 잘라내고 새로 그려 넣은 서재인데, 원래 그 자리였던 것처럼 "딱 그 자리에 딱 그 그림"이 들어앉았다. 그래서 명품이다.

우리는 이 그림을 통해서 주인이 어떤 사람인지 짐작할 수 있다. 서재에 놓인 기물들을 통해서 그의 체취까지 맡을 수 있다. 만일 무관의 서재라면 군대의 내무반처럼 책과 기물들이 조금도 흐트러짐 없이 정연할 텐데, 평소 사용하는 모습 그대로 자연스럽게 놓여 있다. 가식을 싫어하는 것을 보니, 무척 소탈한 성격의 소유자일 것이다. 책 위에 안경이 놓여있고 아래에 약 짜는 사발까지 보인다. 그는 장년의 나이에 지병이 있는 것 같다. 위에 생황이 보이고 오른쪽에 차탁자가 크게 표현됐는데, 그가 평소 음악과 차를 즐긴다는 것을 알 수 있다. 생황 옆에는 경이 걸려 있다. 손님과 속된 이야기를 나누게 되면, 경을 쳐서 귀를 씻는 데 쓰는 악기다. 서안의 깊숙한 부분에는 골패와 바둑통을 두어 틈틈이 즐기는 것까지 숨기지 않았다. 이 그림은 사람이 등장하지 않은 정물화이지만, 마치 자화상처럼 주인의 모습이 선하게 떠오른다.

책거리는 조선시대 정물화다. 도자기, 청동기, 문방구, 생활용품, 화병 등으로 이루어진 정물화다. 여기서 거리는 입을거리, 마실거리, 먹을거리와 같이 복수의 의미다. 이 그림이 영어로 'Book and things'로 번역되는데, things에 해당하는 것이 거리다. 그런데 외견상 정물화일 뿐. 그 내면을 들여다보면 그 그림 주인공의 초상화이자 그 시대의 풍속화나 다름없다. 그림 주인의 취향, 인

도 15. ⟨호피장막도⟩ 19세기, 종이에 채색, 128.0×355.0cm, 개인소장.

격, 더 나아가 사회상 등이 그 속에 고스란히 담겨 있다. 사물은 단순한 물질
이 아니다. 그것은 우리의 삶과 꿈이 서려있는 이야기 상자다. 우리는 인물 없
는 초상화이자 풍속화라 할 수 있는 책거리에 귀를 기울여야 하는 이유가 여
기에 있다.

우주적 상상력

"민화와 양자역학의 대화". 2016년 1월 21일 나는 양자역학의 세계적인 권위자이자 미국 채프만대학교 부총장인 미나스 카파토스 교수Menas Kafatos와 민화와 양자역학의 관계에 대해 토론하는 모임을 가지게 되었다. 불과 2주전에 의기투합하여 카페성수에 그야말로 선수들만 30여명 초청하여 번개팅같은 토크쇼를 벌였다. 미나스 카파토스 교수는 LA에서 민화를 배운다. 어려서부터 그림을 좋아해 한때 화가가 되려는 꿈

을 가졌다는데, 부인인 같은 대학 양근향 교수의 도움으로 민화의 길에 접어든 것이다.

생뚱맞은 두 전문가의 대화는 '모'아니면 '도'일거라고 생각했다. 결론은 모였다. 민화는 일본의 민예운동가인 야나기 무네요시가 이야기하듯 비과학적이고 비합리적인 예술이다. 그런데 야나기 무네요시가 그렇게 보았을 때에는 50여 년 전으로 근대적인 과학의 잣대를 댄 것이다. 그러한 시각으로는 민화뿐만 아니라 현대의 추상미술을 보더라도 똑같은 결론을 내릴 수밖에 없다.

아인슈타인 이후 새로운 세계를 밝힌 양자역학의 관점으로 보면, 민화는 오히려 과학적이고 근본적이요 우주적이다. 심지어 신비적으로 여겼던 불교의 교리나 동양철학도 양자역학에서는 매우 과학적인 것으로 받아들인다. 서구 근대의 것만이 과학적이라고 믿었던 상식을 통쾌하게 깨부순 것이 양자역학이다. 물질에서 우주까지 온 세상의 가장 미세한 세계를 연구하다 보니, 세상을 보는 새로운 눈이 생긴 것이다.

일본의 민예운동가 야나기 무네요시는 민화 책거리가 비과학적이고 비합리적이지만 가슴을 뭉클하게 하는 감동이 있는데, 그 실체가 뭔지 몰라서 "불가사의하다"고 했다. 이제는 양자역학 덕분에 그 그림이 더 이상 불가사의하지 않다는 것을 알게 되었다. 양자역학에 의하면, 민화는 인간의 가장 근원적인 세계를 표상하고 있다. 민화가 고리타분하지 않고 현대에 각광을 받고, 한국적인 이미지로 세계인의 가슴을 움직일 수 있는 것은 바로 그때문이다.

미나스 카파토스 교수는 필자가 소개한 여러 이미지 가운데 조선민화박물관 소장 〈책거리〉도 16를 들어 자신의 양자역학 이론에 가장 부합한다고 했다. 현실세계와 이상세계를 간단히 넘나들고, 구름과 용이 조화를 이루며, 책과 동물들이 적절한 관계를 유지하고 있기 때문이다.

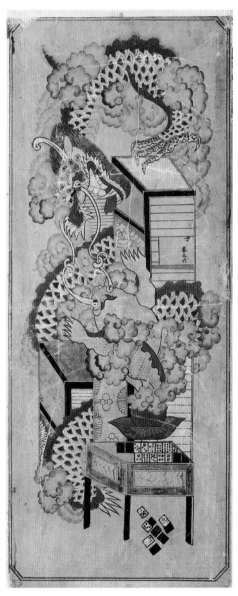

도 16. 〈**책거리**〉 19세기, 종이에 채색, 80.0×31.0cm, 조선 민화박물관 소장. 용과 두꺼비가 책갑을 감싸는 신비화된 상 상력은 우리 민화에만 나타나는 특징이다.

용과 두꺼비로 감싸 안은 책이라 그 발상 자체가 신비롭고 필자가 늘 이야 기하듯 우주적이다. 그것도 용과 두꺼 비는 더듬이로 사랑을 나누고 있다. 이 는 다산의 상징이다. 예로부터 용과 두 꺼비 꿈을 꾸면 아들을 낳는다 했다. 이 그림은 아들을 많이 낳고 공부를 많이 시켜서 일류대를 보내려는 염원이 담겨 있다. 알고 보면 매우 현실적인 소망이 지만, 그 표현은 은유적이다. 지극히 현 실적인 소망을 상상력으로 풀어낸 발상 에 외국 학자들은 찬사를 보내는 것이 다. 아마 정선이나 김홍도는 죽었다 깨 어나도 이러한 유의 그림을 그릴 엄두 조차 내질 못했을 것이다.

만일 여러분 서재에 용이 깃들고, 꽃 사슴이 사랑을 나누며, 사자가 포효하 고, 기린이 어슬렁거리며, 호랑이가 울 부짖는다면 어떠할까? 디즈니랜드의 애 니메이션에나 나올 법한 이러한 장면을 민화 책거리에서는 얼마든지 맞닥뜨릴 수 있다. 이는 우주적인 서재다. 용과 구 름이 책들을 감싸고, 봉황이 책 위에 깃

들며, 문득 책 사이로 사슴이 걸어 나온 덕분에 상서로운 기운이 감도는 〈책그림〉도 17 개인소장이 탄생한 것이다. 사실 서민에게 있어서 책이란 출세의 상징이고 물건들은 행복의 염원이 담겨 있는 매우 현실적인 것들인데, 민화 속에서는 현실 너머의 세계를 꿈꾸고 있다. 아니 현실과 꿈을 나누는 경계를 없애고 하나로 연계시킨 것이다. 꿈처럼 생시처럼, 확장된 의식의 세계를 표현한 것이다. 더욱이 사랑을 나누는 꽃사슴은 공중에 붕 떠있다.

민화는 마술 같은 그림이다. 공중부양은 선택이고, 생뚱맞은 조합은 필수다. 카퍼필드의 마술처럼, 민화작가의 손에서 신기하고 환상적인 세계가 펼쳐지는 것은 예사다. 팍팍한 삶속에서 오아시스 같은 역할을 하는 것이 민화인 것이다.

도 17. 〈책가도〉 19세기, 종이에 채색, 83.0×328.0cm, 개인소장. 어떻게 서재에 용이 날아들고, 꽃사슴이 사랑을 나누며, 사자가 포효하고, 기린이 어슬렁거리며, 호랑이가 울부짖을 수 있을까? 이는 우주적인 상상력이다.

나는 더 이상 씨받이가 아니다

조선시대 서재는 남성의 전유공간이다. 적어도 이 병풍이 출현하기 전까지는 이 명제에 조금도 의심을 품지 않았다. 그런데 여성의 서재를 그린 그림이 나타났다. 바로 개인소장〈책거리〉도 18다. 2015년에 간행된 『한국의 채색화』에 소개했고, 예술의전당에서 열린 "문자도 책거리전"에 출품했던 작품이다. 처음에는 몰랐지만, 그림 속의 기물들을 살펴보다가 어느 순간 여성의 서재라는 생각을 갖게 되었다. 경상 밑에 비스듬히 놓여있던 주황색의 신발이 부녀자들이 신는 당혜라는 사실은 알았지만, 여성의 서재로까지 보지는 않았다. 어느날 이 작품을 들여다보니, 여성용의 기물이 더 눈에 띄었다. 신발뿐만 아니라 동백기름을 넣는 향수병이 보이고 경대도 눈에 띄었다. 또한 화면 곳곳에 등장하는 이슬람풍의 철화백자 혹은 청화백자도 여성취향의 도자기들이라 예쁘장한 모습으로 자리 잡고 있다. 화면의 중심에는 책을 보관하는 책함을 두고 그 옆에 책을 쌓아두어 책거리로서의 면모를 보여주었다. 책함 위에 서랍을 얹은 경우가 있고 주석의 노란 뻗침대가 장식의 효과를 드높이고 있다. 아무튼 이 책거리는 젠더Gender의 관점에서 페미니즘의 시각에서 해석될 수 있는

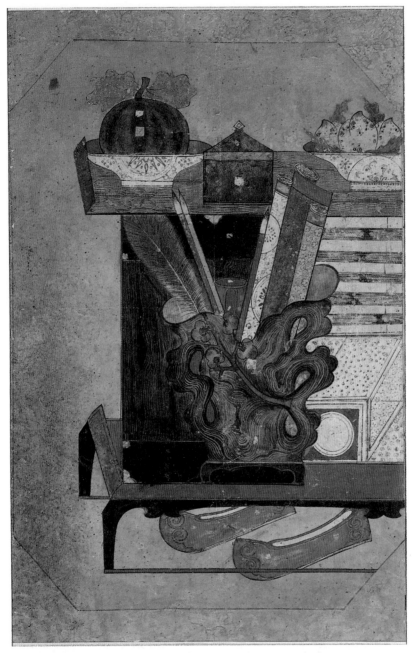

도 18. **〈책거리〉** 19세기, 종이에 채색, 각 47.3×30.5cm, 개인소장. 여성적인 기물로 가득한 여성의 서재로, 페미니즘적인 관점에서 해석할 수 있는 작품이다.

흥미로운 작품인 것이다. 일부 여성용품이 보이는 책거리는 더러 있지만, 이처럼 여성의 서재로 볼 수 있는 책거리는 드물다.

그러고 보니 첫 폭에 장도로 수박을 관통하는 장면에 대한 의문도 풀렸다. 보통 민화 책거리에서는 위가 잘려진 모습의 수박이 등장한다. 왜냐하면 수박의 잘라진 면 위에 보이는 씨들이 다남자多男子를 상징하기 때문이다. 그런데 왜 이처럼 길상적인 수박을 섬뜩하게 표현한 것일까? 왜 아름답기 그지없는 책거리에 엽기적인 행위를 넣은 것일까? 이 책거리는 단순한 기물들의 표현에 그친 것이 아니라 무언가 복선이 깔려있을 것이라는 예감이 들었다. 이 작품을 본 범어사성보박물관 이정은 학예실장이 한마디 거들었다. 혹시 애 낳는 스트레스를 풀려고 한 것이 아닌가요? 맞다! 이 그림의 주인공은 다남자의 상징인 수박을 부정하는 퍼포먼스를 통해 이러한 메시지를 우리에게 전하고 싶었던 것이다.

"나는 더 이상 씨받이가 아닙니다."

서재를 갖고 있는 지식인층의 여인은 이미지가 지닌 은유와 상징을 통해 영리하게 자신의 속내를 드러내었다. 조선의 여인들에게 숙명적으로 부여된 다남자의 의무 아닌 의무에 대해 저항의 목소리를 낸 것이다.

과연 조선시대에 이러한 여성의 의식적인 행위가 가능할까? 필자만의 상상력이 아닐까? 조선시대 여인이라면 가부장중심 사회에서 가정을 지키고 남편의 말에 순종하고 후세를 낳아 키우는 역할을 하는 순종적인 여인을 떠올리기 때문이다. 하지만 조선 중기 이후 여성들의 의식과 사회 활동이 눈에 띄게 늘어났고, 특히 국문 소설의 보급과 독서 열풍은 여성들의 의식을 일깨웠다. 허난설헌처럼 자신을 적극적으로 표현하는 여류문인들은 물론 강정일당姜靜一堂,

임윤지당任允摯堂 등 여성 성리학자가 등장하고, 이사주당은 태교 관련 저술인 『태교신기』란 책을 발간하기도 한다. 더욱이 조선후기의 소설 열풍을 이끌었던 이들 역시 여성들로, 소설이 성장하는 데 여성의 역할이 두드러졌다. 오늘날 여성들이 드라마에 빠지는 것도 이런 역사적 유래와 무관하지 않다. 여성들의 책에 대한 문화에 대한 관심은 양반가로부터 시작하여 경제력을 갖춘 중인을 통해 서민에게까지 파급되었다. 조선후기에는 여성의 사회적이고 의식적인 행위가 보편적이라고 할 수는 없지만, 불가능한 일도 아니었다는 것을 알 수 있다.

전통에서 끌어낸 현대적인 면모

이 그림은 무엇을 그린 것일까?도 19 처음 보는 사람이 책거리인지 알아차리려면, 조금 주의를 기울여야 할 것이다. 오른쪽 색면 구성은 책갑을 납작하게 그것도 평면적으로 표현되어 있기 때문이다. 이것은 현대 추상화나 다름없다. 그런데 왼쪽으로 시선을 돌리면, 어항 속의 연꽃이 보여서 추상화만은 아닌 것이다. 다시 한 걸음 물러나 보면, 추상과 구상이 조합된 이미지인 것을 알 수 있다.

재미있는 것은 연밥을 쪼고 있는 물총새와 연잎들이 책갑책 케이스 사이를 파고들어 간 점이다. 책거리와 연꽃그림이 마치 전통 목조건축의 짜임처럼 자연스럽게 엮여 있다. 더욱이 연잎 사이의 공간을 살짝 비워 둔 것은 신의 한 수다. 책거리와 연꽃그림의 컬래버레이션인 것이다. 색상은 눈부실 정도로 화려하다. 강렬한 원색을 쓴 탓도 있지만, 주황색 바탕에 녹색 무늬. 녹색 바탕에 주황색 무늬처럼 보색의 대비를 활용했기 때문이다.

이 작품은 프랑스 추상화가 앙리 마티스Henri Matisse 1869~1954의 작품을 방

불케 한다. 원색의 색면을 평면적으로 구성하고 패턴문양으로 장식성을 부가한 점에서 공통점을 발견할 수 있다. 그런데 우리를 놀라게 한 것은 이 아름다운 추상화, 아니 구상화가 강원도 무명화가의 민화라는 사실이다.

그런데 책거리가 추상회화로 보이는 까닭은 오히려 전통에 충실했기 때문이다. 이게 무슨 역설일까? 중국으로부터 전해진 입체적이고 사실적인 그림을 우리식으로 평면화하고 추상화했기 때문이다. 중국회화의 영향이 짙은 궁중회화 책거리는 서양화를 방불케 할 만큼 사실적으로 표현했지만, 민화 책거리에서는 전통적인 미감으로 재구성한 것이다.

고려불화의 경우에는 중국 닝보寧波 불화의 영향을 받았다. 닝보의 불화는 깊이 있고 입체적인 공간으로 표현했는데, 고려인은 이를 평면화했다. 민화 까치호랑이도 명나라 호작도까치호랑이와 연관이 있다. 이 역시 명나라의 입체적이고 사실적인 화풍을 조선의 호랑이그림, 특히 민화 까치호랑이에서는 평면적이고 질박한 표현으로 바꿨다. 우리 여인들의 손끝에서 몬드리안이나 클레를 연상케 하는 조각보가 창출된 것도 전통적인 구성감각이 발현된 것이다.

수묵화나 문인화는 고전에 충실하거나 사실적으로 묘사하거나 격조를 중시하다 보니 정해진 틀 안에서 자신의 세계를 펼쳐야 하는 제약이 따랐다. 반면에 민화에서는 아무리 그 소재가 궁중회화나 문인화로부터 영향을 받는다 하더라도 그것을 표현하는 기법이나 정서에서는 한국적인 미감이 뚜렷하다. 민화작가는 자신이 느끼고 생각한 대로 자유롭게 표현한 것이다.

◀ 도 19. 〈책거리문자도〉 20세기 전반, 종이에 채색, 각 95.0×32.0cm, 개인 소장. 평면적인 원색의 구성이라 마치 앙리 마티스의 추상화를 연상케 하지만, 사실은 매우 전통적인 화법으로 그린 것이다. 이 작품은 가장 한국적인 것이 현대적일 수 있다는 역설을 보여준다.

수壽와 복福,
문자가 나래달고 훠어이~

'복 많이 받으시고 오래오래 사십시오.' 새해 명절에 주고받는 덕담이다. 이것을 이미지로 표현하면 어떻게 될까? '백수백복도百壽百福圖'가 바로 그것이다. 이를 병풍으로 꾸며 어른이 머무는 방에 설치하면 제격이다. 이 그림은 장수를 염원하는 '수壽'자 100여 자, 행복을 소망하는 '복福'자 100여 자를 그림으로 그린 것이다. 대략 200여 자 쯤 되는데, 이는 중국의 백수도에서 숫자 100개를 정확히 맞추는 것과 다르다. 또한 중국에서는 백수도 혹은 백복도로, 우리처럼 둘을 합하여 백수백복도라고 그린 그림은 없다. 아무튼 백수백복도에서 '백'은 많다는 의미의 상징적인 숫자일 뿐, 꼭 100자여야 한다는 뜻은 아니다. '수'와 '복'자를 반복적으로 그린 까닭은 문자 뜻 그대로 많은 복을 받으면서 오래오래, 행복하게 살기를 바라는 마음 때문이다. 일종의 주술신앙인 것이다.

책의 노래, 문자의 힘

그림 같은 문자

백수백복도에서는 전서체篆書體로 쓰는 것이 아니라 그린다. 전서는 사물의 형상을 간략하게 기호화한 갑골문에서 비롯된 서체라 태생부터 회화적인 이미지가 강하다. 진시황은 통일제국을 건설하기 위해 서체를 비롯한 문화적 통일을 추진했다. 그 임무를 맡은 승상^{정승과} ^{같은 지위} 이사李斯는 복잡한 전서를 간결하게 정리하고 지방마다 달리 쓰이던 여러 서체를 하나로 통합했다. 이를 '소전小篆'이라 부른다.

통일된 전서체는 진나라가 멸망한 뒤 다시 여러 가지 변체變體로 늘어났다. 이를 통칭해 '잡체전雜體篆'이라 한다. 잡체전을 살펴보면, 전서의 획 자체를 여러 모습으로 변화시킨 것을 비롯하여 대나무 잎으로 꾸민 문자, 용의 형상으로 구성된 문자, 구슬로 꿰맨 문자, 버드나무 잎으로 만든 문자, 물고기들이 노는 모습으로 이루어진 문자 등 각양각색이다. 그것들은 문자라기보다는 차라리 이미지에 가깝다.

백수백복도는 임진왜란 때 조선에 전래됐다. 1610년 남평현^{지금의 전남 나주시} ^{남평읍 일대} 현감인 조유한趙維韓 1588~1613이 임진왜란 당시 의령에서 명나라 장수 유정劉綎에게 받은 백수도百壽圖를 광해군에게 바친 것이 우리나라에 처음 들어온 백수도의 흔적이다. 아쉽게도 그 작품은 전하지 않는다.

그런데 이 백수는 우리가 지금 흔히 보는 일정한 간격으로 나란히 배치된 나열형의 구성이 아니고 큰 수자 안에 작은 수자 100개를 넣은 삽입형의 구성이다. 우리가 흔히 보는 나열식의 백수백복도는 조선후기 중국 청나라로부터 들어온 새로운 형식인 것이다.

정조 때인 1789년 1월 13일 청나라 건륭제乾隆帝가 자신의 팔순을 축하하는 사절 겸 북경에 간 동지사를 통해 정조에게 복자도福字圖를 선물했다. 건륭

제는 그 문자도를 선물하면서 '짐이 손수 '福'자를 써서 보내는 것은 국왕에게 빨리 자손이 번창하는 경사가 있게 하려는 것이다.'라고 했다. 그때까지 자식이 없는 정조를 위해 자손번창을 염원하는 선물인 것이다. 복자도가 자손번창을 기원하는 염원으로 사용됐음을 보여주는 사례다.

　　19세기 궁중화원인 이형록李亨祿 1808~?이 그린 백수백복도 서울역사박물관 소장

도 20. 〈자수 백수백복도〉 19세기, 비단에 자수, 136.0×32.6cm, 범어사성보박물관 소장. 여러 모양으로 이뤄진 수壽와 복福자의 전서를 좌우로 정연하게 배치해 현대 타이포그래피 못지않은 조형미를 보여준다. 오른쪽 그림이 '복'자이고 왼쪽 그림이 '수'자다.

는 드물게 화가를 알 수 있는 작품이자 궁중화풍을 엿볼 수 있는 작품이라는 점에서 각별하다. 궁중의 상궁이 기증한 부산 범어사성보박물관 소장 〈자수 백수백복도〉도 20는 백수백복도라기 보다는 '이백수이복도'라고 부르는 것이 적절할 정도로 문자 수가 많다. 글자 수를 세어보면, '수'자와 '복'자를 합해 모두 440자에 이른다. 백세시대에 백수도는 당연한 현실이니, 이제는 이백수도를 지향해야 하지 않을까?

도 21. 〈백수백복도〉 김문제, 1917년, 비단에 채색, 각 12.5×34cm, 타임캡슐 소장. 푸른색 비단 바탕에 금니로 쓴 글씨가 고급스런 장식성을 보인 데다 클립 모양의 독특한 서체가 전서의 새로운 면모를 보여준다.

전서는 18체에서 시작하여 32체로 늘어나서 지금은 100체가 훨씬 넘는다. 이처럼 많은 전서체는 중국에서 개발한 것을 우리가 빌어다 쓴 것이다. 그러다 보니 늘 우리만의 전서체는 없을까? 라는 아쉬움이 든다. 이런 갈증을 해소시켜준 이가 있으니, 바로 추사 김정희의 증손인 위당韋堂 김문제金文濟다. 그가 개발한 전서체를 보면, 오른쪽 어깨를 높여서 긴장감을 높이고, 획을 클립처럼 이중으로 나타내어 매우 장식적으로 꾸몄다.도 21 추사의 후손다운 창안이다.

문자와 이미지의 화려한 만남

백수백복도에서는 문자의 혁신이 계속 되는데, 무명의 민화작가가 그린 〈백수백복도〉도 22 계명대학교 행소박물관 소장는 수

도 22. 〈백수백복도〉 19세기말 20세기초, 종이에 채색, 각 102×29cm, 계명대학교 행소박물관 소장. 문자보다 회화적인 이미지가 더 강조된 백수백복도. 기물에 문자를 새겨 넣는 방식으로 표현 영역을 넓혔다.

훈갑이다. '수'자와 '복'자가 번갈아 배치돼 있는데, 잡체전의 전서 이외에 새, 개구리, 신선, 꽃, 가지, 책, 그릇, 호리병 등 자연의 이미지도 활용해 '수'자와 '복'자를 표현했다. 생물과 사물로 어떻게 문자를 나타냈는지 자세히 살펴보다 보면, 그 기발한 상상력에 감탄할 수밖에 없다. 이미지 전체를 글자 모양으로 구성하기보다는 그림 중 일부인 기물에 문자를 새겨 넣는 방법을 택했다.

예를 들어 개구리 위에 사발이 놓여 있는데, 그 사발 위에 '복'자가 새겨져 있다. 개구리와 복은 특별한 연관은 없지만 사발에 새겨진 '복'자 덕분에 개구리가 복에 관계된 이미지인 것처럼 보인다. 호리병을 바라보고 있는 스님을 그린 인물화도 마찬가지다. 호리병에 '수'자를 새겨 넣어 이 이미지와 장수의 의미를 연결시켰다. 물론 호리병은 신선이 갖고 다니는 지물이라 그 자체만으로 장수를 상징하기에 충분하지만 호리병에 새겨진 '수'자로 인해 장수의 의미 및 상징성이 더욱 확고해진 것이다. 이런 식으로 '수'자와 '복'자를 나타낸다면, 백수백복도뿐만 아니라 천수천복도千壽千福圖, 만수만복도萬壽萬福圖도 그릴 수 있을 것이다.

세상사도 마찬가지다. 다람쥐 쳇바퀴 돌듯 안전하게 행복을 누릴 것인지, 아니면 오랜 세월 동안 굳어진 틀을 과감하게 깨뜨리고 또 다른 행복의 세계로 나갈 것인지는 각자가 선택해야 할 몫이다. 하지만 진정 많은 복을 받기를 원한다면, 후자의 길을 택해야 할 것이다. 계명대소장본은 잡체전으로 백수백복도를 구성해야 한다는 고정 관념을 훌훌 떨쳐버리자 백수백복도의 표현 영역이 한없이 넓어졌다. 새로운 형식을 찾아낸다면 굳이 새로운 서체를 개발하지 않더라도 얼마든지 풍요롭고 아름다운 이미지의 세계를 창출해 낼 수 있는 것이다. 다양한 문자의 세계를 다채로운 이미지의 세계로 전환한 것은 자유로운 상상력 덕분이다.

누구나 즐겼던
유교이야기, 유교이미지

세종 때 조정이 발칵 뒤집히는 사건이
벌어졌다. 1428년 9월 27일 형조刑曹에서 이런 계를 올렸다.

"진주 사람 김화金禾가 제 아비를 죽였사오니, 율에 의하여 능지처참하소서."

세종은 그대로 따랐다. 이윽고 "계집이 남편을 죽이고, 종이 주
인을 죽이는 것은 혹 있는 일이지만, 이제 아비를 죽이는 자가 있으
니, 이는 반드시 내가 덕德이 없는 까닭이로다."고 탄식
하고 신하들에게 해결방안을 물었다. 판부사判府事 변
계량卞季良이 백성들을 교화하기 위해 고려시대『효
행록孝行錄』과 같은 책을 발간해 이를 읽고 외우게 하
자고 제의했다. 이 의견이 채택돼 1432년 효자, 충신,
열녀 각 110인의 행적을 그림과 글로 담은 『삼강행실
도』가 간행됐다. 조선시대 내내 『속삼강행실도』, 『이륜행

실도』,『동국신속삼강행실도』,『오륜행실도』 등 유교이념과 관련된 국민 교과
서의 출판을 통해 백성을 교화하는 노력이 이어졌다.

삼강행실도를 대체하는 민화의
등장

조선후기에는 『삼강행실도』를 대체한
새로운 형식의 그림이 탄생했다. 바로 효제충신예의염치의 유교 덕목을 이미
지로 표현한 '유교문자도'다. 누가 이런 유교문자도를 개발하여 전파시켰는지,
놀라운 업적을 남겼다. 국가에서 진행한 프로젝트라면 어느 기록엔가 나올 텐
데, 아직까지 발견되지 않은 점으로 보아 어느 개인의 창안일 가능성이 높다.
그토록 딱딱하고 교조적인 유교 덕목인데, 민화의 아름답고 화사한 이미지로
풀어준 덕분에 전국적으로 널리 사랑을 받게 되었다. 서울·경기 스타일, 강원
도 스타일, 경상도 스타일, 제주도 스타일이라고 구분할 수 있을 만큼 지역별
로 발전했다.

『삼강행실도』가 국가에서 '강제로' 배포됐다면, 유교문자도는 민간에서 '저
절로' 퍼졌다. 『삼강행실도』의 삽화는 당시 최고의 화가인 안견이 그린 것이고
유교문자도는 무명의 민화가가 그렸는데, 유교이념을 전파하는 효과는 후자가
더 컸다. 그건 바로 민화의 힘이다. 일본의 스포츠 멘탈 코치인 쯔게 요이치로
는 운동선수에게 "푸시업 100개 해라"가 아니라 "푸시업 100개 해야겠네"라
는 자각을 끌어내는 것이 중요하다고 했다. 어떤 과정을 거쳤는지 알 수 없지
만, 적어도 민화 유교문자도의 유행은 국가에서 강제로 진행한 것이 아니라 민
간에서 자발적으로 나서서 한 인간관계 회복의 운동으로 보인다.

동양에서는 '관계'를 중시하고, 서양에서는 '개인'을 중시한다. '효제충신예의염치孝悌忠信禮義廉恥'의 여덟 가지 덕목도 유교적 인간관계를 적시한 것이다. 부모에게 효도하고, 형제간에 사이좋게 지내며, 나라에 충성하고, 사람 사이에서 신의를 지켜야 하며, 예절에 맞게 행동하고, 올바르게 처신하며, 청렴결백하게 생활하고, 부끄러움을 알아야 한다는 내용이니, 이들 덕목은 인간관계에 대한 행동지침인 것이다.

모든 인간관계의 출발은 효다. 효가 이뤄져야 충이 되고, 효가 이뤄져야 예가 갖춰지며, 효가 이뤄져야 치를 알게 된다. 인간관계는 가장 가까운 부모로부터 시작하여 점점 넓어진다. 그래서 공자는 인仁의 근본이 효제孝悌라고 했다. 부모에게 효도하고 형제간 우애를 지키는 것이 가장 근본이란 뜻이다. 유교문자도를 '효제문자도孝悌文字圖'라고 부르는 것은 이에 근거한다.

잉어, 죽순, 부채, 오현금으로
나타낸 효자이야기

유교문자도의 첫머리에 해당하는 〈효자도〉도 23를 보면, 획 자체가 잉어, 부채, 오현금으로 구성됐다. 초기의 문자도에서는 각 문자 안에 관련된 이야기를 집어넣었는데, 어느 순간 이야기 그림들이 동식물 및 기물과 같은 상징으로 압축되었다. 이를테면 왕상王祥이란 효자의 이야기는 잉어, 맹종孟宗의 이야기는 죽순, 황향黃香의 이야기는 부채, 순舜임금의 이야기는 오현금으로 대체되었다. 동식물과 기물만 내세워도, 사람들은 관련된 이야기를 떠올리게 되었다. 이들 동식물과 기물은 오랜 세월 사람들에게 회자되었던 이야기에 대표하는 상징으로, 그 이야기들이 누구나 다 아는 상식

도 23. 〈**효자도**〉 19세기, 종이에 채색, 69.0×33.0cm, 일본민예관 소장.
단순하고 추상적인 이미지에 의외의 유머가 깃들어져 있다.

이 되었을 때 가능한 일이다. 도대체 어떤 이야기와 이미지 인지 문자도에 등장하는 획의 순서에 따라 들여다본다.

첫 획은 왕상의 잉어다. 왕상은 중국 삼국시대 위나라를 이은 서진西晉 사람으로 어머니를 일찍 여의고 계모 밑에서 자랐다. 겨울에 계모가 신선한 생선을 먹고 싶다고 하자 그는 강으로 나갔다. 추운 날씨 탓에 강물은 꽁꽁 얼어붙어 있었다. 왕상이 울부짖으니 하늘이 도와 얼음이 녹고 물속에서 잉어 세 마리가 튀어나왔다. 2획은 맹종의 죽순이다. 삼국시대 오나라 때 맹종의 이야기도 비슷하다. 병석에 누운 어머니가 추운 겨울날 죽순이 먹고 싶다고 했다. 죽순을 찾지 못한 맹종이 눈밭에 주저앉아 울부짖자 눈속에서 파란 죽순이 기적처럼

春回裁
魚草
筆衣
日噢芳
原鶴鵨
和

도 24. 〈제자도〉 19세기, 종이에 채색, 66.0×34.0cm, 국립민속박물관 소장. 곡선의 흐름이 아름답고, 적색과 청색의 보색 대비로 생동감이 넘친다.

솟아났다. 이를 캐 요리해 드렸더니 어머니의 오랜 병이 깨끗이 나았다. 4획은 황향의 부채다. 한나라의 황향은 겨우 아홉 살 나이에 여름에는 어버이의 잠자리에 부채질을 해 모기를 쫓거나 시원하게 했고, 겨울에는 베개와 침구를 몸으로 데워 따뜻하게 했다. 7획은 순임금의 오현금이다. 순임금은 효자 중에 가장 큰 효자인 대효大孝로 칭송받았다. 그의 계모와 이복동생, 그리고 그들의 꼬임에 넘어간 아버지는 순을 죽이려고 두 번이나 계책을 꾸몄다. 순은 기지를 발휘해 두 번의 위기를 모두 넘겼다. 자신을 죽이려했던 부모와 이복동생을 용서하고 한결같이 사랑한 큰 덕으로 순은 훗날 요임금에 이어 임금에 올랐다. 순임금은 어려서부터 평소에 즐기던 오현금을 타기를 즐겼다.

이쯤 되면, 할아버지가 손주를 무릎에다 앉혀 놓고 문자도 병풍을 가리키며 왕상이 어쩌고저쩌고, 맹종이 이러쿵저러쿵하면서 재미있게 효자이야기를 들려주는 장면이 떠오른다. 유교문자도와 관련된 이야기가 확산되고 보편화되자 문자도를 굳이 구체적인 인물로 설명한 것이 아니라 간결하게 대표적인 상징으로 기호화했다. 백성들이 효자도에 깃든 물상만 보고 이내 그 효자이야기를 떠올릴 정도로 오랫동안 학습되어 왔기에 가능한 일이다.

형제간 우애가 가장 깊은 할미새

재벌가에서 심심치 않게 터져 나오는 뉴스가 형제의 난이다. 재산을 앞에 두고는 형제간의 우애를 지키는 일이 쉬운 것은 아닌 모양이다. 형제의 우애를 강조하는 고전의 시가 있다. 『시경』「상체常棣」편이다. 상체란 아가위꽃을 말한다. 첫 구절에 "아가위꽃 꽃송이 울긋불긋하도다. 지금 세상사람 가운데 형제만한 이가 또 있는가常棣之華 鄂不韡韡 凡今

之人 莫如兄弟." 아가위꽃도 형제간 우애를 상징한다. 뒤에 이런 구절도 있다. "할미새가 들판에서 바삐 날아도, 형제가 위급할 땐 서로 돕는 법이다. 항상 좋은 벗이 있어도, 그저 길게 탄식만을 늘어놓을 뿐이다 脊令在原 兄弟急難 每有良朋 況也永歎." 이 시구로 인해 아가위꽃과 할미새가 형제간 우애를 상징하는 대표적인 도상이 되었다.

국립민속박물관 소장 〈제자도〉도 24를 보면, 아가위꽃과 할미새가 등장한다. 심방心변 중 1획의 어미 할미새가 여유롭게 아가위꽃 한송이를 입에 물고 중심을 잡고 있고, 2획과 3획은 새끼 할미새들이 잡아온 곤충을 서로 나눠 먹고 있다. 오른쪽 위 4획과 5획은 화분 안에 담긴 녹색의 모란잎과 붉은 모란꽃이 화려함을 뿜낸다. 나머지 획은 장식적인 초서체로 이뤄졌다. 할미새 가족이 제자의 대표적인 상징이라면, 빨간 모란꽃은 장식성의 백미이다.

용과 새우로 표현된 충의 상징

국가에 충성하는 애국심은 어느 시대, 어느 나라나 정치에 가장 필요한 덕목이다. 유교에서 충은 유교 덕목의 근간이 되는 효에서 출발한다. 자식이 부모에게 효도하듯이, 백성들이 임금에게 충성해야 한다는 논리로 충의 중요성을 강조한다.

충자도忠字圖는 두 가지 버전이 있다. 하나는 용 버전이고, 다른 하나는 새우 버전이다. 용 버전은 어변성룡魚變成龍의 고사를 문자 전체의 골격으로 삼는다. 출세를 하여 신하가 된다는 의미다. 여기에 마음 심心자의 첫 획과 끝 획을 각기 새우인 대하大蝦와 조개인 대합大蛤으로 구성한다. 대하의 하자와 대합의 합자는 화합和合이란 발음과 비슷하여 임금과 신하 사이의 화합을 염원

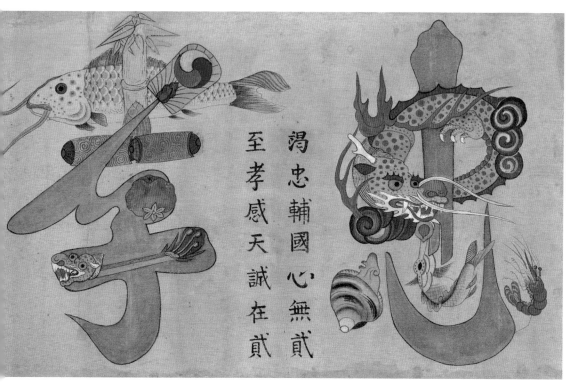

도 25. 〈충효도〉 19세기, 종이에 채색, 42.0×71.0cm, 개인소장. "충성을 다해서 나라를 도우니 마음이 둘이 아니고, 지극한 효성이 하늘을 감동시키니 진실로 둘인 것이다. 竭忠輔國 心無貳 至孝感天 誠在貳"

한다. 심자를 충직한 신하로 추앙받는 비간比干의 심장에 비유하기도 한다. 주왕紂王이 간언諫言하는 신하들을 처형하고 폭정을 멈추지 않았지만, 비간은 계속 간언했다. 주왕은 화를 내며 "성인의 심장에는 구멍이 일곱 개나 있다고 들었다"라며 비간의 충심忠心이 진짜인지 아닌지를 확인하겠다며 그를 해부하여 심장을 꺼내도록 했다.

용 버전의 〈충자도〉도 25 이헌서예관 소장를 보면, 마음 심心자의 3획인 잉어의 입에서 용이 튀어나와서 세로획을 감싸 돌았다. 심자의 왼쪽에 대합과 새우를

배치하여 화합의 의미를 나타냈다.

충자도의 또 다른 버전으로 새우가 있다.도 26 가운데 입 구口를 새우로 형상화했다. 새우등이 굽을 정도로 신하가 임금에게 충성을 다한다는 의미다. 가운데 세로획은 대나무로 배치했는데, 이는 상商나라 고죽국孤竹國의 왕자 백이伯夷와 숙제叔齊의 절개와 고죽국 자체를 은유한다. 가운데 중자를 이루는 새우의 표현은 현대의 캐릭터로 사용해도 인기를 끌만큼 독특하고 장식적이다. 아래의 마음 심자는 그야말로 마음이 가는 길을 표현했다.

파랑새와 흰 기러기에 담긴 신의의 표시

인간관계에서 가장 중요한 것은 신의다. 대개 세상의 비리는 누구보다 가깝고 믿어왔던 측근들에 의해 세상에 알려지게 된다. 최근 우리나라를 혼란의 도가니로 몰아넣었던 최순실 사태도 결국 측근에 의해 노트북이 세상에 공개되면서 터진 일이다.

신의의 신자는 두 마리의 새로 표현된다. 하나는 서왕모의 출현을 암시하는 청조青鳥이고, 다른 하나는 죽은 줄 알았던 소무蘇武의 생존소식을 알려주는 흰 기러기다. 한무제가 승화전承華殿에 있을 때 홀연히 서쪽에서 청조가 날아왔는데, 이를 보고 동방삭이 서왕모가 올 징조라고 알아 맞혔다.『한무고사漢武故事』흉노에 사신으로 갔다가 잡혀 있는 소무를 한 무제의 아들 소제昭帝가 도로 돌려 보내달라고 요구했지만, 흉노는 소무가 이미 죽었다고 거짓말을 했다. 어느 날 소제가 사냥을 하다가 기러기 한 마리를 잡았는데, 그 기러기발에 매어 있는 비단에 소무가 어느 못 가에 살아 있다는 내용이 적혀 있었다. 이

도 26. 〈충자도〉 19세기, 종이
에 채색, 84.0×34.0cm, 김세
종 소장. 새우의 이미지가 장식
적이고, 마음 심자의 곡선미는
감각적이다.

를 근거로 사신을 보내서 소무를 돌려보내 달라고 다시 요청해서 소무가 살아 왔다. 『한서漢書』 소무전蘇武傳

신信자라고 믿기 어려운 〈신자도〉도 27 개인소장도 있다. 1획은 신선세계를 주재하는 서왕모가 온다는 전갈을 전해는 청조, 즉 파랑새가 모란꽃이 담겨 있는 검은 꽃병 위에 깃들어 있다. 2획은 단순히 세로획일 뿐인데, 레고lego처럼 책을 복잡하게 쌓아 올렸다. 누이고 모로 세운 데 책갑 위에 모란꽃 한 송이를 꽂은 검은 꽃병을 살짝 얹었다. 책갑 안에는 신기하게도 서왕모의 궁전이 보이는 경우도 있는데, 이는 현실 세계에서 꿈의 세계로 연결되어 있음을 보여준다. 3획의 점은 책갑들을 쌓아 올리고 초서의 삐침으로 지붕을 삼았다. 나머지 획은 초서의 부드러운 곡선으로 변화를 주었다. 선 하나 점 하나가 이처럼 아름다운 이미지와 독특한 구성으로 변신한 것이다. 민화 작가의 공간창출 능력이 놀라울 따름이다.

◀ 도 27. 〈신자도〉 19세기, 종이에 채색, 73.5×40.0cm, 개인소장. 기하학적 짜임과 곡선의 유려한 흐름이 대비와 조화를 이룬 작품이다.

유│교│문│자│도

2

이야기의 상징 위에
화려한 꽃을 피우리

유교문자도의 덕목인
효제충신예의염치는 공자왈 맹자왈
하는 시대의 고리타분한 이야기가 아
니다. 인륜을 해치는 여러 가지 사건들이
뉴스를 뒤덮는 현대에도 이들 덕목은 여
전히 유효하다. 이는 조선시대에만 필요한
이야기가 아니라, 인류가 사회생활을 하
는 데 필요한 기본 덕목이자 윤리이다.
세종이 『삼강행실도』를 간행하여 풍속
을 순화시키고 민화 작가들이 유교문자
도로 윤리를 밝게 했듯이, 우리도 이 시
대에 맞는 현대판 삼강행실도와 문자도
를 개발해야 하지 않을까?

자식과 부모의 관계인 효로부터 시작된 몸가짐은 점차 형제, 이웃, 사회, 또는 국가에서 살아가는 방식으로 확대된다. 사람이 동물과 다른 이유는 '예의염치'가 있기 때문이다. 이제부터는 예의염치에 함축된 의미와 이미지 세계를 살펴보자.

거북이 등에 지고 나온 낙서로 말미암아 세상에 예가 정립되다

예란 일상생활의 예절부터 관혼상제까지 사회생활에서 지켜야할 여러 가지 규범을 말한다. 순자荀子는 예의를 통해 사회질서를 확립하는 예치禮治 국가를 세우는 이상을 가졌다. 중국에서는 우리나라를 '동방예의지국東方禮儀之國'이라고 불렀다. 동방에서 예의를 가장 잘 지키는 나라라는 뜻이다. 공자도 평생 소원이 뗏목을 타고서라도 조선에 가서 예의를 배우는 것이라고 했다. 우리는 어느 나라보다 예의를 중시했다. 그런데 예의가 허례허식에 치우친다고 하여, 1969년에는 "가정의례준칙"을 제정하여 이를 간소화했다.

세상에 예가 정립하게 된 계기는 이렇다. 중국 하나라 우왕禹王이 치수사업을 할 때, 낙수洛水에서 영묘한 거북이가 낙서洛書를 등에 지고 나왔다고 하여 이를 성인이 법칙으로 삼았다.『주역周易』계사전상繫辭傳上 그래서 예자의 가장 중요한 첫 획에 낙서를 등에 지고 있는 거북이를 배치했다. 예자 가운데 오른쪽에는 분홍색의 꽃이 핀 살구나무와 책이 있다. 그 이야기는 이렇다. 공자는 높은 언덕에서 제자들에게 글을 읽게 하고 자신은 거문고를 타며 노래를 불렀고, 송나라 때 공도보孔道輔가 공자의 묘 앞에 단을 만들고 그 주위에 살구나무를 심

어 행단杏檀이란 이름을 붙였다.

〈예자도〉도 28를 보면 첫 획이자 첫 점을 낙서를 등에 진 거북으로 변신시켰다. 이 거북은 입에서 녹색의 서기를 내뿜고 있다. 행단의 행자는 살구나무로 해석하거나 은행나무로 보는데, 이 그림에서는 예자의 곡曲 부분에 살구나무를 배치했고 두효 부분에는 책을 두었다.

군자처럼 정의롭게

\ 하버드 대학 마이클 샌델 교수의 『정의란 무엇인가』가 최근 베스트셀러로 각광을 받았다. 이 책은 유독 한국에서 인기를 끌었는데, 이는 정의에 대한 우리 사회의 목마름을 보여준다. 우리 시대의 키워드로 떠오른 정의는 이미 조선시대 유교문자도 안에 포함되어 있다.

의자도義字圖는 물수리로 대표된다. 수리 종류인 물수리는 유독 물고기를 잡아먹는 습성 때문에 '물고기수리'라고도 불린다. 『시경』의 첫 번째 노래로 유명한 관저關雎란 시에 물수리란 새가 등장한다.

도 28. 〈예자도〉 19세기, 종이에 채색, 66.0×34.0 cm, 국립민속박물관 소장. 거북의 이미지는 현대의 어린이를 위한 캐릭터로 사용해도 인기를 끌 만큼 친근하고 유머러스하다.

도 29. **〈의자도〉** 19세기, 종이에 채색, 64.0×32.0cm, 동산방
화랑 소장. 좌우동형에 기하학적 구성이 현대의 디자인을 연
상케 한다.

구욱구욱 물수리는	關關雎鳩
강가에 노네	在河之洲
아리따운 처녀는	窈窕淑女
군자와 짝이러니	君子好逑

물수리는 요조숙녀와 짝할 수 있는 군자를 상징한다. 군자란 높은 도덕성을 가진 사람을 가리키니, 정의의 상징으로 물수리로 내세운 것은 이처럼 다소 복잡한 메타포를 거쳐 선택된 것이다. 의자도에 물수리와 함께 등장하는 또 다른 상징이 있으니, 바로 복숭아나무다. 이는 『삼국지연의』에 나오는 도원결의의 배경이 되는 나무다. 유비, 관우, 장비가 복숭아밭인 도원桃園에서 의형제를 맺은 이야기는 너무나 유명하다.

동산방화랑 소장의 〈의자도〉도 29 에서 청색 지붕의 건물 위에 두 마리의 새가 마주보고 있는데, 이 새가 관저, 즉 물수리다. 양 옆에 국기게양대처럼 서있는 나무는 복숭아나무다. 그렇다면 청색 지붕의 건물은 어떤 곳일까? 그 아래에 춘일과 군신이란 글자가 행서로 써 있는데, 이들은 각각 '도원춘일桃園春日 봄날 복숭아밭', '군신상서君臣相誓

임금과 신하가 서로 맹세하다란 뜻이다. 물수리가 깃들여져 있는 도원결의의 현장을 의자의 획을 따라 좌우동형에 기하학적인 짜임으로 표현했다.

굶어 죽을 지언정 조따위는 먹지 않는 봉황의 청렴결백

조선시대 김영란법에 해당하는 문자도가 있다. 청렴결백을 상징하는 '염廉'자다. 이러한 염자의 대표적인 상징으로 봉황을 내세운다. 그건 봉황이 새 가운데 가장 고고하기 때문이다. 봉황은 아무데나 앉지 않는다. 오동나무에만 앉는다. 아무거나 마시지 않는다. 세상이 태평할 때 단물이 솟는다고 하는 샘인 예천醴泉만 마신다. 아무거나 먹지 않는다. 대나무 열매인 죽실竹實만 먹는다. 굶어 죽을지언정 곡식인 조 따위는 먹지 않는다 했다. 김영란법에 이 내용을 적용하면, 굶어 죽을지언정 3만 원 이상의 식사대접 따위는 받지 않겠다고 하면 될 것이다. 뭐 그럴 것까지 있나. 조선시대처럼 염자 하나를 가슴에 새기고 살면 되지 않을까?

개인소장 〈염자도〉도 30에서는 첫 획이 커다란 봉황으로 부화하고, 그 봉황의 모습이 나머지 획 위에 깃들어 있다. 봉황의 큰 위세만으로도 염자가 담고 있는 의미를 충분히 전달하고 있다.

염자도의 또 다른 버전이 있다.도 31 게가 주인공으로 등장하는 그림이다. 게는 나가고 물러나는 행동이 분명하여 청렴함을 상징한다. 그 연유를 살펴보면, 흥미로운 이야기가 전한다. 게가 등장하는 염자도에는 주돈이와 도연명 두 인물이 거론된다. 염계濂溪라는 호를 가진 송나라의 학자 주돈이周敦頤가 있다. 그는 청렴한 인물로 벼슬에서 물러나 은거했다. 또한 도연명도 관직을 떠나 고

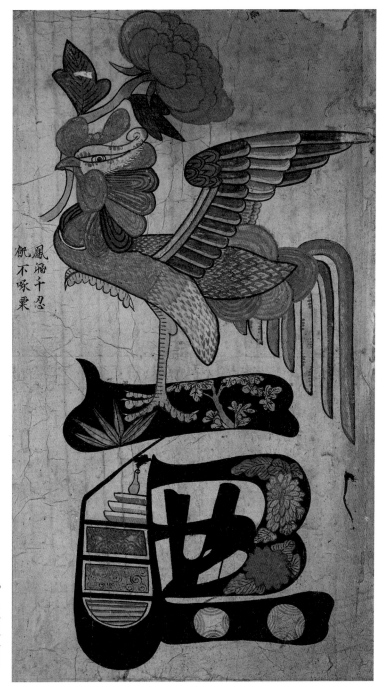

鳳飢千忍
飢不啄栗

도 30. 〈염자도〉 19
세기, 종이에 채색,
64.0×32.0cm, 동
산방화랑 소장. 모
란을 입에 문 봉황
의 위세가 압도적
이다.

도 31. 〈염자도〉와 〈치자도〉 19세기, 종이에 채색, 51.5×29.0cm, 이헌서예관 소장. 초서체에 간결하고 세련된 도상으로 이뤄진 문자도는 전형적인 서울 스타일의 문자도다.

향에 은거하면서 국화 및 소나무와 더불어 유유자적한 여생을 보냈다. 또한 울림석鬱林石이 있다. 중국 오나라 육적陸績은 울림태수를 지냈다. 관직에서 물러날 때 가진 물건이 없어 배가 무게를 잡지 못하자 돌을 실어 가까스로 건넜다고 하는데, 이때의 돌이 울림석이다. 주돈이, 도연명, 그리고 육적은 모두 나아감과 물러남이 분명한 행실로 추앙 받는 인물들이다. 민화가는 이들의 행적

을 게에 비유했다. '게걸음 친다'란 말이 있다. 앞으로 나아가지 못한 제자리걸음이란 부정적인 뜻도 있지만, 함부로 나아가지 않고 조심스럽게 행동하는 좋은 의미도 있다.

부끄럽지 않은 삶을 산 백이와 숙제

맹자는 부끄럽고 수치스럽게 여기는 마음이 의로운 마음의 시작이라 했고, 죄를 짓고도 부끄러움을 모르면, 동물이나 다름없다고 했다. 부끄러움을 알아야 된다는 교훈이 담긴 치자恥字에 맑고 깨끗한 청절의 상징인 백이숙제와 청절을 대표하는 자연인 매화와 달이 등장한다. 대개 그 문자 위아래에 "천추청절 수양매월千秋淸節首陽梅月"이라는 제시를 적어 놓는다. 그 의미는 오랜 세월 청절은 수양산의 매화와 달이라라는 뜻이다. 주나라 무왕武王에 의해서 은나라가 망하자 은나라 고죽국孤竹國의 왕자로서 의리를 지키기 위해 수양산首陽山에서 고사리만 먹다가 굶어 죽은 백이숙제의 청절을 가리킨다. 1828년 이름이 알려지지 않은 연경사 수행원이 북경을 다녀온 뒤 쓴 책인 『부연일기赴燕日記』에 백이숙제묘를 다녀와 그곳 상황을 다음과 같이 자세히 설명했다.

"영평부永平府 북쪽 30리 거리에 있다. 난하灤河의 상류에 민둥산[童山]이 있는데 이를 수양산首陽山이라고 한다. 그 산 북쪽은 고죽성孤竹城으로서 담장을 둘러 네모진 성을 만들었고, 서문 문미 위에는 '고죽성'이라고 새겼으며, 그 아래에는 '현인구리賢人舊里' 네 글자를 크게 새겼다. 묘에는 '청절淸節'이라는 편액이 걸렸고, 정문 좌우에는 큰 석비를 세웠는데, 좌측에는 '충신효자', 우측에는 팔분체八分體로 '도금칭성到今稱聖', 바깥 담의 좌우에는 '백대청풍百代淸風'이란 편액을 했으며, 중문에는 금액자

로 '청풍가읍淸風可挹', 북쪽 담에는 가로 글씨로 '고금사범古今師範', 남쪽 담에는 가로로 '천지강상天地綱常'이라고 썼다. 내문內門에는 층루가 있다. 정당에는 구슬로 꾸민 관과 용곤龍袞(용을 수놓은 천자의 옷)을 하고 어깨를 나란히 해서 앉아 있는 백이·숙제의 소상을 안치하였을 뿐 다른 의장은 없고, 다만 향로·촛대 등을 늘어놓았다. 벽에는 건륭의 시 몇 수를 돌에 새겨서 벽에 걸었다."(「역람제처歷覽諸處」 이제묘夷齊廟)

치恥자도는 굶어죽을지언정 부끄러운 일을 하지 말아야 한다는 교훈이 담긴 문자도다. 그림 속에서는 백이숙제의 청절비가 있고 그 위에 달이 떠있는데, 그 달 속에는 옥토끼가 약방아를 찧고 있다. 청절이란 덕목과 장수를 상징하는 옥토끼는 아무 상관없다. 하지만 민화작가는 다소 무거울 수 있는 청절이란 유교 덕목에 장수를 상징하고 동심을 나타내는 옥토끼를 살짝 넣어서 그 의미를 증폭시켰다.

치자도에도 두 가지 버전이 있다. 백이숙제의 청절비가 있는 버전과 옥토끼가 불사약을 찧고 있는 달과 사당을 배치한 달 버전이다. 백이숙제의 청절비에는 '백세청풍 이제지비百世淸風 夷齊之碑'라는 비액이 적혀있는데, 더러 백이숙제 대신에 작품 소장자의 조상 이름을 적어 넣은 경우도 있다. 달 버전에는 옥토끼가 불사약을 찧고 있는 모습을 담은 달과 백이숙제의 사당으로 구성된다. 토끼가 방아 찧는 달의 세계는 유교문자도 가운데 맨 끝 자인 치恥자에서 단골처럼 볼 수 있다.

동산방화랑 소장〈치자도〉도 32는 후자의 예다. 효제충신예의염치 가운데 끝 문자이기에 첫 획이나 첫 점이 아니라 끝 획을 이미지화했다. 위에는 옥토끼가 달에서 방아를 찧고 있는 달, 아래에는 비석이 서있는 사당을 배치했다. 또한 이들을 지붕처럼 절개를 상징하는 매화나무로 길게 뻗쳐 뒤덮었다.

도 32. **〈치자도〉** 19세기, 종이에 채색, 54.0×35.0cm, 동산방화랑 소장. 전라도 스타일의 문자도로, 남도의 흥취와 자유로움이 돋보인다.

집 떠나있어도
조상만은 모셔야

사당그림 펼쳐놓고 제사 지내

　명절만 되면, 늘 우리를 고민하게 하는 일이 있다. 바로 제사다. 준비가 번거롭다고 그냥 넘길 수도 없는 의식이고, 오랜 세월 우리 의식 속에 깊숙이 자리해 온 유교문화의 전통이다. 몇 년 전부터 대형마트에 '미니 제기세트'라는 상품이 등장했다. 크기가 작다는 것이 아니라 간단한 음식만 차릴 수 있는 최소한의 제기 세트를 뜻한다. 돌이켜 보니, 요즘 들어 명절 연휴에 맞춰 여행 가는 사람이 부쩍 늘었다. 콘도나 호텔에서라도 제사를 지내려면 휴대가 간편한 미니 제기세트가 유용하다. 하지만 이보다 더 간편한 제사도구가 있다. 바로 조선시대의 감모여재도다.

간편하고 경제적인 사당 그림

조선시대 서민들이 제사를 지낸 방식은 의외로 다양하다. 제사그림으로 그 양상을 살펴보면, 원당도顧堂圖, 사당도祠堂圖, 영위도靈位圖로 나눌 수 있다. 원당도는 사찰에서 조상들에게 제사를 지내는 건물인 원당을 그린 것이다. 유교국가임에도 불구하고 19세기 전반까지 불교적인 전통의 영향을 받아 원당도를 그려놓고 제사를 지낸 흔적이 있다. 원당도에는 원당 안에 전패나 불상이 그려져 있다. 조선시대에 걸맞은 제사그림은 유교의 제사공간인 사당을 그려놓은 사당도라 하겠다. 사당도는 감모여재도라고도 부른다. 이 그림은 대개 지방제사를 위해 지방을 붙일 수 있는 위패가 그려져 있다. 영위도는 사당 안에 교의交椅와 신주를 중점적으로 그린 그림을 가리킨다. 공자는 『논어』에서 제사에 직접 참여하지 못해 다른 사람이 대행하게 하는 것은 차라리 제사를 지내지 않는 것만 못하다고 했다. 정성이 부족하다고 여겼기 때문이다. 그래서 멀리서라도 직접 제사를 지내야 하니, 원행遠行에는 감모여재도만큼 긴요한 물건도 없다.

원당이나 사당이 따로 없는 서민들은 제사를 지낼 때 이들 그림을 사용했다. 원래 제사는 별도로 세운 사당에서 지내는 것이 원칙이다. 사당은 '가묘家廟' 혹은 '제실祭室'이라고도 불렸는데, 그 규모는 신분에 따라 달랐다. 천자는 7묘로 하고, 제후는 5묘, 대부는 3묘, 사士는 1묘, 서인은 침寢 집안에서 제사해야 한다고 『예기』에 기록돼 있다. 서인은 사당에서 신주를 따로 모실 수 없기 때문에 지방을 쓰는 지방 제사를 드리면 된다. 감모여재도에 그려진 위패에 지방을 붙인 자국이 있는 것은 바로 이 때문이다. 감모여재도는 유교의 제사를 서민들에게 널리 퍼지게 하는 데도 중요한 역할을 한 것이다.

감모여재도는 휴대가 간편할 뿐 아니라 경제성도 뛰어났다. 그림에 사당뿐

만 아니라 제사상과 제수까지 차려져 있다. 2017년 한국소비자단체협의회가 발표한 설차례상 소요비용이 23만6982원이라고 한다. 옛날이라고 해서 명절 제사상을 공짜로 차렸을 리 없다. 헌데 감모여재도 하나만 있으면 제사 때마다 딱히 돈 들 일이 없지 않았겠는가. 매우 경제적인 사당인 셈이다.

불교제사인가? 유교제사인가?

제사그림은 서민들이 어떻게 제사를 지냈는지, 그 실상을 숨김없이 보여준다. 언뜻 유교국가의 제사이기에 유교의 규범을 철저하게 지켰을 것으로 생각되지만, 실제는 다르다. 의외로 전통적인 불교식 제사가 조선시대에도 오랜 세월 동안 이어져 내려왔다. 조선전기만 하더라도 국가에서도 장례를 불교식으로 치른 경우가 많았다. 하지만 서민들은 유교 제례와 더불어 전통적으로 내려온 불교식 장례를 버리지 않았다는 사실을 제사그림을 통해 알 수 있다. 철저하게 유교식으로 지내는 사대부가의 제사와 달리, 서민들은 불교적이고 전통적인 제도를 존중했다. 숭유억불시대인 조선시대에 사찰의 법등을 끊임없이 유지할 수 있게 한 이들이 왕실과 서민이란 사실을 떠올린다면, 감모여재도에 불교적인 요소가 남아있다는 사실을 납득할 수 있을 것이다.

아예 불상이 봉안된 제사그림이 있다. 삼성미술관 리움 소장 〈감모여재도〉 도 33다. 여기에 그친 것이 아니라 2층 누각의 건물은 장식적인 공포로 장식된 데다 처마 끝에 풍경까지 달려있다. 솟을삼문에 담장으로 둘러쳐진 이 건물은 불교사찰의 원당이다. 원당은 왕이나 귀족처럼 신분이 높은 이들이 조상의 영정이나 위패를 모시고 명복을 빌었던 개인 사찰건물이다. 제단에 촛대를 양쪽

도 33. 〈**감모여재도**〉 19세기, 종이에 채색, 90.3×65.6cm, 삼성미술관 리움 소장. 유교식 사당이 아닌 사찰의 원당에서 제사지내는 불교식 제사그림이다. 감모여재도란 명칭은 원당도로 바꿔야 할 것이다.

에 세우고 그 안에 밥사발과 찻그릇, 그리고 향료를 놓았고, 제단 양쪽에 모란 꽃을 꽂은 화병을 뒀다. 이러한 특징은 유교와 상관없는 불교식 제사와 관련된 것이라 제목을 감모여재도라 해야 할지 의문이 든다. 돗자리나 채색으로 보아 19세기 초로 편년되는 이 그림은 초기의 감모여재도가 불교와 밀접한 관계가 있음을 보여준다.

유교식 제사를 보여주는 감모여재도는 19세기 후반에 이르러 본격적으로

도 34. 〈**감모여재도**〉 20세기, 종이에 채색, 39×34.5cm, 가회민화박물관 소장. 짜인 규범 속에서 민화적인 흥취와 과장이 돋보이는 작품이다.

등장했다. 유교가 백성들의 생활 구석구석에까지 스며든 것은 이 무렵에야 비로소 이뤄졌다. 의외로 백성들의 생활을 유교식으로 바꾸는데 무려 500년 가까운 세월이 소요된 것이다. 그만큼 서민들은 보수적인 성향이 강하다. 가회민화박물관 소장 〈감모여재도〉도 34에는 여전히 화병처럼 불교적인 요소가 남아 있지만, 지방을 붙여 제사를 지내는 유교식 사당도. 사당 양쪽에 화병에 과일을 꽂은 화병을 놓은 것은 불화인 감로도에서 볼 수 있는 불교식 제사 용품이다. 특히 이 작품에서는 화병에 꽂혀 있는 유자와 석류가 풍만하게 표현되었다. 이처럼 이들 과일을 과장하고 강조한 것은 이들 과일이 갖고 있는 다남이란 상징성을 강조하기 위한 고려로 보인다. 전체의 틀은 매우 정연하고 형식적이지만, 처마 끝의 장식을 감각적으로 처리하고 양쪽 화병에 있는 과일을 풍만하고 과장되게 표현한 점에서 소박하면서 상징적인 민화의 매력을 엿볼 수 있다.

누구를 위한 제사인가

감모여재도는 족자와 병풍으로 제작됐다. 족자는 얼마든지 휴대가 가능하고, 병풍은 집에 두고 치는 대병도 있지만 갖고 다닐 수 있는 소병도 있다. 일본민예관에 소장된 〈감모여재도〉도 35는 족자 형태다. 그림은 활기와 풍요로움으로 가득 차 있다. 팔작지붕삼각형의 벽이 있는 기와지붕의 처마는 위로 슬쩍 올라가 있고 문짝도 시원하게 들려 있다. 제사상은 위에서 바라보는 듯 거의 평면으로 전개돼 있는데, 위패를 중심으로 위아래 공간이 널찍하게 열려 있다. 여기에 과일과 술잔 등을 넉넉하게 배치하고, 좌우에는 모란꽃병까지 놓는 여유를 보였다. 상은 위에서 내려다보는 시점이지만, 기물들을 앞쪽에서 바라보는 시점을 택했다. 상은 상대로, 기물은 기물

대로 그 특징이 잘 드러난다. 서양식 원근법을 사용하지 않고도 많은 물상들을 넉넉하게 배치할 수 있다는 것을 이 그림은 우리에게 보여준다. 그것은 우리 민화만이 갖고 있는, 자유롭고 융통성 있는 시점이다. 더구나 사당의 양쪽 벽에는 패랭이가 소담스럽게 피어 있다. 엄격한 제사 의식 속에서도 친근함과 다정함을 살짝 비춘 여유다.

그런데 제수로 쓰인 음식은 뜻밖이다. 일반 제사상에 놓이는 포, 생선, 나물, 곶감, 밤은 보이지 않고 수박, 참외, 석류, 유자, 포도가 있다. 이들은 모두 다산, 장수, 행복을 기원하는 길상의 상징이다. 여기서 우리는 조상께 경배하면서 제수를 통해 자신들의 행복도 함께 기원하는 후손의 모습을 발견하게 된다. 산 자와 죽은 자 모두를 위한 제사인 것이다.

미니 제기세트와 감모여재도. 두 물품을 비교해 보면 제사에 대한 우리와 조상들의 인식에 다소 차이가 있다는 것을 알 수 있다. 우리는 제사라고 하면 곧바로 제사 음식을 떠올린다. 풍성하든 그렇지 않든 제사를 지내려면 마땅히 음식을 차려야만 하는 것으로 생각하기 때문이다. 하지만 우리 조상들에게 음식보다 더 중요했던 것은 조상이 실제로 살아계신 것처럼 느끼는 진정한 정성과 마음이었다. 우리가 음식에 집착하는 것은 분명 현대 물질문명 탓이리라. 감모여재도의 속뜻을 살려 이제라도 제사를 지내는 방식을 다시 생각해봐야 할 것이다. ❀

◀ 도 35. **〈감모여재도〉** 19세기, 종이에 채색, 85.0×103.0cm, 도쿄 일본민예관 소장. 한 칸에 위패가 하나뿐인 단출한 서민의 사당이지만, 독특한 시점 표현을 통해 제수의 풍요로움을 효과적으로 보여준다.

권력, 민중들에겐
어떤 존재인가

운 룡 도

최고 권력의 상징 용 그림,
때론 위엄있게, 때론 우습게

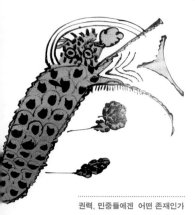

새해 벽두

경북 경주시 감포읍 문무왕릉 앞 바닷가 백사장은
해맞이 인파로 장사진을 이룬다. 어둠을 헤치고 강
렬한 기운을 내비치는 태양을 향해 저마다 한 해 소
망을 빈다. 모래 위에 켜놓은 촛불 위로 연신 손을 비
비며 고개를 숙인다. 무속인들의 징소리는 밀려오는 파도
소리 너머로 새벽을 깨운다. 이곳은 동해안에서도 가장 영험
한 기도처로 알려져 있다.

삼국통일이란 기적 같은 위업을 달성한 문무왕^{재위}
661~681에게도 큰 아쉬움이 하나 남아 있다. 바로 왜구
의 침입이다. 신라는 동해안으로 침범하는 왜구에게
속수무책으로 당할 수밖에 없었다. 문무왕은 죽음
을 맞이할 때 바다의 용, 즉 해룡海龍이 되어 왜구를

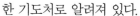

막겠다고 했다. 다른 왕처럼 경주시내에 무덤을 만들지 말고 감포 앞바다 바위에 장례를 치르라고 했다. 우리나라 유일의 수중릉은 이렇게 세워졌다. 이 능을 지키기 위해 세운 감은사에는 문무왕의 화신인 해룡이 드나들 수 있도록 용혈을 뚫어 놓았다. 금당터의 마루가 다른 건물보다 높게 설치하여 해룡이 드나들기 편하게 배려했다.

이런 이야기는 우리에게 무슨 메시지를 주는 것일까? 용은 물의 신이자 나라를 지키는 호국의 신이고, 새해의 소망을 들어주고 삶의 곡절을 풀어주는 행복의 신인 것이다.

제왕의 상징

용은 또한 최고 권력의 상징이다. 동아시아문화권에서는 제왕에 관한 모든 것이 용과 관련되어 있다. 임금이 즉위하는 것을 용비龍飛라 했고, 임금이 앉는 자리를 용상龍床이라 했으며, 임금이 입는 옷을 용의龍衣 혹은 용포龍袍라 했다. 임금이 타는 수레는 용가龍駕 또는 용거龍車로, 임금의 얼굴은 용안龍顔이라 불렸다. 임금이 흘리는 눈물은 용루龍淚, 즉 '용의 눈물'이었다. 조선을 건국한 태조 이성계1335~1408의 초상인 〈태조어진〉도 36 보물 제931호에선 그가 어깨와 가슴에 용무늬가 있는 곤룡포를 입고 용무늬가 곳곳에 새겨진 용상 위에 앉아 있는 모습을 볼 수 있다. 왕을 온통 용의 이미지로 감싼 것이다. 용의 강인한 이미지와 상징성으로 임금의 권위를 드높였다.

신권의 상징으로도 용이 으뜸이다. 대만 타이페이에 가면, 반드시 들르는 도교사원이 있다. 용산사龍山寺다. 이곳에는 용마루 위뿐만 아니라 건물 도처

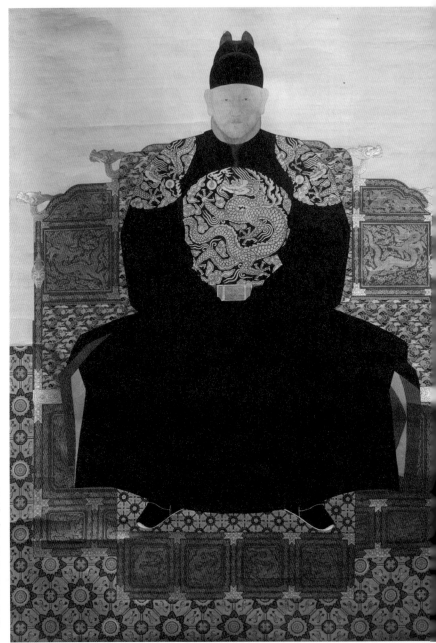

도 36. 〈**태조어진**〉 보물 제931호, '태조어진', 1872년, 비단에 채색, 150cm×218cm, 전주 경기전 소장. 태조 이성계의 초상화에서 볼 수 있듯이 조선 초기의 임금은 옷(곤룡포)과 좌석(용상) 등에 있는 수많은 용무늬로 권위를 강조했다.

에서 용조각을 쉽게 발견할 수 있다. 용 외에도 봉황, 기린, 천마, 사자 등 여러 가지 서수瑞獸들로 신전을 장엄했다. 서수가 신권을 상징하는 동물인데, 그 가운데 최고의 상징은 용이다.

용은 상상의 동물이다. 그 모습부터 아홉 가지 동물의 조합으로 이뤄져 있다. 후한시대 사상가 왕부王符에 의하면, 머리는 낙타, 뿔은 사슴, 눈은 귀신, 귀는 소, 목은 뱀, 배는 무명조개, 비늘은 잉어, 발톱은 매, 발바닥은 호랑이와 비슷하다고 했다. 그래서 용은 아홉가지 동물과 비슷하다고 해서 9사九似라 부른다. 위나라 장읍張揖이 지은 『광아廣雅』에 나온 9사는 약간 다르다. 뿔은 사슴, 머리는 낙타, 눈은 토끼, 귀는 소, 목은 뱀, 배는 조개, 비늘은 잉어, 발톱은 매, 발바닥은 호랑이와 비슷하다고 했다. 이처럼 용은 철저하게 '만들어진' 동물이지만, 절대적으로 권위의 상징이었다. 강력한 왕권을 과시하는 데, 용의 이미지만큼 강렬하고 적합한 수단이 없었기 때문이었다.

용의 이미지는 민심의 바로미터다

왕권이 무너지면, 용의 이미지도 망가진다. 17세기 후반에 제작된 〈철화백자용무늬항아리〉도 37 삼성미술관 리움 소장에는 만화에서보다 더 우스꽝스럽게 표현된 용의 이미지가 등장한다. 아가리는 아예 톱니 같고 새우 같은 눈은 아가리 위에 우스꽝스럽게 달려있다. 용을 따르는 구름조차도 흡사 자동차 매연처럼 초라하다. 왜 그럴까? 이러한 현상이 나타난 것은 당시 통치자에 대한 백성들의 신뢰가 바닥을 기고 있었기 때문이다. 임진왜란부터 병자호란까지 네 차례의 전쟁을 치르고 나라를 잃어버릴 뻔한 극한 상황을 경험한 뒤라 왕과 국가에 대한 백성의 실망감은 클 수밖에 없

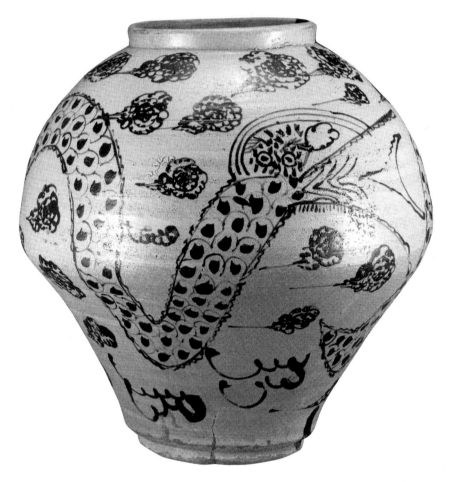

도 37. **〈철화백자용무늬항아리〉** 17세기 후반, 높이 36.2cm, 삼성미술관 리움 소장. 임진왜란, 병자호란 등을 거치면서 왕권의 권위가 실추되자 희화화된 용의 이미지가 나타나기 시작했다.

었다. 더욱이 선조는 임진왜란 때 전세가 불리해지자 도성을 떠나 요동으로 망명을 떠나려 했고, 백성은 분노하여 경복궁과 창경궁 등 궁궐을 방화하고 형조에 보관하던 노비문서를 소각한 일이 벌어졌다. 과연 용이 통치자와 권력의 상징이었는지 믿기 어려울 정도다.

어려서 전래동화로 접했던 별주부전에도 어수룩한 용왕이 등장한다. 자라의 꾐에 빠져 용궁으로 간 토끼는 간을 숲 속에 두고 왔다고 속여 위기를 모면한다. 용궁을 빠져나온 토끼의 지혜는 빛나지만, 그 이면에는 황당한 주장에 속은 용왕의 어리석음이 있다. 우리의 마음 한편에는 바다에서 막강한 권력을 휘두르는 용왕에 대한 믿음이 존재한다. 하지만 다른 한편에는 토끼 하나 제대로 잡지 못하는 무능력한 통치자로 자리 잡고 있다.

18세기에는 용의 모습이 제대로 위엄을 갖추게 됐다. 영·정조대에 왕권이 강화되고 경제사정이 나아지면서 용의 권위도 회복세로 돌아선 것이다. 힘겨운 당쟁 속에서도 강한 리더십이 발휘된 이 시기에는 흐트러진 용의 이미지가 더는 용납되지 않았다. 왕실 도자기 생산을 맡았던 관요官窯에서 제작된 〈청화백자용무늬항아리〉**도 38** 삼성미술관 리움 소장를 보면, 위엄과 권위를 갖춘 용의 기상이 백자항아리를 압도한다. 용이 갖춘 아홉 동물의 특색을 제대로 갖추고 있고, 용틀임의 위세도 매우 강렬하다. 용의 힘찬 기운과 당당한 위용이 조선 후기 르네상스를 여실히 보여준다. 이도 잠시. 19세기 후반 조선의 국운이 기울고 세월이 수상해지자 해학적인 용이 민화를 통해 다시 등장했다. 왕권이 약해지고 서민의

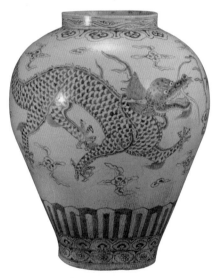

도 38. 〈**청화백자용무늬항아리**〉 18세기, 높이 53.9cm, 국립중앙박물관 소장. 권위적이면서도 사실적인 모습의 용 이미지에서 18세기 왕의 위엄을 엿볼 수 있다.

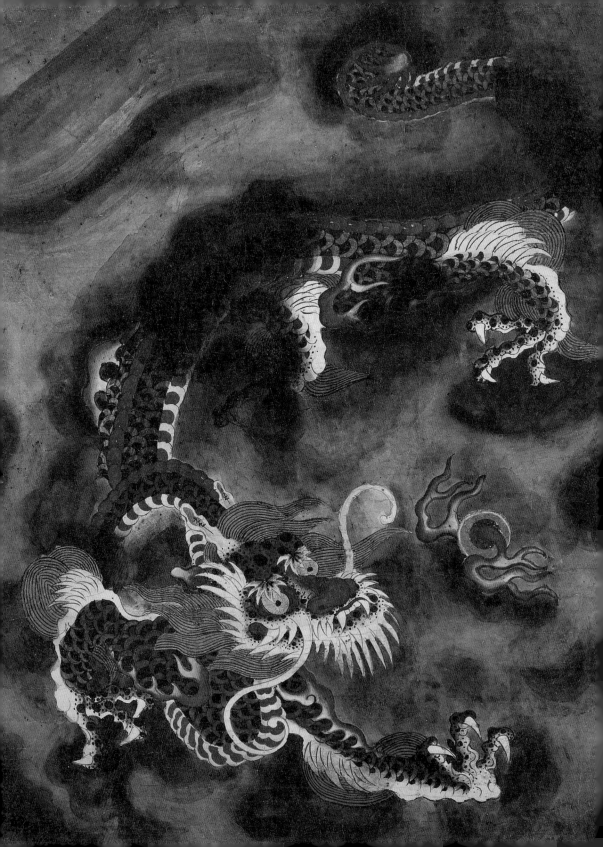

목소리가 높아지면서 나타난 현상이다. 이처럼 용의 이미지는 권력에 대한 당시 여론의 향배를 가늠하는 바로미터였다.

유독 여의주에 집착하는 민화의 용들

권력과 상관없는 서민에게 용은 어떤 존재인가? 행복의 상징이다. 정월 초하루, 새해를 맞이하여 대문에 그림을 붙이는 문배라는 풍속이 있다. 바라보는 방향에서 대문의 왼쪽에는 운룡도, 오른쪽에는 까치호랑이를 붙인다. 여기서 용은 권력의 상징이 아니라 행복의 상징이다. 그림 대신 "호축삼재虎逐三災", "용수오복龍輸五福"이란 글자를 붙이거나, 간단히 '龍'자와 '虎'자만를 크게 써서 붙이기도 한다. 호랑이는 삼재를 쫓아내고, 용은 오복을 가져준다는 의미다. 여기서 오복은 다섯 가지의 복이 아니라 만복을 의미한다. 5는 오행사상에서 전체를 대표한다.

행복의 전도사답게 유쾌하게 묘사된 용그림인 〈운룡도〉도 39 개인소장도 있다. 용이 구름 속에서 나와서 여의주를 붙잡으려 위협하고 있다. 불꽃이 춤추는 녹색의 여의주는 용 앞에서 '나 잡아 봐라' 하는 듯이 맞대응하고 있다. 까치호랑이에서 까치와 호랑이가 대립하듯이, 민화 운룡도에서는 용과 여의주가 한판을 벌인다. 전혀 의외의 곳에서 또 다른 권력과 종속의 관계가 설정된 것이다. 까치호랑이에서 호랑이가 바보호랑이의 캐릭터로 바뀌듯이, 여기서도 용이 이웃집 할아버지처럼 온화하고 푸근한 모습으로 의인화되었다. 민화의 용

◀ 도 39. 〈**운룡도**〉 19세기, 종이에 채색, 60.0×47.0cm, 개인소장. 용과 여의주가 대립하는 모습을 보여주는 민화 운룡도다.

들이 여의주에 집착하는 까닭은 여의주가 원하는 보물이나 의복, 음식 등을 가져다주며 병고를 없애준다는 민중들의 믿음 때문이다. 궁중의 용 그림에서 볼 수 없는 새로운 풍경이다.

호림박물관 소장 〈운룡도〉도 40의 용은 여의주에 대한 집착이 더욱 심하다. 대개는 용이 여의주를 갖기 일보직전의 극적인 상황을 표현하는데, 이 그림에서는 용의 눈물처럼 눈에서 뻗어 나온 더듬이로 아예 여의주를 꼼짝 못하게 걸어버렸다. 여의주는 대항의 의지를 상실한 포로처럼 맥 빠진 자세다. 용의 얼굴에는 약자를 괴롭히는 교만과 탐욕으로 가득 차 있다. 용의 갈기는 색실처럼 녹적황색으로 물들어 있고, 가슴은 붉은 대나무 형상이다. 또한 이 그림은 용이 주인공인지 구름이 주인공인지 헷갈릴 만큼 장식적인 구름이 용을 감싸고 있다. 물고기 비늘 같은 모양의 구름, 풍수지리도의 산 같은 구름, 둥글게 여울지는 물결 같은 구름 등 모양도 다채롭다. 주역에서는 '운종용雲從龍 구름이 용을 따른다'이라고 했지만, 적어도 이 그림에서는 용이 구름을 따른다고 보는 게 더 적절할 듯하다. 여기서 용은 더이상 빼어난 카리스마로 주변을 압도하는 신비로운 존재가 아니다.

왜 용을 해학적으로 표현한 것일까? 민화에서는 만복의 상징이라는 용의 기능에다 17세기 이후 하나의 전통으로 확립된 권력에 대한 풍자도 되살아났다. 행복의 상징을 극대화하려면 용의 권위적인 모습을 충실하게 표현해야 하지만, 민화가들은 권력의 상징인 용을 그대로 두지 않고 우스꽝스런 모습으로 끌어내렸다. 더욱이 복의 근원이라 할 수 있는 여의주를 강자와 약자의 관계로 설정한 것을 보면, 민중에게 중요한 가치는 행복보다 평등이었음을 암시한다. 상상의 동물인 용은 상징과 풍자의 거듭된 변모과정을 통해 점차 독특한 캐릭터로 자리를 잡아나갔다. ✿

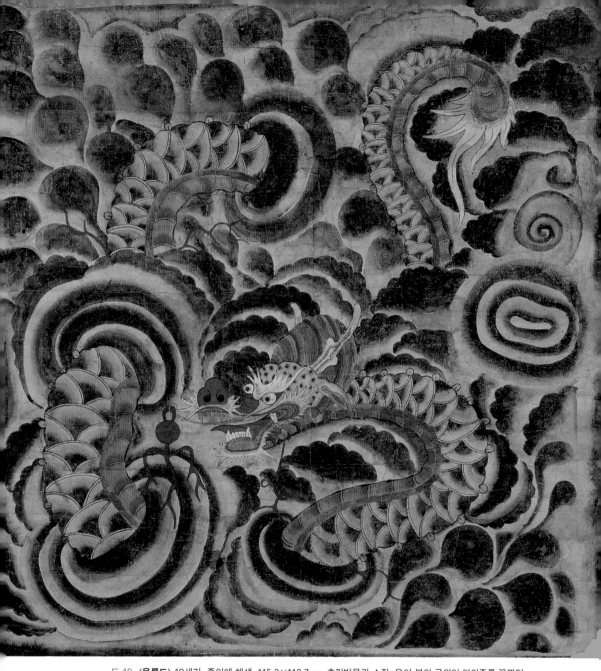

도 40. **〈운룡도〉** 19세기, 종이에 채색, 115.2×112.7cm, 호림박물관 소장. 용이 복의 근원인 여의주를 꼼짝달싹 못하게 잡아뒀다.

봉
황
도

군자의 표상이 서민 눈엔
'평범한 닭'으로

잘 알려진 김선달 이야기가 있다. 하루
는 김선달이 장 구경을 하다가 닭을 파는 가게 옆을 지나게 됐다. 마침 닭장 안
에는 유달리 크고 모양이 좋은 닭 한 마리가 있어서 주인을 불러 그 닭이 '봉鳳'
이 아니냐고 물었다. 봉황 가운데 수컷을 봉이라 부르고, 암컷을 '황凰'이라 일
컫는다. 김선달이 짐짓 모르는 체하고 계속 묻자 처음에는 아니라고 부정하던
닭 장수가 봉이 맞다고 대답했다. 비싼 값을 치
르고 그 닭을 산 김선달은 원님에게 달려가 그
것을 봉이라며 바쳤다. 화가 난 원님이 김선달
의 볼기를 쳤다. 김선달이 원님에게 닭 장수에게
속아서 샀다고 하자, 닭 장수를 대령시키라는 호
령이 떨어졌다. 결국 김선달은 닭 장수에게 닭
값은 물론 볼기 맞은 값으로 많은 배상을
받았다. 닭 장수에게 닭을 '봉'이라 속

여 이득을 보았다 하여 사람들은 그를 '봉이 김선달'이라 불렀다.

상상 속의 동물, 봉황

봉황은 용처럼 실존하지 않는 상상의 동물이다. 용처럼 여러 동물의 조합으로 이뤄졌다. 문헌마다 봉황의 생김새에 대한 기록이 약간씩 다르지만 대략의 모습은 추정할 수 있다. 중국 후한시대의 자전字典인 『설문해자說文解字』에는 '앞모습은 기러기, 뒷모습은 기린이고, 이마를 보면 원앙이며, 용의 무늬에 거북의 등이고, 제비의 턱에 닭의 부리 모양이며, 오색五色을 갖추었다'고 기록돼 있다. 유가의 경전 중 하나인 『이아爾雅』 가운데 서진西晋의 곽박郭璞이 단 주석을 보면 '봉황은 닭 머리, 제비 턱, 뱀 목, 거북 등, 물고기 꼬리의 모양이고, 오채색에 높이가 6척이 넘는다'고 묘사돼 있다. 이 기록들에 기록된 봉황의 모습은 한결같지 않지만, 대체로 보면 머리는 닭을 닮았고 꼬리는 공작을 연상케 한다.

봉황도 용처럼 왕의 권력을 상징한다. 새들의 우두머리가 봉황이기 때문이다. 백 마리의 새들이 봉황에게 공경을 표하는 그림이 있는데, 이를 '백조조봉百鳥朝鳳'이라고 부른다. 『금경禽經』에는 봉황이 "나르면 모든 새가 따르고, 나가면 왕정이 평화로워지고 나라에 도가 생긴다."고 했다. 또한 『사기史記』에 "봉황이 나니, 천하의 덕이 밝다"고 했다. 그런데 용과의 관계를 보면, 용은 남성적이라면, 봉황은 여성적이다. 용이 황제의 상징이라면, 봉황은 황후의 상징인 것이다. 용은 흩어진 것을 한데 모은 힘이라면, 봉황은 조화로운 아름다움의 이미지다. 그렇게 볼 때, 우리가 청와대에 문장으로 여성적인 새인 봉황을 내세우는 것이 적절한지 검토해볼 필요가 있다.

군자는 진퇴를 알고 자기관리 엄격해야

전설에 의하면 봉황이 우는 소리는 퉁소를 부는 소리와 같고, 살아있는 풀과 벌레를 먹지 않으며, 그물에 걸리지 않고, 오동나무가 아니면 내려앉지 않으며, 한 번 떠나면 천 길을 날고, 날아갈 때 뭇 새들이 뒤따른다고 한다. 이와 같이 새들의 우두머리인 봉황은 고고함의 극치를 보여준다.

그림 속에 등장하는 봉황의 모습은 고고함은 물론이고 화려하고 세련된 자태를 자랑한다. 19세기 궁중 화원으로 활동했던 조정규趙廷奎 1791~?의 〈봉황〉 도 41 삼성미술관 리움 소장이 대표적이다. 그림 속 봉황은 닭 모양의 머리에 긴 볏을 스카프처럼 휘날리고 몸의 깃털은 아홉 빛깔은 아니지만 색색이 물들어 있으며, 공작처럼 긴 꼬리를 찬란하게 펼치고 있다. 가는 다리 하나를 들고 바위 위에 서 있는 모습에서는 통치자의 여유로움을 발견할 수 있다.

봉황은 상상의 동물이지만, 가족을 이루고 있다. 아버지격인 수컷은 봉이고, 어머니격인 암컷은 황이다. 자식은 아홉 마리를 두고 봉황이 이들을 돌본다. 이를 구추도九雛圖라 한다. 아홉 마리까지는 아니지만 새끼들을 돌보는 〈봉황도〉도 42가 있다. 해가 그려진 봉황도에는 화려한 꼬리를 펼친 봉이 새끼들과 함께 있는 황에게 무언가 이야기를 하고 있다. 달이 그려진 봉황도에는 봉이 U턴을 하며 황과 새끼들을 향하고 있다. 배경에는 오동나무와 대나무, 그리고 불노초가 보인다. 이 그림에는 태평성대라는 거대한 담론보다는 가정의 평안과 장수를 염원하고 있다.

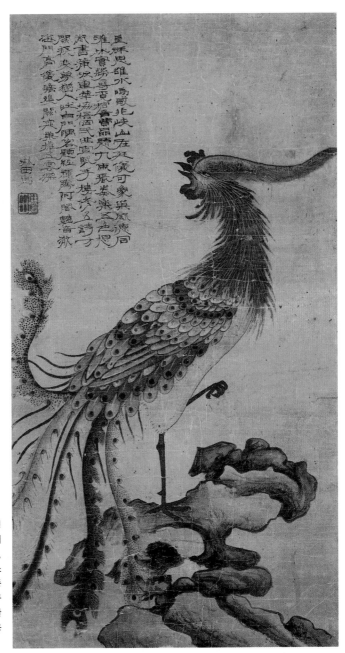

도 41. 〈봉황〉 조정
규, 19세기, 종이에
채색, 610×325cm,
삼성미술관 리움 소
장. 조선 후기 궁중
화원이었던 조정규
의 봉황도는 고고한
자태와 화려한 위용
이 돋보인다.

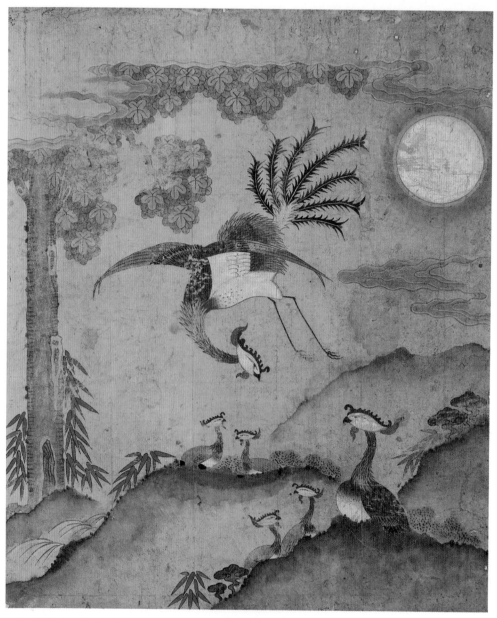

도 42. 〈봉황도〉 19세기, 종이에 채색, 각 73.0×61.5cm, 개인소장. 구름에 가린 오동나무와 해와 달로 구성된
자연의 배경에 봉황들이 단란한 가족을 이루고 있다. 가정의 화목을 염원하는 그림이다.

권력, 민중들에겐 어떤 존재인가 군자의 표상이 서민 눈엔 '평범한 닭'으로 • 봉황도

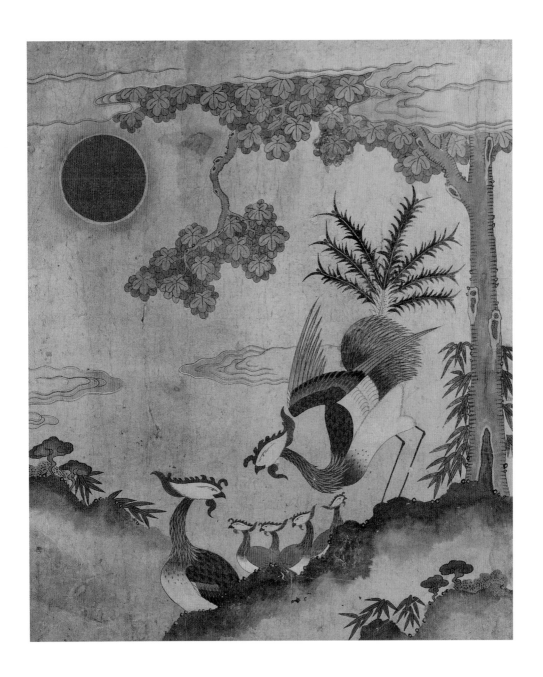

한낱 '군계일학' 정도의 존재로

민화 작가들이 그린 봉황그림 중에는 고고하고 화려하고 세련된 자태보다는 마당에 키우는 닭의 모습으로 표현되는 경우가 허다하다. 민화에서는 김선달의 일화처럼 닭과 봉황의 차이를 크게 두지 않았다. 구태여 봉황의 의미를 부여한다면 '군계일학群鷄一鶴'정도의 존재일 뿐이다.

민화가는 어려운 동물의 조합에 따르지 않고 주위에서 볼 수 있는 닭의 모습에 약간 변형을 가하여 봉황을 나타냈다. 제주도 민화로 보이는 〈낙도〉도 43 개인소장 중의 봉황은 오채색이 찬란한 봉황과 거리가 멀어 보인다. 차라리 봉이 김선달 이야기에 나오는 닭에 다름이 아니다. 산들바람에 몸을 기울인 산철쭉 위에는 봉황이 아슬아슬하게 깃들여져 있다. 그 밑에 집단으로 피어있는 해당화는 바람에 살짝 기울이며 춤을 추고 있다. 미묘한 각도의 기울임에서 감각적인 긴장감을 느낄 수 있다. 여기서 봉황은 더는 고고하지 않다. 순 임금의 음악이 아홉 번 연주되자 봉황이 와서 너울너울 춤을 추었다고 하지만, 이 그림은 이미 그러한 상황을 넘어섰다. 하긴, 닭이면 어떻고 봉황이면 어떠한가. 닭을 봉황으로 속인 봉이 김선달 이야기처럼 봉황의 존재를 평범한 닭 정도로 인식했다는 것이 바로 봉황을 바라보는 서민들의 눈높이였던 것이다. 🎴

◀ 도 43. 〈**낙도**〉 19세기 말 20세기 초, 종이에 채색, 910×384cm, 개인소장. 이 작품 속 물상들은 모두 다 즐거움에 휩싸여 있고, 그들에게서 위엄이나 권위는 찾아볼 길이 없다. 봉황에 대한 서민의 인식을 엿볼 수 있는 대목이다.

위엄의 상징 기린,
익살꾼 되다

B.C. 481년 노나라 서쪽에서 기린이
잡혔다. 이 소식을 전해들은 공자는 『춘추春秋』를 절필했다. 기린은 천하가
태평세월일 때 등장하는 동물인데, 난세에 잘못 나와 인간에게 잡힌
것은 자신의 운명과도 같아서 슬퍼했다. 이것이 유명한 '서수획린西
狩獲麟'의 이야기다. 하늘의 뜻이 서수를 통해 나타난다고 믿었기
때문에 정치의 성공여부는 상서로운 동물의 출현으로 가늠했다.

왕이 덕으로써 정치를 해서 태평성대가 되면, 기린이 출현한다고
했다. 기린만이 아니다. 『백호통의白虎通義』 「봉선封禪」에는 "덕이 날짐승과
들짐승에 이르러서 상서로운 동물인 서수들이 출현한다. 봉황이 날아들
고, 난조는 춤추며, 기린이 모여들고, 백호가 이르며, 구미호가 보이고,
백치가 내려오고, 백록이 보이며, 백조가 내려온다."고 했다. 또한 '군
왕君王이 밝게 보고 예의를 닦으면 기린이 나온다.'『서전書傳』과 『춘추春
秋』복건주服虔注고 했다.

기린은 인수仁獸, 즉 어진 동물로서 3천년을 산다고 한다. 소리에 중화中和가 있고, 걸음걸이에 법도가 있고, 살아 있는 풀을 꺾지 않고, 불의한 것을 먹지 않고, 더러운 물은 마시지 않고, 함정에 빠지지 않고, 그물에 걸리지 않는다.『송서宋書』 부서지符書志 전한시대 대덕戴德이 편찬한 『대대예기大戴禮記』를 보면, 기린, 봉황, 거북, 용을 '사령四靈'이라 하는데, 그 가운데 기린이 사령의 으뜸이고 모든 동물의 우두머리라 했다.

또한 기린은 걸출한 인재에 비유되기도 한다. 서한 때 승상인 소하증蕭何曾은 기린각麒麟閣을 지었는데, 여기에 진귀한 책을 수장하고 현명한 인재가 머물렀다고 한다. 중국의 민간에서는 '기린송자麒麟送子'라 하여 기린이 걸출한 인재를 가져다준다고 믿었다.

우리나라에서는 고려 때 서경西京 현재의 평양에 기린각麒麟閣을 설치해 왕이 강의를 듣고 시를 짓는 공간으로 썼다. 조선시대에는 정비의 몸에서 출생한 적실 왕자인 대군은 기린흉배를 달았고, 왕릉의 석물로 기린상을 배치했으며, 왕실 의식에서 기린 깃발을 앞세웠다. 동아시아에서는 정치적 알레고리로 기린을 활용했다. 왕의 권위를 상징하고 통치의 정통성을 홍보하는 데 기린을 내세웠으며, 심지어 왕권을 탈취하는 수단으로 기린의 출현을 이용하기도 했다.

기린은 실존했을까

여기서 기린은 아프리카 초원을 달리는 목이 긴 동물과 다르다. 중국 한나라 허신許愼이 지은 『설문해자說文解字』에 따르면, 사슴의 몸에 소의 꼬리가 달려 있고 뿔은 하나다. 발은 말발굽이고 오색 털이 달려있다. 기린은 성정이 온화하여 다른 짐승을 다치게 하지 않는다. 꽃과

풀을 밟지도 않아 어진 동물, 즉 '인수仁獸'라 불린다.

기린은 상상의 동물이다. 그런데 기린이 실재했다는 기록이 여러 곳에 전한다. 공자가 『춘추春秋』라는 역사서를 기술할 때, 노魯나라 애공哀公이 서쪽에서 기린을 잡은 것을 보았는데 난세에 인간에게 잘못 잡힌 것이라며 우리의 도道가 끝났다고 한탄했다. 조선시대인 1720년 이의현李宜顯 1669~1745이 동지사로 북경에 가는 도중 산동지방에서 기린이 나타났다는 소식을 접했다. 이가장李家莊에 사는 이은李恩의 집에서 6월 5일 진시辰時에 소가 기린을 낳았는데, 금빛이 온 집안을 둘러싸서 원근의 사람들이 모여 와서 보고 모두 신기한 일이라 했다. 노루의 몸뚱이에 소의 꼬리가 달리고 온몸에 비늘이 입혀졌으며 비늘이 이어진 데에는 모두 자줏빛 털이 있었고, 옥 같은 무늬가 번쩍거리며 광

도 44. 〈천마도〉 신라 6세기, 국보 제207호, 길이 73.2cm, 국립경주박물관 소장. 천마냐 기린이냐로 논란이 되고 있는 말다래다. 머리 장식이 기린에 보이는 뿔이 아니고 전반적으로 말의 형상인 점으로 보아 천마라고 생각한다.

채가 났다. 사람들은 이를 태평성세의 징조로 여겨 황제께 알렸다고 한다.『경자연행잡지庚子燕行雜識』 중국에서 기린이 나타나서 조선에서 축하하는 사신을 보냈다는 기록도 있다.『조선왕조실록』에 태종과 세종 때 두 차례에 걸쳐 명나라에 기린이 나타났다는 이유로 축하사절단을 보낸 기록이 전한다.

　유물 속의 동물이 천마인지 기린인지에 대해 논란이 일고 있는 사례도 있다. 경주 천마총에서 발굴된 말다래말을 탄 사람의 옷에 흙이 튀지 않도록 안장 양쪽에 늘어뜨려 놓은 기구에 그려진 〈천마도〉도 44다. 발견 당시에는 이 말다래에 그려진 동물을 죽은 이의 영혼을 신선세계로 인도하는 천마로 보았지만, 최근 뿔의 존재와 사슴 몸의 표현을 들어 기린이라는 주장이 제기됐다. 지금은 어느 한쪽을 편들기 어려울 정도로 두 의견이 팽팽하다. 하지만 우리가 놓쳐서 안될 사항이 있다. 상상의 동물은 여러 동물의 조합이지만, 근본으로 삼는 동물이 있다. 용은 뱀이고, 봉황은 닭이고, 천마는 말이고, 기린은 사슴이다. 이 천마도의 근본은 말이다. 더욱이 '왜 무덤 속 말다래에 그 그림이 그려졌는지'라는 질문을 던진다면, 기린보다 천마가 더 적합하다. 신선세계로 올라가는 기원이 담겨 있는 도상이다.

일상의 유쾌한 풍경

　　　　　그렇다면, 민중들에게 기린은 어떤 존재인가? 중국 민화인 민간연화에 많이 등장하는 '기린송자麒麟送子'란 모티프가 있다. 아이가 기린을 타고 가는 그림이다. 이것은 혼인을 축하할 때 선물하거나 사용하는 물건의 이미지로 많이 사용되는데, 기린을 타고 갈 만큼 귀한 아들을 낳으라는 의미가 담겨 있다.

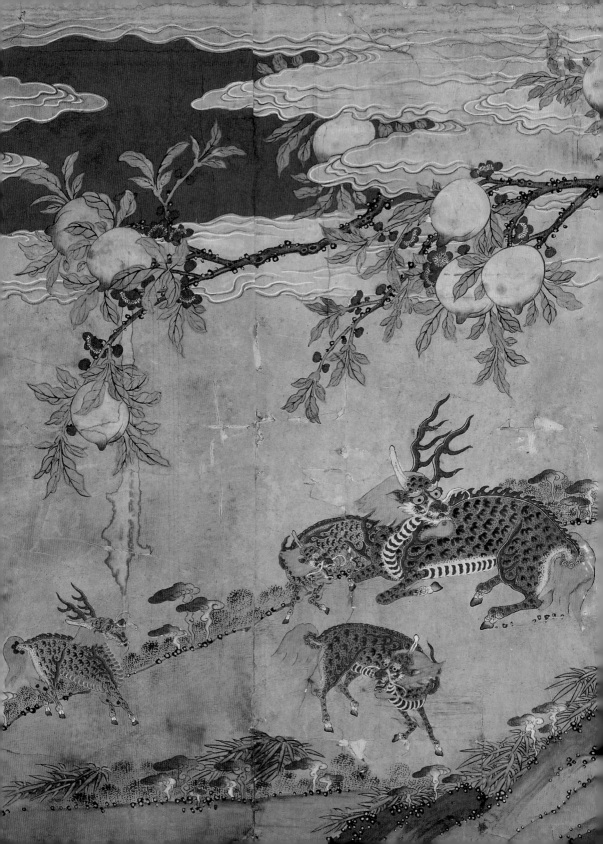

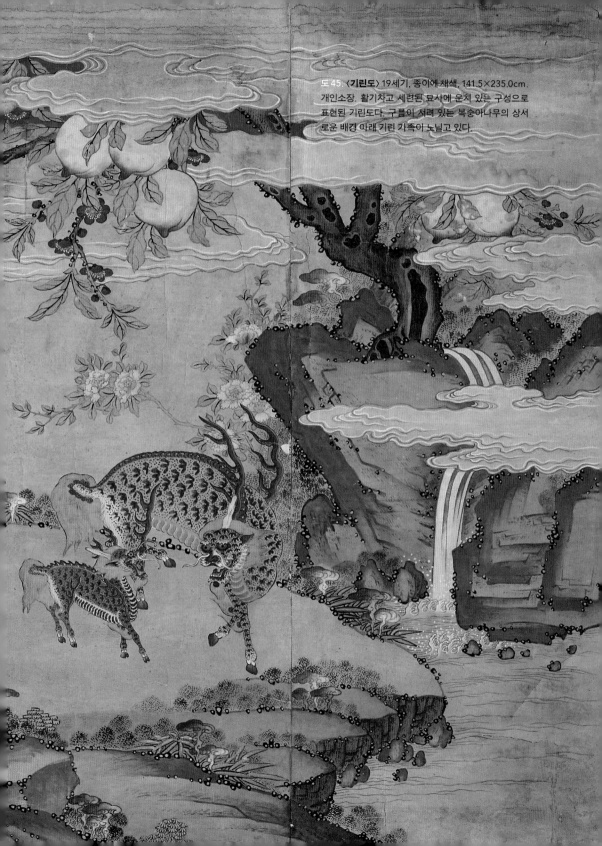

도 45. 〈기린도〉 19세기, 종이에 채색, 141.5×235.0cm.
개인소장. 활기차고 세련된 묘사에 운치 있는 구성으로
표현된 기린도다. 구름이 서려 있는 복숭아나무의 상서
로운 배경 아래 기린 가족이 노닐고 있다.

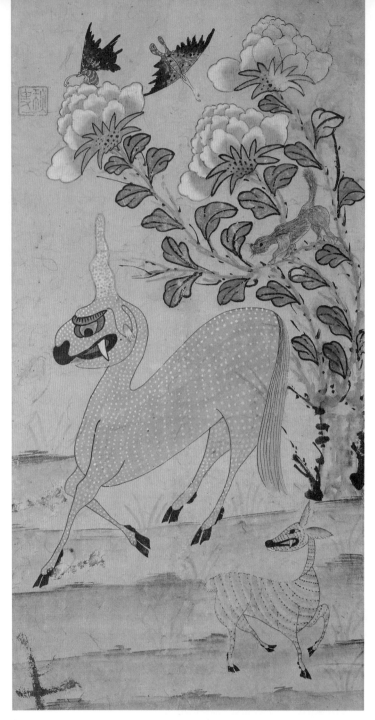

도 46. 〈**기린도**〉 19세기, 종
이에 채색, 34.0×66.9cm.
일본민예관 소장. 기린이라
는 권위적인 소재를 민화 특
유의 익살스러운 형상, 따스
함이 깃든 배경, 그리고 맑
고 밝은 감각으로 재해석한
작품이다.

궁중화풍으로 그린 〈기린도〉도 45는 구름이 드리워진 복숭아나무 아래에 기린 가족이 노닐고 있다. 섬세하고 사실적인 표현, 정교한 채색, 운치 있는 구성 등으로 보건대, 이 그림은 궁중 회화일 가능성이 높다. 화면 오른쪽 청록으로 채색된 바위 위에는 복숭아나무 한 그루가 서 있다. 이는 중국의 여신인 서왕모西王母가 사는 신선세계에 나는 '반도蟠桃'란 나무로 장수를 상징한다. 뿔하나에 사슴 몸, 쇠꼬리, 말발굽으로 이뤄진 기린의 몸에선 불꽃 모양의 기운이 솟아나고 있다. 상서로운 동물의 표시다. 그런데 이 그림이 흥미롭게도 부모가 두 마리의 새끼를 돌보고 있는 가족의 개념으로 그려져 있다. 원래 수컷인 기麒는 뿔이 있고 암컷인 린麟은 뿔이 없다. 하지만 이 그림에선 뿔이 아닌 색으로 암수를 구분했다. 청색은 기, 황색은 린이다.

민화로 오면, 사실적인 묘사보다 해학적이고 친근한 표현에 치중한다. 일본 민예관 소장 민화 〈기린도〉도 46에는 재밌는 모습의 기린이 등장한다. 위엄 있는 기린의 모습은 어느새 사라지고, 우스꽝스러워서 오히려 친근한 캐릭터가 보인다. 유난히 큰 눈과 큰 뿔, 여기에 어울리지 않게 툭 튀어나온 송곳니의 표현은 무섭기보다는 오히려 웃음을 자아낸다. 아비를 빼닮은 새끼 기린은 귀엽기까지 하다. 그래도 기린의 머리에서 목을 거쳐 등을 타고 흐르는 곡선은 꽤 감각적이고, 점무늬의 패턴이 매우 독특하다. 민화다운 발상이다. 상서로운 동물의 기품 대신 해학적인 애완동물로 변모시켜 친근감을 높였다.

배경은 더욱 파격적이다. 반도 같은 신선세계의 나무 대신 현실적 행복의 상징인 모란이 화면 가득 화려함을 뽐낸다. 또 나비가 날아들며 다람쥐가 노닐어 자유로운 분위기를 자아낸다. 권위적인 존재를 친근한 존재로 변모시킨 것도 모자라 공간마저 상서로운 곳에서 예사로운 곳으로 탈바꿈시킨 것이다. 기린을 그렸지만 상서로움과는 거리가 먼, 일상의 유쾌한 풍경이다. ❀

우스꽝스러운 권력자,
기세등등한 서민

'조선 사람들은
일생의 반을 호랑이에게 물려가지 않으려고 애쓰는
데 보내고 나머지 반
은 호환虎患을 당
한 사람 집에 조문을 가는 데 쓴다.'
중국에 전하는 우스갯소리다.
우리가 얼마나 호랑이와 더불어 치
열하게 살아왔는지를 상징적으로 보여
주는 이야기다. 호랑이는 우리에게 있어서
무한한 가능성을 지닌 소재다. 우리만
큼 호랑이와 더불어 사투를 벌이면
서 긴밀하게 살아온 나라도 드물다.
그러다 보니, 그 선물로 호랑이문화

우스꽝스러운 권력자, 기세등등한 서민 • 까치호랑이 그림

가 가장 풍부하게 발달한 나라가 되었다. 가장 많은 호랑이 그림을 남겼고, 호랑이 이야기가 전하며, 호랑이에 관한 다양한 이미지가 활용되었다. 『아Q정전』으로 유명한 중국의 문호 노신魯迅 1881~1936은 조선족을 만나면 호랑이 이야기를 해달라고 부탁했다고 한다. 육당 최남선이 우리나라를 호랑이 이야기의 나라란 뜻으로 '호담국虎談國'이라고 부른 것도 이런 맥락 속에서 이해할 수 있다.

호랑이에 대한 우리의 유난한 애증은 여기서 끝나지 않는다. 1988년 서울올림픽의 마스코트로 호돌이를 내세웠고, 2018년 평창동계올림픽 때에는 백호를 소재로 삼은 수호랑이 곰을 응용한 반다비와 함께 마스코트가 됐다.

왜 우리는 호랑이에 대해 깊은 관심을 보이는 것일까? 그것에는 자연환경이 큰 몫을 차지한다. 국토의 70%가 산으로 뒤덮여 있으니 그 속에 많이 사는 동물이 호랑이다. 호랑이가 가축을 해치고 사람을 죽이는 호환虎患이 늘 빈번했다. 조정에서는 호랑이를 잡는 착호갑사捉虎甲士 혹은 착호군捉虎軍이란 군대조직까지 두었다. 이런 환경 속에서 호랑이 그림이 발달하지 않았다면, 그것이 오히려 이상할 정도다.

까치호랑이를 세상에 알린 이는 조자용이다. 1967년 인사동 골목길가에서 주워온 까치호랑이 그림 한 장이 그의 운명을 바꿨다. 그 인연으로 그는 민화수집과 연구에 몰두했고, 우리나라 최초 민화전문박물관인 에밀레박물관을 설립했다. 까치호랑이의 매력에 대해 그는 다음같이 설명했다.

"송하맹호도를 한자 권위의식에 의한 정통화라고 한다면, 우리나라에는 까치호랑이 그림이라는 한글 의식의 대중화가 있었다. 화제가 화단에서 인정받은 것은 아니다. 민화적으로 붙여진 일종의 별명에 지나지 않는다. 대개의 경우 말쑥한 까치한테 골탕 먹는 바보 호랑이로 나타낸 것이 까치호랑이 민화의 특징이다. 이 바보 같은 호랑이 그림들이 오랫동안 다락 한구석에 처박혀 있다가 세상에 나와 지식인들을 기막히

게 놀래주는 것이다. 단원이나 겸재의 명작은 벌써부터 그 회화적 가치와 상품적 가치가 함께 인정됐지만, 이 보잘것없는 까치호랑이 그림이 나와서 그런 명작을 물리치고 정상을 차지하게 될 줄 누가 짐작이나 했겠는가."

김홍도의 송하맹호도는 한자, 민화풍 까치호랑이는 한글에 비유했다. 그만큼 까치호랑이가 한국적인 그림이란 의미다. 까치호랑이란 이름도 옛 문헌에 나오는 것이 아니고, 근래에 애호가들이 붙여준 이름이다. 그런데 최근에는 외국 학계에서도 까치호랑이의 한자 명칭인 호작도虎鵲圖란 명칭을 쓴다. 미국 신시내티박물관Cincinnati Art Museum 큐레이터인 호메이송Houmei Song 박사는 한국 민화학계의 성과를 받아들여 「호작도연구虎鵲圖研究」란 논문을 발표한 바 있다.

호랑이와 까치, 다윗과 골리앗

까치와 호랑이가 다툰다. 일본민예관 소장 〈까치호랑이〉도 47를 보면, 화난 호랑이가 구석에 있는 까치를 몰아세운다. 호랑이는 화면 전체에 꽉 들어 차있다. 심지어 위로 쳐들어야 할 꼬리도 화면 윗선까지 가까이 치고 올라온 몸 때문에 앞으로 접을 정도다. 작가는 호랑이 외의 다른 소재에 대해선 아예 관심조차 없는 것이 아닌가라고 의구심이 들 정도다. 배경의 소나무를 보면 옹색하기 그지없다. 호랑이가 차지하고 남은 여백에 꾸겨 넣은 형국이다. 화가는 화면에서 차지하는 면적으로 그 권위와 비중

◀ 도 47. 〈까치호랑이〉 19세기, 종이에 채색, 105.0×68.0cm, 일본민예관 소장. 그림 속에는 일촉즉발의 긴장감이 흐른다. 호랑이는 눈에 노란 불을 켜고 붉은 입을 벌린 채 구석에 있는 까치를 가차 없이 몰아세운다. 까치는 이에 질세라 한껏 부리를 벌리고 꼬리를 높이 세우며 당당하게 맞서고 있다.

을 표시했다. 까치의 위치도 여느 까치호랑이와 다르다. 화면의 1/5도 되지 않은 면적에다 그것도 아래쪽 구석에 처박혀 있다. 기회다 싶은 호랑이는 꼬리를 세우고 붉은 입 속을 송곳니가 드러내며 붉은 입 속이 보일 정도로 한껏 벌리며 까치를 위협한다. 누가 봐도 불공평한 처지에 있는 까치는 이에 굴하지 않고 꼬리를 곧추 세우고 저항하고 있다. 왜 독안의 든 쥐 신세인 까치는 호랑이에게 이판사판 대드는 것일까? 왜 호랑이는 백수의 왕답지 않게 상대도 되지 않는 까치와 싸우는 것일까?

원래 까치호랑이의 상징은 벽사와 길상이다. 한나라 때 집안을 들어오는 귀신은 마치 공항의 검사대처럼 대문 양 옆에 세워놓은 복숭아나무 사이를 지나가게 했다는 풍속이 있다. 사람에게 이로운 귀신은 통과시키지만, 해로운 귀신은 갈대 끈으로 묶어서 호랑이에게 잡혀 먹히게 했다는 것이다. 여기서 등장하는 복숭아나무, 갈대, 그리고 호랑이는 그후 액막이의 상징이 됐고, 조선시대에도 호랑이는 삼재를 막는 동물로 여겼다. 까치는 한자로 희조喜鳥라는 별칭이 있듯이 기쁨의 상징이다.

중국의 주석 시진핑이 부임 초기부터 부패를 척결한다는 명분으로 공포 정치를 펼치고 있다. 온갖 스캔들을 캐내어 껄끄러운 정적을 숙청하고 있다. 그때마다 신문 표제를 장식했던 말이 '타호打虎'다. 호랑이를 때려잡는다는 뜻이다. 여기서 호랑이는 부패한 관리를 가리키며, 작게 해먹은 관리는 파리에 비유했다. 동물을 내세워 세상사를 꼬집는 것은 동아시아의 전통이다. 우리 민화에서도 호랑이는 부패한 관리를 상징한다. 평소 부당한 권력에 대한 저항을 호랑이를 빌어 표출한 것이다. 지그재그로 구부러진 소나무 위에는 오히려 단정한 모습의 까치가 조심스럽게 호랑이를 내려다보고 있다. 민초다.

아무리 그래도 호랑이는 동물의 왕인데 이렇게까지 망가뜨릴 수 있을까?

아마 호랑이 이미지를 떡 주무르듯이 맘대로 그려내는 화가는 우리밖에 없을 것이다. 호랑이의 권위고 위엄이고 뭐고 없다. 그만큼 민화작가들의 붓끝이 어디로 튈지 아무도 모른다. 민화 속의 호랑이는 산속을 어슬렁거리는 생물학적 동물이 아니고 세상의 권위를 은유한 인문학적 존재다. 우리의 또 다른 초상화인 것이다.

민화에선 호랑이와 까치가 격렬하게 싸운다. 호랑이는 상대도 되지 않은 까치를 상대로 화를 낸다. 까치는 상대도 되지 않은 호랑이와 싸우려고 대든다. 이처럼 기가 막힌 현상은 19세기에 들어와서 급격하게 나타난 신분제의 동요와 연관이 깊다. 이는 자연의 생태계에서 가능한 일이 아니고 역사적 맥락 속에서 풀어야 할 문제. 1811년 홍경래 난을 비롯하여 민란이 간간이 일어나다가 1862년 임술민란과 1894년 동학농민운동을 계기로 전국적으로 봉기하는 양상을 보였다. 급기야 1894년 갑오개혁 때에는 금강석처럼 굳건해 보였던 신분제를 철폐하는 혁명적인 변화가 일어났다. 또한 일제강점기 때에는 교육제도 등을 통해 실질적인 신분제의 붕괴가 이뤄졌다. 이처럼 혁신적으로 이뤄진 사회적 변화를 반영한 그림이 까치호랑이다. 호랑이는 부패한 관리를 대표하고, 까치는 민초를 대변한다. 권력과 종속이란 불공평한 신분관계를 동물을 통해 우화적으로 표현한 것이다. 화면 대부분을 차지한 호랑이가 맹수성을 드러내고 까치가 구석에서 격렬하게 대든 것은 그 때문이다. 까치호랑이의 외형은 동물화지만, 그 내면을 들여다보면 당시 사람들이 살아가는 이야기가 담겨 있다.

호랑이와 까치의 싸워서 누가 이겼을까? 누구나 충분히 예상하듯, 약자인 까치가 승리했다. 마치 『구약성서』 사무엘상 17장에 나오는 다윗과 골리앗의 싸움이 연상된다. 흥미롭게도 르네상스시대 서양에서도 어린 소년 다윗과 거

인 장군 골리앗의 싸움을 담은 그림이 가톨릭의 권위에 대항하는 신교도프로테스탄트의 상징으로 인기를 끌었다. 초기의 민화 까치호랑이는 기세등등한 모습이었지만, 점차 우스꽝스러운 '바보 호랑이'로 격하됐다. 높이 세웠던 꼬리를 내리고 까치의 잔소리를 묵묵하게 듣는 신세가 됐다. 호랑이가 백수의 왕답지 않게 까치를 위협하는 것 자체가 이미 스스로 패배를 인정한 셈이 된다.

까치의 꿈은 무엇일까

경북대학교박물관 도록으로 봤을 때에는 그냥 그러려니 생각했던 작품인데, 막상 촬영을 위해 유물창고에서 꺼내왔을 때에는 순간적으로 숨이 막혔다.도 48 이렇게 뛰어난 작품이었던가? 비슷한 작품을 몇 점 본 적은 있지만, 이만큼 완성도가 높지 않았다. 솜털처럼 부드러운 터럭표현, 세련되고 감각적인 구도, 사랑스런 캐릭터, 어느 한 곳도 어긋남이 없었다. 특이하게 이 그림에서는 호랑이 꼬리와 까치와 나뭇가지가 교차하고 있다. 다시 보니, 호랑이가 꼬리로 까치를 지그시 눌러놓고 있다. 멀쩡한 호랑이에게도 까치가 대드는 판인데, 고양이처럼 생긴 자신을 넘볼 것이 뻔한 일이라 미리 기선을 제압한 것이다. 여기서는 분명히 고양이, 아니 호랑이의 한판승이다.

귀엽다고 할까? 징그럽다고 할까? 아니면 우스꽝스럽다고 할까? 묘한 표정이다. 인형 같은 눈동자는 바보스럽고 꼭 다문 이빨을 드러내며 히히거리며 웃

◀ 도 48. 〈**까치호랑이**〉 19세기, 종이에 채색, 95.0×74.5cm, 경북대학교 박물관 소장. 고양이일까? 호랑이일까? 애완동물처럼 귀엽게 그린 호랑이지만, 날카롭게 드러낸 송곳니를 통해 최소한의 맹수성을 보여주고 있다.

風聲聞於十里
吼著蒼崖而石裂

는 모습이 영락없이 '영구과'다. 영악한 까치는 호랑이의 허튼 틈을 놓치지 않고 꼬불꼬불한 소나무에 의지한 채 바짝 달려들고 있다. 참으로 허깨비처럼 무력한 호랑이다. 이 호랑이 얼굴에서는 더 이상 동물의 왕다운 맹수성은 전혀 찾아보기 힘들고, 까치의 장난감으로 전락하고 말았다. 헌데 이 장면을 바라보는 게 도리어 즐겁게 느껴지는 것은 나만의 느낌은 아닐 것이다. 호랑이의 추락하는 권위에 비례하여 대리만족의 기쁨은 높아지는 것이다. 이것이 호랑이를 점점 망가뜨리는 이유다.

호랑이 가족을 그린 그림도 49이다. 이 그림을 이해하는 관건은 화면 오른쪽 아래에 적혀 있는 시구다.

바람소리가 천리에 들리니, 風聲聞於千里
푸른 절벽에 구멍이 나고 바위가 갈라진다. 吼蒼崖而石裂

『주역』에 '바람은 호랑이를 따르고 구름은 용을 따른다'風從虎 雲從龍고 했으니, 바람 소리는 호랑이가 등장하는 신호에 해당하는 소리이고, 위 시구는 호랑이의 권능을 시적으로 과장한 것이다. 그런데 정작 이 그림을 보면 절벽에 구멍을 내고 바위를 갈라지게 할 만한 능력을 감지하기 어렵다. 오히려 새끼 호랑이와 노는 것을 행복해 하는 평범한 어미 호랑이일 뿐이다. 어미 호랑이는 바보스럽지만 사랑스러운 캐릭터다. 크고 멍청한 듯한 노란 눈에 속눈썹을 예쁘장하게 올리고 입술을 꽉 다물어서 수줍음을 나타내고 있다. 이처럼 호랑이를 익살스럽게 표현하니, 자연을 떨게 하는 호랑이의 위세는 어느 한 구석에서도

◀ 도 49. 〈까치호랑이〉 19세기말 20세기초, 종이에 채색, 76×55cm, 일본 마시코참고관炁子參考館 소장. 바보스럽지만 사랑스럽게 나타낸 호랑이의 캐릭터에서 민화가의 호랑이에 대한 애틋한 정서를 엿볼 수 있다.

찾아보기 힘들다. 백수의 왕인 호랑이를 바보스럽게 표현한 것은 조선의 무명 화가들에게만 주어진 특권이다. 이러한 모습의 호랑이는 애호가나 상인들 사이에서 '진주 호랑이'라고 불리는데, 아마 진주 출신 화가가 이런 호랑이그림을 잘 그린 것으로 추정된다.

아무리 그래도 호랑이는 동물의 왕인데 이렇게까지 망가뜨릴 수 있을까? 아마 호랑이 이미지를 떡 주무르듯이 맘대로 그려내는 화가는 우리밖에 없을 것이다. 호랑이의 권위고 위엄이고 뭐고 없다. 그만큼 민화작가들의 붓끝이 어디로 튈지 아무도 모른다. 민화 속의 호랑이는 산속을 어슬렁거리는 생물학적 동물이 아니고 세상의 권위를 은유한 인문학적 존재다. 우리의 또 다른 초상화인 것이다.

대호도의 비밀

최민식 주연의 〈대호〉는 일제강점기 때 호랑이 구제사업을 다룬 영화다. 이 사업은 사람을 해치는 맹수를 퇴치한다는 명분이지만, 실제는 조선의 정기인 호랑이를 몰살시키려는 의도가 숨어 있다. 일제는 많은 사냥꾼과 군대를 동원하면서까지 조선의 대표적인 호랑이이자 지리산의 산군山君인 대호를 잡기 위해 총력을 기울였다. 결국 조선의 최고 사냥꾼인 천만덕은 대호와 깊은 우정을 나누며 함께 절벽에 뛰어내리는 것으로 막을 내린다. 여기서 호랑이는 우리 민족의 정기와 같은 존재로 상징된다.

이런 대호의 존재는 〈대호도〉도 50 개인소장를 통해서 확인할 수 있다. 이는 10폭에 길이 460cm나 되는 대형 호랑이그림 병풍이다. 호랑이그림으로는 드물게 큰 이 그림은 2013년 가나아트센터에서 열린 "길상전" 때 공개되었다. 궁

중회화가 아닌 일반회화에서 보기 힘든 스케일이다.

길상전 도록의 작품설명에는 18세기라고 적혀있다. 자세히 살펴보니, 바탕 재료가 기계로 짠 비단으로 그렇게 시대가 올라갈 수 없었다. 일제강점기 이후에 제작됐을 가능성이 높다. 그런데 그림 오른쪽 위에 써놓은 제목이 심상 치 않다. '睡起猛虎圖수기맹호도' 즉 잠에서 깨어난 맹호도란 뜻이다. 무슨 잠 에서 깨어났을까?

1905년 일본인 지리학자 고토 분지로小藤文次郎 1856~1935는 한반도의 형상 이 토끼같다고 비하했다. 식민지 지배에 앞서 그 명분을 찾으려는 작위적인 해 석이었다. 우리 학자들이 가만히 있을 리 만무다. 최남선은 한반도 형상이 대 륙을 향해 달리던 호랑이의 기세라고 맞섰다. 더불어 그는 호랑이가 우리 민 족을 상징하는 동물이고 우리는 호담국, 호랑이 이야기가 가장 풍부한 나라라 고 강조했다. 일제에 의해 짓밟힌 민족의 자존심을 호랑이를 통해 일으켜 세 우려 했던 것이다.

그렇다면 일제강점기 때 그려진 이 대형호랑이의 제목이 왜 '잠에서 깨어 난 맹호도'인지 보다 분명해졌다. 일제에게 잠자는 호랑이를 건드렸다는 경고 의 메시지와 더불어 일제 침략에 무력함을 보인 민족의 정기를 일깨워주려는 간절함이 대형의 호랑이 이미지에 깃들어 있는 것이다.

민화 까치호랑이에서 진정한 주인공은 호랑이가 아니라 까치다. 호랑이 그 림에서 까치가 주인 노릇을 한다는 것은 민화 속에서만 가능한 역설이다. 민 중들은 민화를 통해 호랑이가 권위로 지배하기보다 백성과 더불어 희로애락 을 나누는 지도자를 원한다. 이런 지도자를 바라는 마음은 예나 지금이나 변 함이 없다. 높은 것은 깎아내리고 낮은 곳은 돋워서 자유롭고 평등한 세상을 만드는 것, 이야말로 호랑이 민화에 깃들어 있는 까치의 꿈일 것이다.

도 50. 〈**수기맹호도**〉 20세기 전반, 종이에 채색, 150×460cm, 개인소장. 일제강점기 때 호랑이를 통해 민족정기를 되살리려고 제작된 것으로 추정되는 대형 호랑이그림이다.

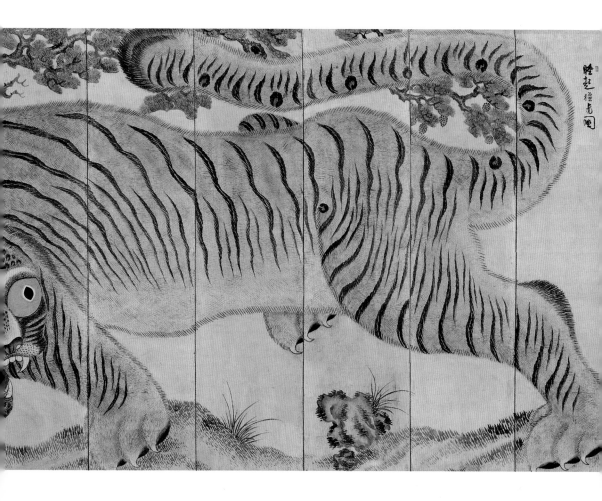

꽃과 새가 자아내는
사랑이야기

화
조
도

집안을 환하게,
가정을 화목하게

민화 가운데 가장 많
은 비중을 차지하는 모티프가 화조화다. 또한 민화 가운
데 가장 많은 사랑을 받은 모티프도 화조화다. 그뿐인가.
세계적으로 가장 많이 그려진 모티프도 화조화다. 이슬
람 사원인 모스크를 가득 장식한 아라베스크 문양은 넝
쿨과 꽃 문양이고, 윌리엄 모리스가 미술공예운동을 벌이
며 벽지의 문양으로 채택한 것도 역시 꽃과 넝쿨 같은 식
물문양이며, 패션에서 끊임없이 유행하는 플로랄 패턴도
화조화의 보편적 관심을 보여주는 예라 하겠
다. 화조화란 말 그래도 꽃과 새 그림이
란 뜻이지만, 실제는 꽃과 새뿐만 아니라 동물
을 그린 영모도翎毛圖, 물고기류를 그
린 어해도魚蟹圖, 풀과 곤충을

꽃과 새가 자아내는 아름다운 하모니

집안을 환하게, 가정을 화목하게 · 화조도

그린 초충도 草蟲圖, 나비그림인 호접도 蝴蝶圖까지 포괄한다. 왜 화조화가 동서양을 막론하고 꾸준히 사랑을 받는 것일까? 화조화가 갖는 첫번째 매력은 자연 친화적이기 때문이다. 집안에 화조화 한 점을 걸어두면, 마치 실제 자연 속에 들어와 사는 느낌이 들 것이다. 두번째는 화조화는 화려하고 장식적이지만 오래 보아도 금세 싫증이 나지 않은 점도 있다. 봐도 봐도 우리에게 끊임없이 에너지를 제공하는 것이 자연이다. 세번째는 민화를 비롯한 동아시아 화조화는 단순한 아름다운 자연에 머문 것이 아니라 복을 가져다주는 길상적인 의미도 함께 갖고 있다. 모란과 작약은 부귀, 매화는 절개 혹은 다산, 연꽃은 다남이나 행복, 석류와 유자는 다산, 공작은 출세, 용과 봉황은 왕권 등 각기 기복적인 상징성을 갖고 있으니, 꿩 먹고 알 먹는 셈이 된다.

가장 고졸한 것이 가장 큰 기교다

노자의 『도덕경 道德經』 45장에 널리 알려진 유명한 구절이 있다. 큰 기교는 졸박한 듯하다는 뜻의 대교약졸 大巧若拙이다. 이 말은 매우 역설적으로 느껴지는데, 앞뒤 부분까지 인용하여 그 의미를 살펴보자.

> "큰 바름은 구부러 진듯하고, 큰 기교는 졸박한 듯하며, 큰 웅변은 어눌한 듯하다. 大直若屈 大巧若拙 大辯若訥"

전체적인 맥락을 보면, 극과 극이 통한다는 말이다. 진정한 아름다움은 화려하고 세련된 기교가 아니라 기교 너머의 자연스러운 질박함에 있다는 뜻이다. 이 말에 딱 맞는 작품이 있다. 개인소장 민화 〈화조도〉도 51다. 이 그림을

언뜻 보면, 못 그린 그림이라는 생각이 들 것이다. 그런데 자세히 들여다보면, 그렇게 단순하게 판단할 그림이 아니라는 사실을 깨닫게 된다. 기교를 넘어서 그 무언가가 우리의 마음을 사로잡는다. 화려한 색채 대신 색선으로 간신히 색감을 내었고, 고졸하지만 해학이 깃들어져 있으며, 공간감이나 입체감을 억제하고 평면적으로 구성했지만 그 구성이 절묘하게 어울린다.

색선이라고 해봐야 먹색에 청색과 적색의 선만으로 최소한의 색채감을 나타냈다. 선의 표현은 자유로워서 아마추어 같지만, 그것에는 흥취와 더불어 해학까지 곁들여져 있다. 고양이의 얼굴은 사람 모습을 그려서 우리를 웃음짓게 한다. 뿐만 아니라 새나 꽃의 캐릭터가 매우 특이하고 매력적이다. 풀이나 나무의 가지들은 춤을 추듯 자유롭게 구부려져 있다. 단순한 표현이지만 흥취가 넘친다.

구성도 절묘하다. 단순히 평면 속에 나열한 수준을 뛰어넘어 강약의 억양이 있고 물상간의 관계도 자연스런 호흡을 이뤘다. 닭의 가족을 그린 그림에서는 수탉과 암탉을 중심으로 병아리들이 노닐고 있는데, 어떤 병아리는 똑바로 어떤 병아리들은 옆으로 배치했다. 그렇지만 크기에 따른 강약이 자연스럽게 흐르고 이들 사이에는 점선들이 연결되어 있어 가족으로서의 연대감을 높였다. 이 그림을 어찌 유치하다고 볼 수 있을까? 아니 수준이 낮다고 볼 수 있을까? 잘 그리고 못 그리는 차원을 넘어서 독특한 개성을 보여주고 있다.

이 작품에 등장하는 소재는 그렇게 특별난 것이 아니다. 일상적이고 평범한 것들로 이루어져 있다. 그 흔한 용이나 봉황조차 보이지 않는다. 주변에서

◀ 도 51. 〈화조도〉 19세기말 20세기초, 종이에 채색, 각 90.2×28.2cm, 개인 소장. 가장 민화다운 화조화다. 색선으로 질박하게 표현하고, 평면적으로 구성하며, 한글로 소재의 명칭을 달았다.

흔히 볼 수 있는 소재들이다. 여기에 덧붙여 그림에 등장하는 동식물이나 건물에 한글의 이름을 붙여놓았다. '공ᄌᆡ기이라', '밤나무라', '성노라', '표도라', '난초라', '먹이라', '봉이라', '잉어라', '괭이라', '물ᄉᆡ라', '쥭전이라', '복송나라' 등 '~(이)라'는 식으로 명명했다. '라'를 국어사전에서 찾아보면, '(예스러운 표현으로) 해라' 할 자리에 쓰여, 현재 사건이나 사실을 서술하는 뜻을 나타내는 종

도 52. ⟨백수도⟩ 19세기, 종이에 채색, 119.0×337.0cm, 개인소장. 동물도감처럼 일상적인 동물부터 상서로운 동물까지 총망라한 그림이다.

결 어미'라고 설명되어 있다. 일제강점기 때 없어진 아래 아자가 표기된 점으로
보아, 19세기 말이나 20세기초의 그림으로 볼 수 있다. 한글로 친절하게 소재
의 이름을 적은 것은 정말 민화다운 발상이다. 두보나 이태백의 운치있는 시구
를 적어놓는 문인화나 행사내용을 별도로 적어놓는 궁중회화에서 흔히 볼 수
없는 형식이다. 어떻게 보면 유치하고 초보적인 형식이지만, 이것은 오히려 고
졸한 필법과 잘 어울리는 측면도 있다. 일상적인 소재에 한글의 친절한 제목,

민화다운 소재와 형식을 보여준다.

　이와 대비되는 작품이 있다. 이 또한 개인소장 〈백수도〉도 52다. 백수도란 이름은 후대에 붙인 것이지만, 많은 동물을 그렸다는 의미로는 적절하다. 여기서도 앞의 〈화조도〉처럼 여러 동물들을 평면적으로 나열했지만, 사실적이고 입체적으로 표현한 점에서는 앞 그림과 차이가 뚜렷하다. 이 병풍그림은 테크닉이 뛰어난 궁중화원의 작품으로 추정된다. 일상적인 동물부터 상서로운 동물까지 조선후기 영모화에 나오는 동물들이 총출동했다. 아마 이 병풍은 궁중에서 동물도보動物圖譜와 같은 기능을 하지 않았나 여겨진다. 아울러 이 병풍에서는 동물들의 단순한 나열이 아니라 그들 간의 재미있는 관계까지 설정되어 있다. 이를테면, 한 쌍의 기린 사이에 쥐 두 마리가 놀고, 한 쌍의 불가사리 주변을 다람쥐 두 마리가 뛰놀며, 한 쌍의 말은 각기 반대 방향으로 달리는 등 극적인 흥미를 불어넣은 것이다. 이는 변상벽, 김홍도 등 18세기 후반 궁중 화원들이 화조·영모화에서 구사했던 극적인 구성방식이 보인다. 하지만 청색 안료의 사용이나 서수의 표현 등을 볼 때, 제작시기는 19세기 후반으로 넘어간다.

밝고 명랑함 그리고 자유로움

　　　　　　　　　　　　　　　＼　평면적이면서 자유로운 구성, 활기차고 흥취있는 표현 등 민화 화조도의 장점을 극대화한 작품이 있다. 이 역시 개인소장 〈화조도〉도 53인데, 이는 민화 화조화의 대표작으로 내세울 만하다. 이

◀ 도 53. 〈화조도〉 19세기말 20세기초, 종이에 채색, 각 52.0×32.1cm, 김세종 소장. 자유로운 구성, 활기찬 이미지, 생생한 색채가 보는 이에게 흥겨움을 안겨준다.

민화 화조도는 궁중회화 화조도와 여러 측면에서 차이를 보인다. 소재의 조합부터 다르다. 궁중회화는 계절과 다양함에 의거하여 구성된다. 모란과 공작, 오동나무와 봉황, 연꽃과 오리, 버드나무와 꾀꼬리, 국화와 메추리, 소나무와 학 등이다. 민화에서는 서민들이 좋아하는 취향에 맞게 임의적으로 구성된다. 굳이 계절이나 다양함에 구애될 필요가 없다. 이 민화에서도 부귀를 상징하는 모란이 대거 등장한 것은 그런 이유 때문이다. 공간표현도 깊이 있고 합리적이고 사실적인 궁중회화와 다르다. 평면적이고 비합리적이고 표현주의적이다. 현대의 낭만주의나 초현실주의 미술처럼 작가가 느끼는 감성을 최대한으로 나타내었다. 사실성이나 합리성보다는 활기가 넘치고 흥겨움이 느껴지며 해학까지 곁들인 정서를 더 중시했다. 청색과 보라색도 그러한 정서에 한 몫을 하고 있다.

민화 화조화에 나타난 특색은 두 가지다. 하나는 그렇게 진지하거나 무겁지 않다. 밝고 명랑한 정서로 흥취가 가득하다. 그래서 보는 이의 마음을 즐겁게 한다. 다른 하나는 자유롭다. 구성이나 표현 모두 상식에서 벗어나 상상력을 최대한 발휘했다. 그래서 보는 이의 마음을 가볍게 한다. 집안을 환하게, 그리고 가정을 화목하게 하는 에너지로 가득 찬 그림이 화조화다.

괴석의 에너지 속에서
피어난 훈훈한 향기

당 태종이 붉은색·자주색·흰색의 세 가지 색으로 그린 모란과 그 씨 석 되를 보내
왔는데, 왕이 그 그림을 보고 말했다.
"이 꽃은 정녕 향기가 없을 것이다."
그리고는 씨를 뜰에 심도록 명했다. 그 꽃이 피었다 지기를 기다렸는데, 과연 그 말
과 같이 향기가 없었다. 당시 여러 신하들이 왕에게 물었다.
"모란꽃 일이 그러할지 어떻게 미리 아셨습니까?"
왕이 말했다.
"꽃은 그렸지만 나비는 없었소. 그래서 향기가 없는 것을 알 수 있었소. 이것은 당나
라 황제가 내가 남편이 없는 것을 비웃은 것이오."

『삼국유사』에 전하는 선덕여왕이 미리 안 세가지 일 중 하나다. 모
란은 왕을 상징하는데, 그가운데 꽃이라 여왕의 의미가 짙다. 선덕여
왕은 분황사芬皇寺를 지어 반격을 한다. 분황사란 '향기로운 왕'
이란 뜻이다. 이는당 태종을 향한 선덕여왕의 답신인 것이다.
메타포를 활용한 정치적 공방에 풍류가 깃들어 있다.

꽃과 새가 자아내는 아름다운 하모니

이렇게 우리나라에 들어온 모란과 모란그림은 우리의 사랑을 받는 꽃으로 자리 잡았다.

궁궐에도 모란, 사찰에도 모란, 민가에도 모란, 도처에 모란 이미지다. 모란 꽃은 10일 정도 피고 지는 데 그치지만, 그 이미지는 영원하다. 사찰에는 온통 연꽃으로 장식되어 있을 것으로 짐작하겠지만, 의외로 여기저기 모란의 이미지가 만발한다. 종교나 신분에 구애되지 않는 꽃이 모란이다. 혼인식같은 잔치날에만 모란병풍을 칠 것 같지만, 주검을 하늘나라로 운반하는 상여에도 모란꽃 장식이 가득하다. 기쁨과 슬픔, 어느 한 정서에 국한되지 않는 꽃이 모란이다. 우리나라 미술에서 가장 많이 활용되는 꽃이 모란이고, 민화에서 가장 많이 만나는 꽃도 모란이다.

모란의 열풍이라면, 중국 당나라의 장안을 빼놓고 이야기 할 수 없다. 당나라 시인 왕학王叡이 "농염한 모란꽃이 사람 마음을 뒤흔들어, 온 나라가 미친 듯 돈을 아까워 않네"라고 노래하듯, 모란꽃이 필 때면, 온 장안이 모란 열풍에 들뜬다. 꽃이 피고 지는 20일 동안 온 장안이 들썩인다. 대로마다 꽃피는 시절 대로마다 만 마리의 말과 천 대 수레가 모란을 보러 간다. 당나라 학자 서인徐寅은 여러 꽃을 보았지만, 이 꽃보다 아름다운 건 없다고 했고, 오만가지 꽃 중에 으뜸이라고 칭찬을 아끼지 않았다. 장안의 모란열풍이 신라 선덕여왕 때 우리에게 전해진 것이다.

꽃 중의 제왕, 부귀의 상징

　　　　　　　　　　모란의 인기 비결은 무엇일까? 모란이 꽃 중의 왕이라서일까? 아니다. 모란이 행복을 가져다주는 꽃이기 때문이다.

도 54. 〈**괴석모란도**〉 19세기, 비단에 채색, 각 180.7×54.5cm, 국립고궁박물관 소장. 환상적 동감을 자아내
는 괴석이 일품이다.

길상수吉祥獸 중 최고가 용이듯, 길상화吉祥花를 대표하는 꽃은 모란이다.

　선덕여왕의 일화에서 보듯, 모란은 임금을 상징한다. 창덕궁 신선원전에는
왕의 초상인 어진이 봉안되어 있다. 어진은 일월오봉도가 ㄷ자 모양으로 둘러
쳐진 공간에 설치되어 있는데, 일월오봉도의 뒤쪽에는 모란도병풍이 있다. 모

란도가 왕의 권위를 상징하는 일월오봉도에 버금갈 정도의 위상이라는 것을 보여준다.

그래도 모란의 상징 가운데 가장 널리 알려진 것이 부귀富貴다. 송나라 유학자 주돈이周敦頤 1017~1073는 화려한 모란을 부귀한 꽃이라 했다. 부귀하다는 것은 재산이 많고 출세한다는 뜻이니, 현실적으로 이보다 더 좋은 복락이 어디 있겠는가. 여기에 상징 하나를 더 붙이자면, 모란은 절세미인을 상징한다. 특히 양귀비楊貴妃처럼 풍염한 몸매의 여인을 모란에 비유했다. 당나라 현종玄宗이 침향정沈香亭에서 양귀비와 모란꽃을 구경하다가 이백李白(이태백)을 불러 시를 짓게 한 유명한 시가 전한다.

"이름난 꽃과 경국지색傾國之色 모두 기쁨을 선사해서, 군왕이 언제나 미소 띠고 바라본다네. 봄바람의 끝없는 한을 풀어 녹이려고, 침향정 북쪽 난간에 기대섰다오."

왕의 권위와 더불어 부귀를 상징하는 모란은 궁중의 그림이나 문양의 소재로 제격이다. 조선시대 궁중에서는 모란병풍이 일월오봉도나 십장생도 병풍만큼 많이 만들어졌다. 모란병풍은 주로 왕이 거처하는 어전이나 침전에 설치됐다. 왕실의 혼례인 가례嘉禮나 왕세자를 책봉하는 예식인 책례冊禮와 같은 즐거운 잔치 때 필수품이었다. 아울러 제례나 상례와 같은 슬픈 의례 때에도 널리 사용됐다. 모란은 삶과 죽음을 모두 축복하는 상징이었던 것이다.

화려함으로 장식된 궁중의
모란병풍

궁중모란도는 모란만 그려지기도 하지

만 괴석과 함께 그려지기도 한다. 10폭 전체에 걸쳐 자연스럽게 모란 밭이 펼쳐진 것도 있지만, 대부분 모란병풍은 폭마다 모란꽃들이 한 아름씩 담겨진다. 일정한 패턴으로 배치된 모란꽃들은 상징성이 강하고, 화려함과 장식성이 두드러진다. 김홍남 교수는 이러한 모란도병을 오색 모란의 '꽃 기둥'이라고 불렀다. 그것은 사실적이라기보다는 상징적인 이미지다. 이처럼 모란꽃으로 화면을 가득 채운 까닭은 꽃의 수가 많으면 많을수록 더 많은 부귀를 누릴 수 있을 것이라는 믿음 때문이다.

4폭이 전하는 〈괴석모란도병풍〉도 54 국립고궁박물관 소장은 괴석과 모란을 함께 그린 그림 가운데 압권이다. 모란은 궁중모란도에서 흔히 볼 수 있는 전형적인 표현이지만, 괴석의 환상적인 꿈틀거림은 화면에 환상적인 동감을 불러일으킨다. 이 괴석은 중국인들이 정원석으로 가장 좋아하는 태호석太湖石이다. 이 돌은 수추누투瘦皺漏透, 즉 몸이 배짝 마르고 못생기며 구멍이 숭숭 뚫리고 이들 구멍이 서로 연결되는 모양을 최고로 친다. 수석壽石이라고도 불리는 괴석은 장수를 의미하니 행복을 축원하는 의미가 배가된다.

모란병풍은 궁중뿐만 아니라 민간에서도 사랑을 듬뿍 받았다. 경기도 성주굿의 사설은 이렇게 시작한다. "모란평풍에 인물평풍 화초평풍을 얼기설기 쌍으로 쳐놓고 …" 성주굿은 집안의 길흉화복을 관할하는 성주신에게 재앙을 물리치고 행운이 있게 해달라고 비는 굿이다. 이처럼 모란병풍을 첫머리에 내세운 것은 그만큼 사용 빈도가 높았다는 것을 시사한다.

민간의 혼례 때도 궁중에서처럼 마당에 모란대병을 설치했다. 평소에는 꿈도 못 꿀 일이겠지만, 서민들도 혼인하는 날만큼은 모란병풍을 두르고 왕처럼 대접을 받았다. 문제는 모란대병의 값이었다. 예나 지금이나 모란대병을 제작하려면 상당한 비용이 든다. 이 때문에 왕실에 필요한 의복이나 식품 등을 관

도 55. 〈**괴석모란도**〉 19세기, 종이에 채색, 각 115.0×50cm, 온양민속박물관 소장. 노랗고 붉은 에너지가 응축되어 있는 청색 괴석이 압권이다. 다른 듯 같은 패턴의 반복으로 보는 이의 시선을 사로잡는다.

장한 관청인 제용감^{濟用監}에서 가난한 선비들을 위해 혼례 때 모란대병을 빌려주는 대민 서비스를 제공했다.

민간에서는 망자를 저승으로 인도할 때도 모란의 이미지를 빈번하게 썼다. 상여 곳곳을 모란으로 장식했고 제사 때 모란병풍을 사용하기도 했다. 사찰에서도 죽은 이의 극락왕생을 비는 명부전에 모란병풍을 설치했다. 무당이 굿을 할 때는 모란꽃으로 된 지화^{紙花 종이꽃}를 들고 여러 신을 불러들이기도 했다.

도 56. **〈모란도〉** 19세기, 종이에 채색, 각 76×37.5cm, 파리 기메동양박물관 소장. 기하학적인 결로 표현된 괴석은 매우 현대적으로 느껴진다.

인간적인 바람 속에서 훈훈한
향기로 피어난 모란 이미지

민화 모란도병풍은 궁중모란도병의 도식적인 표현에서 탈피하여 여러 가지 변용이 이뤄졌다. 특히 모란도 보다는 괴석에서 눈에 띄는 변화가 일어나, 다양하고 개성적으로 표현되었다. 괴석이 동물이나 사람 형상으로 변모하거나 현대 디자인처럼 멋지게 도안화되었다.

온양민속박물관에는 주목할 만한 모란도병풍이 여러 점 있다. 그 가운데 괴석이 특이한 〈괴석모란도〉도 55를 소개한다. 세로 115cm로 궁중모란도와 비슷한 크기이지만, 그림은 전혀 민화풍이다. 모란꽃도 성글어 여백을 충분히 향유하고 있다. 무엇보다 세 덩어리로 연결된 모습의 괴석은 그 형태에서도 무언가 에너지가 내재되어 있는 것처럼 보이고, 청색, 황색, 적색의 배열로 이뤄진 색채에서는 현대적인 느낌이 물씬 풍긴다.

파리 기메동양박물관에 있는 민화 〈모란도〉도 56는 서민의 정서가 궁중과 어떻게 다른지를 여실히 보여준다. 빽빽이 들어앉았던 모란꽃들이 소담스럽게 핀 몇 송이로 정리되자 화면에는 넉넉한 여백이 생겼다. 이런 여유로움 덕분에 한 폭에는 흰 나비, 다른 한 폭에는 검은 나비가 각각의 그림에 등장한다. 이 그림의 괴석은 중국의 태호석이 아니고, 수추누투와 한참 거리가 멀다. 수직의 결로 기하학적으로 구성된 돌이다. 중국의 괴석이 아니라 우리의 괴석이나 민화식으로 변용된 괴석이다.

단순하고 표현주의적인 괴석모란도, 그것이 민화 괴석모란도에서 읽을 수 있는 조형적 특색이다. 설사 그림 속에 모란꽃이 적어 부귀에서 조금 손해를 보더라도 정서적으론 더욱 풍요로워졌다. 민화작가들은 인기가 높은 모란의 이미지를 괴석의 에너지 속에서 훈훈한 향기로 피어낸 것이다.

'수련도' 속 하늘하늘 춤추는
군자들의 축제 정겨워라

여름의 꽃, 연꽃 그림

"뜨거운 태양이 작열하는 한여름,
연못에서는 너르고 푸른 잎 사이로 희고 붉은 연꽃이
소담스럽게 피어오른다. 여름의 꽃, 연꽃이다. 아
무리 푹푹 찌는 더위라도 실바람에 휘날리는
연꽃들을 바라보면 눈맛이 시원해진다. 연
못에 활짝 핀 연꽃도 아름답지만, 이파리와
의 조화는 더욱 장관이다. 갓 핀 연봉오리부
터 반쯤 핀 연꽃, 활짝 핀 연꽃들로 이루어진 다
양한 표정, 춤추듯 어우러진 넙적한 연잎들의 군
무, 그 사이에 가늘게 솟아오르는 연줄기. 여
기에 부들까지 가세하면 여름에 이만한 볼거
리도 드물다.

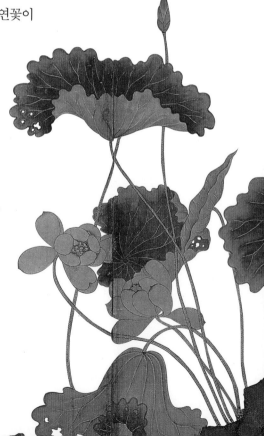

꽃과 새가 자아내는 아름다운 하모니

계절별로 집 안을 꽃그림으로 치장한다면 봄에는 모란이나 목련, 여름엔 연꽃, 가을엔 국화, 그리고 겨울에는 매화가 제격이다. 사계절이 뚜렷한 우리나라에서는 계절에 따른 구성을 선호했다. 계절별 꽃과 새를 그린 사계화조화는 물론이고, 사계산수도와 사계풍속도도 있다. 연꽃은 비록 한 철을 풍미하는 꽃이지만 그 이미지는 오래전부터 매우 다양하게 활용돼 왔다. 고분벽화로부터 시작해 와당, 금속공예, 나전칠기, 불상, 불화, 승탑, 석비, 청자, 백자, 분청사기, 자수, 단청, 회화에서 무늬로든 그림으로든 그 쓰임이 없는 것이 없을 정도다.

방 안에 설치된 행복의 연못

우리가 흔히 오해하는 사실이 하나 있다. 연꽃하면 진리를 가리키는 불교의 상징으로만 아는 것이다. 사실 민화에서는 전혀 딴판인 행복의 상징이기도 하다. 실제 많은 연꽃 이미지가 불교와 관련이 있고 사찰에도 온갖 연꽃 이미지가 장식돼 있다. 이렇듯 연꽃이 불교의 대표적인 상징이 된 까닭은 연꽃은 진흙탕에서 맑은 꽃을 피워내는데, 진흙탕은 인간의 욕망으로 오염된 속세를 뜻하고 맑은 꽃은 진리의 빛을 가리킨다.

하지만 조선시대 민화나 일반 회화에 등장하는 연꽃은 불교와 상관이 없다. 군자君子의 꽃이요 행복의 꽃이다. 송나라 유학자 주돈이는 연꽃을 '군자의 왕'이라 했다. 진흙을 묻혀도 더럽혀지지 않는 연꽃의 모습을 유교의 이상적인 존재인 군자의 자태에 비유한 것이다. 같은 특징을 보고도 유교와 불교의 해석이 서로 다른 셈이다.

민화 속 연꽃은 다른 것과의 어울림 그 자체가 행복이다. 무엇과 짝을 짓느냐에 따라, 또는 연꽃 자체의 모습이 어떠냐에 따라 그 의미가 달라진다. 연꽃

도 57. 〈**수련도**〉 19세기, 비단에 채색, 98.5×380.0cm, 삼성미술관 리움 소장. 연잎의 다양하고 선율적인 흐름이 압권인 작품이다. 바람결에 춤추는 연꽃들의 자태는 감미로운 교향곡을 듣는 듯 아름다운 음률과 같다.

과 물고기가 짝을 이루면 풍요를 상징한다. 물고기의 어魚자와 여유롭다는 뜻의 여餘자가 중국어 발음 '위yú'로 같기 때문이다. 병甁과 평平이 모두 '핑píng'으로 발음돼 꽃병이 곧 평안平安을 상징하는 것과 같은 이치다. 그야말로 연꽃 그림은 "행복의 연못"인 셈이다.

연씨인 연과蓮顆의 발음 '롄커liánkē'는 연달아 과거에 합격한다는 뜻인 연과連科와 같다. 그래서 까치나 물총새가 연밥을 쪼아 먹는 그림은 과거시험에 연속해서 합격하기를 바라는 뜻을 담고 있다. 또 연꽃이 무더기로 자라나 있는 그림은 연꽃의 왕성한 번식력을 닮아 사업이 번창하기를 기원하는 의미로 쓰

였다. 이들은 결국 행복이란 키워드로 귀결된다. 그러니 연꽃병풍을 방 안에 놓
으면 그 공간은 곧 '행복의 연못'인 셈이다.

다채로운 조형 세계

＼ 민화 속의 연꽃은 조선의 이념인 유교
와 서민의 길상吉祥적인 바람이 서려 있는 군자의 꽃이자 행복의 꽃이다. 그 이
미지도 각양각색이다. 아름다운 선율의 화음을 보여주는 연잎, 우주선처럼 솟

구치는 연봉오리, 맑고 명랑하게 표현한 연꽃 등 다채로운 세계가 펼쳐져 있다. 그만큼 많은 사랑을 받은 소재였다는 것을 반증한다.

가장 아름다운 연못을 표현한 명품으로는 삼성미술관 리움에 소장된 〈수련도〉도 57를 꼽을 수 있다. 바람결에 휘날리는 연꽃들의 자태는 마치 감미로운 교향곡 선율을 듣는 것 같다. 줄기에 비해 잎이 유난히 크지만 춤추듯 이리저리 흔들리는 모습이 정겹기 그지없다. 연꽃과 갈대는 연잎 위로 솟아오르면서 화면의 흥을 돋운다. 천변만화하는 연잎의 율동은 보는 이의 오감을 상쾌하게 한다. 이 그림의 실질적인 주인공은 꽃이 아닌 잎인 셈이다.

도 58. **〈연화도〉** 19세기 말 20세기 초, 종이에 채색, 84×280cm, 개인소장. 연잎들은 춤을 추듯 활기가 넘치고, 그 아래 어물과 동물들은 한 쌍으로 짝을 지어 노닌다.

연꽃그림**도 58** 개인소장 속 생물들은 저마다 사랑을 나누고 있다. 무더운 날씨도 아랑곳없이, 거북은 거북대로, 새는 새대로 짝을 지어 사랑을 하기에 여념이 없다. 암거북이 꼬리 치니, 숫거북이 앞발로 툭 치면서 달려든다. 사랑을 나누는 거북이 커플이다. 거북이가 동화 속의 캐릭터처럼 앙증맞고 사랑스럽다. 심지어 연잎조차 진한 입맞춤을 하고 있다. 그러고 보니 이 연꽃그림은 행복중 가장 큰 행복이 사랑이요 부부화합이라는 메시지를 우리에게 전하고 있는 것이다.

춤을 추는 연잎이 아니라 묵묵한 연잎도 또다른 감동을 자아낸다. 도쿄의

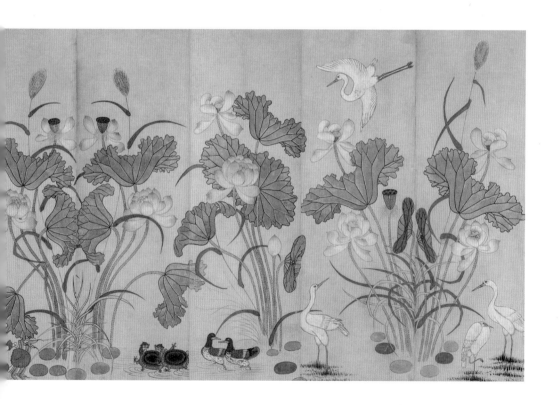

도 59. 〈**연지유어**蓮池遊魚〉 19세기, 종
이에 채색, 101.0×385cm, 일본민예
관 소장. 연꽃이 아니라 연잎을 주인공
으로 삼은 획기적인 발상이 새로운 감
동을 자아낸다.

일본민예관에 소장된 〈연지유어蓮池遊魚〉도 59는 현대적 조형이 돋보이는 작품이다. 이 그림은 무겁게 짓누르는 연잎 두 개가 그림의 중심을 잡고 있다. 이런 중량감을 상쇄해 주려는 듯 연봉오리가 우주선처럼 솟구쳐 오르고 있다. 맨 아래부터 연꽃의 줄기가 4, 3, 2, 1 순으로 줄어들면서 상승감을 높여준다. 연봉오리는 가볍게 좌우의 위로 뻗어 올라가 줄기와 상응하고 있다. 수평 방향으로 묵직하게 자리한 이미지와 수직 방향으로 가볍게 상승하는 이미지가 그림 안에서 절묘한 대조와 조화를 이룬다. 이 풍경과 상관없이 언꽃 아래에는 풍요의 상징인 물고기 두 마리가 한가롭게 노닌다. 묵직하면서도 생동감 넘치는 작품이다.

연잎들이 무리를 지어 춤을 추는 군무는 연화도병풍을 감상하는 포인트다. 그 자체만으로는 연화도병풍은 그 역할을 충분히 다한 것이다. 여기에 다산, 풍요, 평화와 같은 길상의 덕목들이 그 이미지의 가치를 한층 돋보이게 한다. ❀

모란을 담은 화병에
부귀와 평화의 염원이…

'꽃병은 평안이다.' 도대체 무슨 뜽딴지 같은 소리일까? 꽃병만이 아니다. 술병도 평화다. 애주가가 취중에 한 농담일까? 하지만 이건 농담이 아니다. 적어도 한자 문화권에서, 특히 민화에서는 이 논리가 아무런 충돌 없이 성립된다.

발음이 같아 의미도 같다

톈안먼天安門사태 1주년을 하루 앞둔 1990년 6월 3일 중국 베이징에서는 천안문 사태 1주년을 기념하는 데모가 일어났다. 6월 4일자 『동아일보』 기사에는 당시 상황을 이렇게 전했다.

'중국의 민주화시위가 유혈 진압된 천안문天安門 사태 1주년을 맞아 북경대北京大 학생 1천여 명이 교내에서 3일 밤 늦게부터 4일 새벽 사이에 이붕李鵬 총리 등 현 정권의 퇴진과 민주화를 요구하는 시위를 벌였다. (중략) 북경대 학생들은 3일 자정 경부터 기숙사에서 창문 밖으로 등소평鄧小平을 비난하는 뜻으로 빈병('小平'이란 이름은 중국어 발음으로 작은 병을 뜻하는 '小甁'과 비슷)과 돌 등을 던지면서 시위를 시작. 이들은 "봉기하라, 봉기하라 북경대여, 두려워 말라 앞으로 나가자, 우리를 쏘아라 이붕을 몰아내자" 등의 구호를 외치며 교내시위를 벌였다.'

우리처럼 화염병을 던진 것으로 보면 오산이다. 중국 학생들이 등소평덩샤오핑을 비난하기 위해 그의 이름과 같은 발음의 '소병샤오핑'을 던졌다. 작은 병을 던지는 것은 곧 등소평을 모독하는 상징적인 행위가 된다. 이는 중국적인 상징체계다. 마찬가지로 꽃병이 평안인 이유가 여기에 있다. 중국어에서는 꽃병花甁의 병甁과 평안平安의 평平이 모두 핑ping으로 발음된다.

심리학에서 '유사성의 법칙'이 있다. 발음이든 형상이든 무언가 비슷하면, 동질성을 갖는 속성이 있다. 미국의 예지만, 이 법칙을 이해하는 데 도움이 되는 일화가 있다. 1933년 일리노이주 퀸시라는 도시가 미시시피강의 홍수로 범람의 재해를 당했다. 헌데 멀리 매사츠세추의 한 작은 도시의 주민들이 상당한 량의 식량을 기부했다. 알고 보니 매사츠세추의 작은 도시의 이름도 퀸시였다는 것이다.

만사형통의 꽃병그림

꽃병에 꽂혀 있는 모란을 그린 아름다운 정물화 한 폭이 있다. 조선민화박물관에 소장된 〈모란화병도〉도 60다. 이

꽃병 그림은 일상의 단면을 묘사한 서양의 정물화와는 성격이 다르다. 단순히 사물을 표현한 것이 아니라, 갖가지 상징으로 가득하기 때문이다.

꽃병 밖으로 에너지가 차고 넘치는 모란은 부귀를 상징한다. 목도리 같은 천을 둘러 운치를 낸 청화백자 꽃병은 앞서 이야기한 대로 '평안'과 '평화'를 뜻한다. 따라서 이 모란 꽃병 그림은 집안이 평안하고 부귀하기를 소망하는, 길상의 그림인 셈이다. 왜 붉은 꽃병에 목도리를 둘렀을

도 60. 〈**모란화병도**〉 19세기, 종이에 채색, 63.0×110.0cm, 조선민화박물관 소장. 모란꽃들이 꿈틀거리는 듯한 느낌이 들 정도로 그림에 활기가 넘친다. 이는 집안에 부귀와 평안이차고 넘치라는 의미다.

까? 중국 도자기에는 여인들의 숄처럼 천으로 가슴을 두른 경우가 있는데, 이를 '포복식包袱式 도자기'라 부른다. 이는 원래 일본 공예에서 시작된 것으로, 18세기 청대 도자기에 유행했다. 위 꽃병의 목도리도 포복형의 도자기를 살짝 응용한 것으로 보인다.

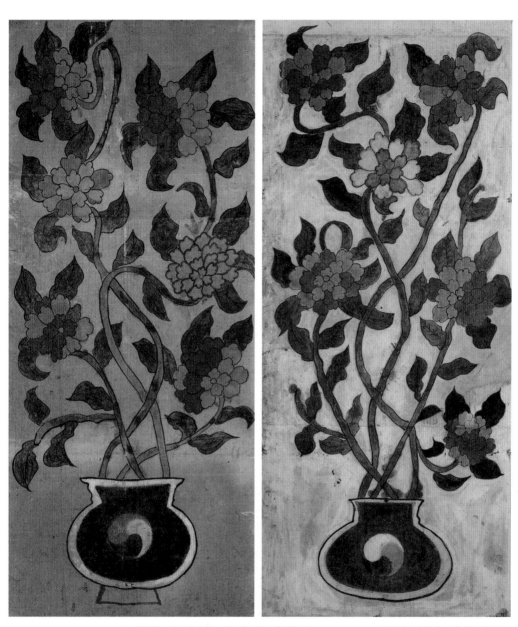

도 61. **〈모란화병도〉** 19세기말 20세기초, 종이에 채색, 각 130.0×55.0cm, 온양민속박물관 소장. 춤을 추듯 교차하며 올라가는 모란가지의 형세가 일품인 작품이다.

화병그림 가운데 모란가지의 형세
가 독특한 작품이 있다. 온양민속박물
관 소장 〈모란화병도〉도 61다. 태극문양
이 한가운데를 차지한 화병 위에 모란
가지가 천천히 그리고 묵직하게 춤을
추며 올라가고 있다. 세련되지 아니하
고 거친 표현이지만, 그러한 점이 오히려
독특함과 생동감을 불러일으킨다.

일본민예관 소장 〈화조도〉도 62에는
장군술, 간장 등 액체를 담아서 옮길 때에 쓰는 그
릇 모양의 화병에 물 위에 세운 건물과
새 그림이 그려져 있다. 화병 주둥이 주
위에는 햇무리와 같은 붉은 기운이 서
려있고, 공작 두 마리가 이를 지키고 있
다. 척 봐도 예사롭지 않다. 추측하건
대 장수를 상징하는 서왕모西王母의 신
선세계를 묘사한 것이리라.

꽃병에는 삐쭉한 꽃잎의 연꽃과 터
번 모양으로 몽우리진 모란꽃이 꽂혀
있다. 꽃 주위에는 나비가 날아들었다.
연꽃은 출세, 다산, 평화 등 만복을 기
원하는 꽃이 아니던가. 이 그림에도 역
시 집안이 부귀하고 행복하며 평안하기

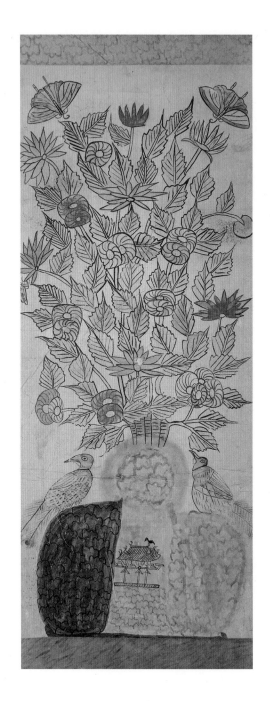

를 바라는 기원이 충만하다. 그야말로 '만사형통'을 바라는 그림이다.

꽃병 그림은 집안을 아름답게 장식할 뿐 아니라, 그 안에 가정을 평안하고 행복하게 꾸리려는 바람이 깃들어 있다. 지금이라도 꽃병 그림, 아니면 진짜 꽃병을 구해 집안을 꾸며 보는 것은 어떨까.

갈대와 기러기를 그린 그림을 '노안도蘆雁圖'라 한다. 여기서 갈대와 기러기를 뜻하는 '노안蘆雁'은 늙어서 편안해진다老安와 발음이 같다. 따라서 노안도는 주로 노인들을 위한 선물이나 그들의 방을 장식하는 용도로 사용됐다.

'궐어도鱖魚圖'는 쏘가리를 그린 그림이다. 쏘가리를 나타내는 '궐鱖'자의 발음이 궁궐宮闕의 '궐'자와 같다. 이 그림은 본인이나 자식이 궁궐에서 근무하기를 바라는, 즉 출세를 원하는 사람들의 사랑을 받았다.

가구나 자수 같은 것에 많이 사용된 박쥐 문양도 한자의 발음과 큰 연관이 있다. 박쥐는 한자로 '편복蝙蝠'이라 쓰는데, '복'자의 중국 발음은 '푸fú'다. 이는 '행복할 복福'자의 발음과 같다. 그래서 옛 사람들은 박쥐를 행복의 상징으로 여겼다. 중국에서는 청나라 궁궐부터 민간미술에 이르기까지 우리나라에 비해 박쥐 문양을 보다 광범위하게 활용했다.

중국 발음에서 비롯된 유사성의 법칙은 민화에서도 그대로, 또는 응용하여 활용되었다. 비슷하기에 친근하게, 심지어 동일한 것으로 인식한 것은 문화를 넘어 민간의 너그러운 심리일 수도 있다.

◀ 도 62. **〈화조도〉** 19세기, 종이에 채색, 31.8×76.0cm, 일본민예관 소장. 꿈결처럼 화사하게 표현된 그림에는 온통 밝은 정서와 축복이 가득하다. 모란이나 연꽃에는 부귀와 행복을 바라는 마음이, 붉은 기운이 서린 화병에는 평안함을 기원하는 마음이 담겨 있다.

옥
토
도

옥토끼는 지금도 달에서
약방아를 찧고 있다

달이 지구와 가장 가까워지는 날 2016
년 11월 14일 밤, 68년 만에 슈퍼문 Super Moon이 떴다. 어느 때보다
크고 밝은 달이 우리에게 다가왔다.
예전 같으면 금세 옥토끼가 방아
찧는 장면을 떠올리겠지만, 달의
얼룩이 산과 크레이터로 이루어진
황량한 돌밭이라는 사실을 익히
알고 있는 터라 이젠 쉽지 않
다. 그래도 달은 여전히 우리에
게 있어서 꿈과 상상의 원천이
다. 계수나무 아래 옥토끼가 불
사약을 찧고 있는 신화적인 판
타지다.

달의 신화가 새겨진 수막새 기와

＼ 달의 신화를 가장 드라마틱하게 표현한 유물이 있다. 통일신라 섬토문수막새도 63 국립중앙박물관 소장다. 평평한 수막새 위에 설화의 이미지들이 깊이 있고 입체적으로 표현됐다. 무엇보다 뒤로 갈수록 적어지는 원근법이 확연하게 적용됐다. 2차원의 평면에 3차원의 세계를 그린 기법도 놀랍지만, 이들 동물을 극적으로 엮어낸 스토리텔링의 역량은 더욱 볼 만하다. 두 손을 벌리고 있는 두꺼비나 토끼의 자세는 우리에게 강렬한 이야기를 전하고 있다. 아마 두꺼비는 불사약을 빼앗아 간 탐욕의 모습이라면, 토끼는 정성껏 찧은 불사약을 훔쳐가는 두꺼비에 놀라 비명을 지르는 모습일 게다. 그 이야기는 이러하다.

중국 하나라 때 예羿라는 명사수가 있었다. 어느 날 하늘에 해 열 개가 동시에 뜨는 이변이 일어났다. 사람들은 해의 뜨거운 열기와 그로 인한 굶주림과 목마름에 괴로워했다. 예는 열 개의 해 가운데 하나만 남겨두고 아홉 개를 활로 쏴서 떨어뜨렸다. 아울러 천하에 해악을 끼치는 흉악한 괴물들도 화살로 퇴치했다. 무엇보다 활로 쏴서 해를 떨어뜨렸으니, 누구도 범접할 수 없는 우주적인 명사수인 것이다.

그의 아내 항아姮娥가 일을 저질렀다. 예가 서왕모에게 불

도 63. 〈섬토문수막새〉 통일신라, 지름 14.2cm, 국립중앙박물관. 통일신라시대 서왕모신앙과 관련된 달의 신화가 퍼졌음을 보여주는 유물이다.

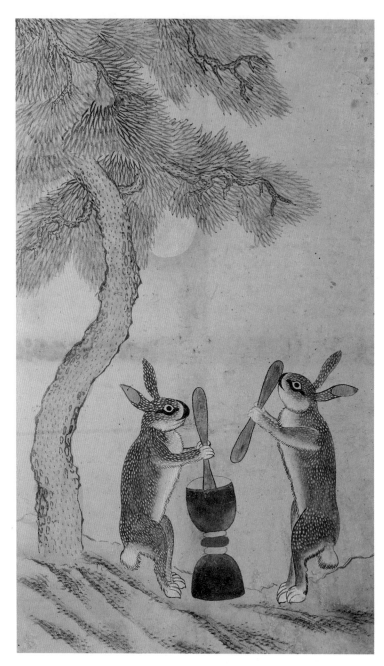

도 64. **〈약방아 찧는 옥토 끼〉** 19세기, 종이에 채색, 57.4×33.8cm, 개인소장. 옥토끼가 약방아 찧는 장 면은 그 자체로 동심을 불 러일으키기에 충분한데 여 기에 더하여 순수하고 소 박한 표현으로 그 의미를 배가시켰다.

사약을 청했지만 가져오지 않자, 항아가 몰래 훔쳐 먹고 달로 도망간 것이다.^東 ^{漢 高誘『准南子注』: 姮娥, 羿妻: 羿请不死药于西王母, 未及服食之, 姮娥盗食之, 得仙, 奔入月中为月} ^{精也.} 불사약은 토끼가 달에서 사시사철 방아에 찧는 것으로 말 그대로 영원히 죽지 않는 약이다. 아니 이를 먹으면, 신선이 되는 신통한 약이다. 항아는 불사약을 훔친 벌로 몸이 두꺼비로 변하고 홀로 달을 지키게 됐다. 고구려고분벽화에서 달 안에 두꺼비가 가득 그려진 것은 그러한 사연 때문이다.

계수나무 한 나무, 토끼 두 마리

천여 년 뒤, 토끼가 방아를 찧는 그림이 민화에 등장한다. 8폭 화조화 중 한 그림인 〈약방아를 찧는 옥토끼〉^{도 64} 개인소^장는 민화다운 단순함이 무엇이고 한국적인 소박함이 무엇인지 우리에게 보여준다. 계수나무 아래 토끼들이 방아 찧는 장면으로 구성은 간결하다. 나무 아래 동물을 배치하는 구성은 조선시대 화가들이 가장 선호하는 방식이다. 검박한 것을 지향하는 유교의 이념 때문인지 간결한 구성이 조선 화조화에 대거 유행했다. 이 작품은 화려한 기교를 발휘하거나 강한 이미지를 추구하지 않고 소박하기에 오히려 우리의 순수한 감정선을 자극한다. 민화연구가 김호연은 그것은 앳된 동심의 세계라고 보았다. 이 작품에 대한 그의 평은 이렇게 시작한다.

> "달밤에 토끼가 절구를 찧고 해 뜨는 아침에 사슴이 나들이를 한다. 어쩌면 이토록 앳된 동심의 세계를 펼쳐놓을 수 있었을까? 처음으로 이 그림을 대하였을 때, 나는 언제 어디선가 반드시 만나지리라 기대했던 그러한 상황을 느끼면서 옛날의 순수했던 생활감정을 그리워했다." – 김호연, 「민화걸작선」 2, 『북한』 9, (북한연구소, 1978.9.)

김호연은 여러 매체를 통해서 이 작품의 가치를 국내외에 알렸다. 같은 시기에 활동한 민화연구가인 조자용이 까치호랑이를 통해 해학을 드러내 보였다면, 그는 이 작품에서 동심이란 가치를 찾아낸 것이다. 그 덕분에 1980년에는 체신부에서 찍은 민화시리즈 우표도 65에 이 그림이 채택되기도 했다. 아무튼 두 연구가 덕분에 해학과 동심이 민화의 대표적인 키워드로 부각됐다.

사실 이 그림은 동심에 주목하기 앞서 장수의 염원이 서려있다. 항아처럼 옥토끼가 찧고 있는 불사약을 훔치지는 않더라도 보는 것만으로 오래 살 수 있다는 믿음을 갖게 되는 것이다. 이 병풍의 다른 그림인 〈사슴〉도 마찬가지다. 십장생 가운데 사슴, 불로초, 소나무, 구름, 해의 다섯 가지로 구성되어 있다. 달

도 65. 1980년 민화시리즈 우표에 등장하는 〈약방아 찧는 옥토끼〉

의 토끼 그림과 해의 사슴 그림이 대응을 이루는데, 둘 다 장수의 상징이다. 다만 그러한 상징을 동심이 일어나게끔 소박하고 천진난만하게 그려진 것이다.

소박하고 차분한 이미지이지만, 오히려 환상의 세계로 이끄는 마력이 있다. 그 이유가 뭔가 곰곰이 생각해보니, 꿈과 현실을 구분하지 않고 손쉽게 넘나드는 상상력에 있다는 사실을 깨닫게 됐다. 당연히 달 안에 있어야할 계수나무와 토끼가 꿈과 같은 달에서 벗어나 현실 속으로 나오는 것이다. 만일 이들이 달 속에만 머물렀다면 단지 꿈의 세계일뿐이지만, 이를 현실로 끌어옴으로써

꿈과 현실의 경계가 모호하다. 아니 꿈과 현실 사이에 모순관계가 설정된 것이다. 꿈을 꿈속에만 머물게 하지 않고 꿈과 현실을 함께 포용하는 총체적인 인식이 민화에 펼쳐진 세계관인 것이다.

달의 상상력

＼ '달은 이제 죽었어!' 1969년 7월 29일 〈반달〉이란 동요를 작사, 작곡한 윤극영은 『경향신문』과의 인터뷰에서 달나라에 우주선을 보낸다는 소식을 듣고 그렇게 탄식했다. 누구보다 '푸른하늘 은하수 하얀 쪽배엔 계수나무 한 나무 토끼 한 마리가 살고 있는 달'이라고 믿었던 그로서는 과학문명이 서정적인 상상력을 앗아갈지 모른다는 불안한 마음에 그렇게 표현한 것이다.

그러나 달은 죽지 않는다. 달 속에는 우리의 오랜 이야기와 판타지가 서려 있다. 달의 신화를 무시하고 팩트만 따진다면, 우리의 삶이 얼마나 삭막할까? 민화에 꿈과 현실을 포용하는 현실 속 꿈의 세계가 펼쳐져 있듯이, 우리도 꿈과 현실을 아우르는 지혜가 필요하다. 꿈은 우리의 삶을 넉넉하고 윤택하게 가꿔주지 않았던가? 이천여년 전 중국 전한시대 학자 유향劉向이 들려주는 토끼의 이야기는 지금도 유효하다.

> 달가운데 한 마리 토끼가 있으니, 이를 '옥토끼'라 한다. 밤이 되어 달빛이 넓은 천공을 비치면, 토끼는 공이를 들고 부지런히 약을 찧는다. 세상 사람에게 행복이 내리는 것은 이 토끼가 애써 약을 찧기 때문이다. 옥토끼는 밤새껏 애써 약을 찧고 낮이면 피곤해 까닥까닥 졸고 있다. 그러다가 해가 질 때면 다시 일어나 또 약을 찧기 시작한다. - 『오경통의五經通義』 ❀

부부인가 연인인가,
물속 꽃놀이 정겨워라

정약전은 자산_{茲山}, 흑산도의 흑산(黑山)을 바꿔 부른 말 바다의 물고기들의 종류와 생김새와 사는 꼴을 글로 적어 나갔다. 글이 물고기를 몰아가지 못했고, 물고기가 글을 끌고 나갔다. 끌려가던 글이 물고기와 나란히 갔다. – 김훈의 『흑산』 중에서

조선왕조가 천주교도를 박해한 1801년 신유박해 때 정약용_{丁若鏞 1762~1836}은 경북 포항의 장기로 귀양을 갔다. 그의 셋째 형인 정약종은 처형됐고, 그의 둘째 형인 정약전_{丁若銓 1758~1816}은 전남 흑산도로 보내졌다. 정약전은 그곳에 머물며 바닷물고기의 생태를 관찰한 『자산어보_{茲山魚譜}』를 지었다. 그는 생애를 마감할 때까지 물고기의 언어를 인간의 그것으로 해석하는 작업에 몰두했다. 유배 생활에서 몰려오는 외로움을 잊기 위한 방편도 있지만, 물고기란 창구를 통해 세상을 들여다보는 실학적

인 사상이 근본적인 동기가 됐을 것이다. 이 어보에는 물고기 외에도 게, 조개, 말미잘, 상어, 해조류 등 흑산도 근해에 서식하는 2백종이 넘는 해양생물에 대한 내용을 상세하게 다뤘다. 바지락에 대한 설명을 예로 들어 본다.

> "큰 놈은 지름이 두치 정도이고 껍질이 매우 얇으며 가로, 세로로 미세한 무늬가 있어 가느다란 세포細布와 비슷하다. 양 볼이 다른 것에 비해 높게 튀어나와 있을 뿐 아니라 살도 풍부하다. 빛은 희거나 혹은 청흑색이다. 맛이 좋다."

이 무렵 궁중에서는 물고기의 언어를 화폭에 담은 어해도魚蟹圖의 수요가 늘어났다. 어해도란 말 그대로 물고기와 게를 그린 그림을 가리킨다. 수중에 사는 모든 생물과 육지의 식물이 함께 등장하기에, '물속의 풍경화'라 부를 수 있다. 이 시기 동아시아 국가들이 기물 및 동식물에 대해 높은 관심을 보였다. 일본에서도 어보를 비롯한 동식물의 도보가 제작되고, 중국에서도 『삼재도회三才圖會』, 『고금도서집성古今圖書集成』 등 백과사전류의 책에 어해도에 관한 정보들이 상세하게 다뤘다. 17~19세기는 유난히 박물학적 관심이 높아졌던 시기다.

극적이고 사실적인 장한종의
쏘가리

회화에서, 정약전과 같은 위업을 달성한 이가 장한종張漢宗 1768~1815이다. 어해도 분야에 우뚝 선 화원이다. 풍속화와 진경산수화처럼 사실적인 화풍이 대세를 이뤘던 시기, 그의 어해도 역시 사실성을 추구하는 시대 흐름을 따랐다. 유재건劉在建 1793~1880이 지은 『이향견문록里鄕見聞錄』를 보면, 그가 어떻게 어해도를 그렸는지를 기술한 대목이 나온다.

도 66. **〈어해도〉** 장한종, 18세기 후반, 비단에 채색, 48.5×30.0cm, 국립중앙박물관 소장. 공공누리. 간결한 수묵으로 처리한 뻘을 배경으로 조개들이 옹기종기 모여 있다. 이 그림을 통해서 장한종이 어물을 얼마나 치밀하게 관찰하고 그리는지를 살펴 볼 수 있다.

"장한종은 물고기와 게를 잘 그렸다. 젊었을 때 숭어, 잉어, 게, 자라 등을 사서 그 비늘과 등껍질을 자세히 관찰하고 본떠 그렸다. 매양 그림이 완성되면 사람들이 그 핍진함에 찬탄하지 않은 이가 없었다."

장한종은 어물을 꼼꼼히 관찰하고 사실적으로 그렸다. 이는 비단 장한종, 그리고 어해도에 국한된 특색은 아니다. 조선 후기로 접어들면서 산수화, 풍속화, 화조화 등 전 장르에 걸쳐 관념에 치우친 사고에서 탈피해 자연에 관심을 두고 물상을 사실 그대로 묘사하는 풍조로 바뀌었다. 그의 대표적인 〈어해도〉 국립중앙박물관 소장 가운데 조개가 옹기종기 모여 있는 그림도 66을 보면 장한종이 조개를 얼마나 관찰하고 그렸는지가 절절하게 느껴진다. 화첩이 아니라 보다 큰 병풍 그림을 보면, 사실적인 생태에만 주목하지 않고 복숭아나무나 버드나무 등 산수화나 화조화의 배경을 적극 활용했다. 또한 쏘가리와 붕어, 미꾸라지와 같은 민물고기, 문어·자라·조개류, 소라·꽃게·조개와 홍합 등 끼리끼리 모아 놓았다. 그는 사실성과 서정성이란 두 마리의 토끼를 적절하게 조화시켜 어해도의 세계를 풍요롭게 가꿔나갔다.

물고기가 자유롭게 노니는 즐거움을 그린 〈어락도 魚樂圖〉도 67 삼성미술관 리움 소장가 있다. 장자와 혜자가 주고받는 대화에서 따온 제목이다. 너비가 3m 넘는 10폭을 한 화면으로 사용하여 잉어, 쏘가리, 숭어, 메기 등 여러 물고기들이 활기차게 노는 모습을 표현했다. 장한종이 추구했던 사실성과 서정성을 스펙터클하게 확장시켰다. 매화, 해당화, 갈대, 모란, 연꽃과 오리, 버드나무, 수초 등 화려하고 풍요로운 꽃과 나무를 배경으로 삼고 있어서, 어해가 중심이면서 화조화의 아름다움도 함께 맛보게 했다. 물고기들은 대부분 짝을 지어 움직이고 있는데 부부금실을 염원하는 현실적인 상징을 강조한 것이다. 물속의 풍경을 그린 것이지만, 물이 보이지 않게 그렸다. 물밖과 물속의 경계도 애매모호하

도 67. 〈어락도〉 종이에 채색, 94.8×320.5cm, 삼성미술관 리움 소장. 물고기들의 활기찬 모습을 화려한 꽃과 나무의 배경 속에 담았다. 장식성이 강한 어해도다.

여 이 그림이 물속 풍경이란 사실을 알아차리는 데 조금 시간이 걸린다. 자세히 들여다봐야 비로소 수초가 물결에 흔들리고 물고기들이 물속에서 여러 자태로 유영하는 모습이 눈에 잡힌다.

길상적이고 해학적인 민화의 쏘가리

궁중에서 유행한 어해도가 19세기 후반 민간으로 옮겨지면서 오히려 더 성대한 불꽃을 태웠다. 민화에서는 사실성보다 부부 금실이나 다산 같은 가정의 평안을 염원하는 길상적이고 현실적인

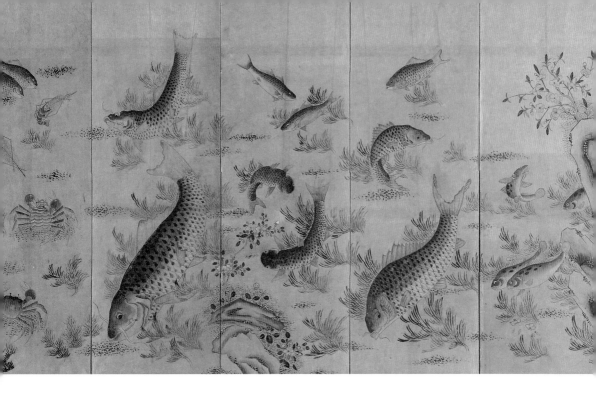

소망을 더 중시했다. 〈어락도〉처럼 물고기들이 쌍으로 등장해 사이좋게 유희를 즐기거나 서로 교합하는 장면이 유난히 많아진다. 뿐만 아니라 물고기들도 비아그라급으로 팔팔하게 움직인다. 서민들이 어해도를 통해서 무엇을 바라는지 분명해진다. 민화 쏘가리 그림도 장한종처럼 사실적인 묘사나 서정적인 은유보다 과거 급제를 기원하는 뜻과 같은 상징성에 더 방점을 둔다. 쏘가리의 한자 표기인 '궐어鱖魚' 중 '궐鱖'자가 '궁궐宮闕'의 '궐闕'자와 발음이 같기 때문이다. 즉 쏘가리가 입궐入闕, 다시 말하면 출세를 상징하는 것이다. 어해도에 등장하는 새우도 마찬가지다. 등이 굽은 모양 때문에 바다의 노인이란 뜻의 해로海老가 되고, 해로는 다시 부부가 함께 늙어간다는 해로偕老라는 의미로 사용된다. 게는 한자로 해蟹라고 하며, 게의 딱딱한 껍질을 등갑이라고 불러 1등이라

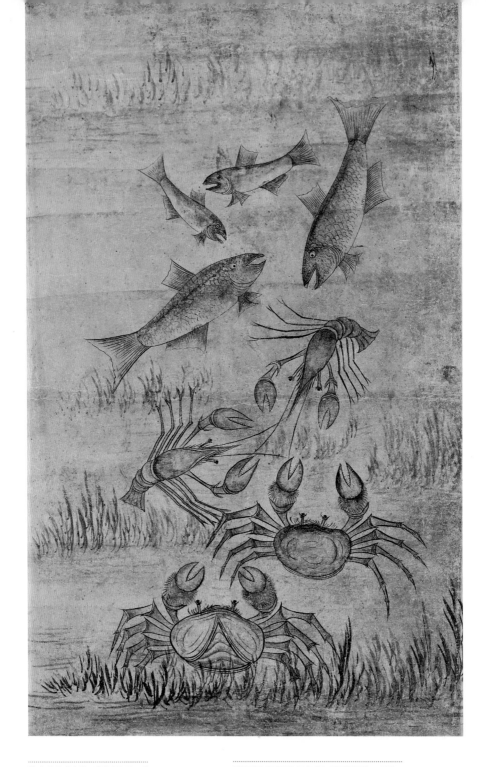

는 의미를 부여해 시험 합격의 의미를 담았다.

민화 어해도는 전국적으로 확산되면서 그림에 등장하는 어종이 대폭 늘어났고, 토종의 어종이 그림 속에 등장했다. 동해와 맞닿은 곳에서는 갈치, 학꽁치, 문어, 청어, 개복치가 보이고, 서남해에선 아귀, 홍어, 쏠종개, 웅어, 성대, 망둑어를 그렸다. 지역색이 뚜렷해진 것이다.

파리 기메동양박물관 소장 〈어해도〉도 68는 대표적인 민화 어해도다. 민화 특유의 평면적이고 나열적인 구성이 화면을 압도한다. 깊이감이나 입체감으로 이뤄진 궁중회화와 반대쪽 세계를 추구하고 있다. 여기서도 앞의 병풍처럼 모두 쌍을 이루고 있어 금실의 염원을 강조한 것을 알 수 있다. 그렇지만 최소한의 사실성은 유지하여 어패류의 종류가 무엇인지는 확실하게 분별할 수 있게 했다. 그런데 이 그림은 수묵으로 그렸다는 점이 오히려 독특해 보인다. 어해도라면 당연히 채색으로 표현된 것이 관례인데, 수묵의 그림이라 도리어 색다른 맛이 난다.

민화 어해도의 변신은 여기에 그치지 않는다. 장한종의 그림에서는 찾아볼 수 없는 해학적인 표현으로 재해석되었다. 사람처럼 의인화된 어류들의 표정을 보면, 웃음을 머금게 한다. 새우의 다리와 더듬이가 어느새 사람의 팔다리로 변해 덩실덩실 어깨춤을 추고, 곁에 있는 게들도 그 흥겨움에 딱딱한 몸을 들썩인다.도 69 겁을 먹고 무리지어 도망가는 송사리 떼를 앞뒤로 가로막은 물고기들이 한 번에 빨아들일 기세로 큰 입을 벌리기도 하여 약육강식의 먹이사슬을 나타내기도 한다. 여기에는 우울함을 지우려는 정약전의 필사적인 노력이나 물상을 자연스럽고 사실적으로 표현하는 장한종의 진지함은 없다. 대신

◀ 도 68. 〈어해도〉 19세기, 종이에 먹, 56.0×33.5cm, 파리 기메동양박물관 소장. 채색이어야 할 어해도가 수묵으로 그려 오히려 색다른 맛이 난다.

도 69. 〈어해도〉 19세기 후반, 비단에 채색, 28×33cm, 조선민화박물관 소장. 게와 새우로 이뤄진 간단한 짜임의 그림이지만, 게와 새우의 몸짓으로 보아 이 둘 사이에 재미있는 이야기가 오고간 것을 알 수 있다.

세상을 밝게 보고 행복을 추구하는 유쾌함과 명랑함이 화면 가득히 묻어난다.

예전의 물고기 그림은 지금의 어항과 같은 역할을 한다. 방에 족자로 걸어놓거나 병풍으로 꾸며놓으면, 수족관에 온 것 같은 자연세계를 느낄 수 있다. 장한종의 그림처럼 사실적인 묘사와 시적인 은유로 그 깊은 세계를 맛볼 수 있고, 민화 어해도처럼 부부 금실이 좋아서 자식을 많이 낳고 그들이 자라서 출세하기를 바라는 행복의 염원을 바랄 수 있다.

소소한 풀벌레, 야생화 어우러진
자연의 찬가

5만 원권 지폐를 꺼내보자. 앞면에는 신
사임당申師任堂 1504~1551의 초상화와 그의 대표작 〈초충도草蟲圖〉도 70 강릉시립오
죽헌박물관 소장가 등장한다. 한국은행은 5만 원권 지폐의 '모델'로 신사임당을 선
정하면서 여성에 대한 배려가 있었다고 밝혔다. 또 교육과 가정의 중요성을 환
기하기 위함이라고도 했다.

풀벌레 그림인 초충도에는 의외로 역사적 상징성이 숨어 있다. 이 그림은
사실 전통회화 관점에서 보면 중심에 서지 못하고 주변을 맴도
는 모티프다. 우리가 들길의 야생화와 논길의 벌
레를 무심코 지나치듯 풀과 벌
레는 화가들의 애정 어린 눈
길을 좀처럼 받기 힘든 소재였
다. 많은 화가가 대체로 오이넝쿨이나 참
외보다는 모란 연꽃처럼 화려한 식물을 선호

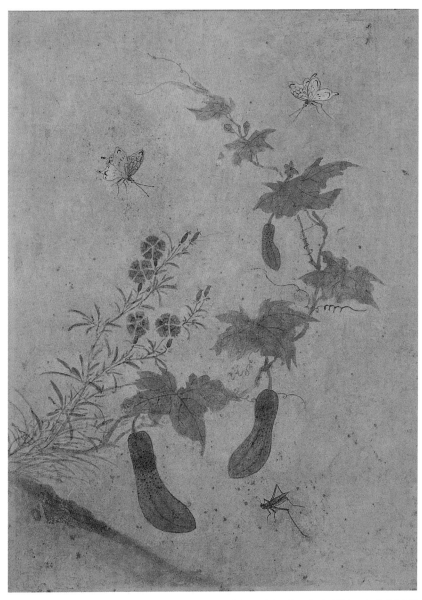

도 70. 〈초충도〉 16세기, 종이에 채색, 48.5×36.0cm, 강릉시립오죽헌박물관 소장. 이 작품은 5만 원 지폐에 실려 있는 이미지의 원본이다. 지금까지 전하는 신사임당의 그림 가운데 진작眞作으로 밝혀 진 것은 한 점도 없는데, 이 작품은 비교적 진작에 가까운 것으로 평가받는 것이다.

했다. 또 개구리 굼벵이가 아닌 호랑이나 용처럼 위엄 있는 생명을 더 좋아했다. 하지만 신사임당은 달랐다. 사소하고 하찮고 평범한 자연에서 아름다움을 찾아낸 것이다.

도 71. 〈초충도〉 17~18세기, 비단에 채색, 28×55cm, 일본 개인소장. 동아, 쑥부쟁이, 나팔꽃, 큰어귀, 민들레, 택사, 도마뱀, 사마귀 등 들길에서 흔히 볼 수 있는 야생화와 벌레들을 실루엣처럼 평면적으로 구성했고, 나비는 색띠로 장식했다.

자연의 오묘한 관계가 숨 쉰다

물론 신사임당이 초충도를 선택한 이유가 남녀의 일을 엄격히 구분하는 조선사회의 분위기 속에서 자연스럽게 갖게 된 여성적인 취향에 있을 가능성도 있다. 하지만 그의 아들인 율곡 이이李珥 1536~1584가 '풀과 나무와 새와 짐승들에도 각각 합당한 법칙이 있다'라는 격물치지론格物致知論을 펼친 것을 보면, 풀벌레에 대한 관심은 신사임당이 품고 있던 신념의 산물일 가능성이 크다.

신사임당은 초충도를 위해 시인의 예민한 감각은 물론이고 생물학자의 치밀한 관찰력까지 동원했다. 그는 그림 속에 자연의 오묘한 관계는 물론 작은 소리까지 나타내었다. 숙종 때 문인 신정하申靖夏 1680~1715는 사임당의 초충도 병풍을 본 뒤, 감탄하여 다음과 같은 시를 썼다. 첫째 폭에는 '오이넝쿨 언덕 타고 감기는데, 밑에서는 개구리가 더위잡고 올라가네.' 둘째 폭엔 '

참외들이 온 밭에 깔려 있고, 단내 맡은 굼벵이가 흙 속에서 나오누나', 셋째 폭엔 '수박 위에 찬비가 흩뿌리는데, 쓰르라미 스렁스렁 깃을 떨기 시작한다.'

미물 속에 자연의 평화가

신사임당은 서민의 그림인 민화에도 지대한 영향을 끼쳤다. 다양한 민화에서 시간을 초월하는 그의 영향력을 어렵지 않게 확인할 수 있다. 일본 개인이 소장한 〈초충도〉도 71는 동아, 쑥부쟁이, 나팔꽃, 큰어귀, 민들레, 택사, 도마뱀, 사마귀 등 들길에서 흔히 볼 수 있는 야생화와 벌레로 구성되어 있다. 그런데 특이하게도 이들 꽃과 벌레를 화면 전면에 배치하여 평면적인 느낌이 든다. 더욱이 색채도 녹색류로 통일되어 있어 실루엣같은 효과도 난다. 하지만 평면적으로 배치한 것은 아니다. 꽃과 벌레 뒤편으로 풀들이 그려져 있어 최소한의 깊이감을 내었다.

민화풍의 흥겨움이 가득한 초충도가 있다. 파리 기메동양박물관에 소장된 〈들국화〉도 72다. 바위 곁에 활짝 핀 들꽃과 벌레가 어우러진 자연의 세계가 펼쳐져 있다. 색색의 들국화가 피어 있고 그 사이에서 들국화 잎이 춤을 추듯 너울거린다. 그림 위쪽에선 나비 한 마리와 다른 벌레 두 마리가 꽃향기를 이기지 못하고 날아든다. 개구리는 용케 벌레를 잡는 데 성공한다. 이 그림에는 도무지 어두운 그림자가 없다. 오른쪽 아래에는 색동으로 채색한 바위들이 흥겨운 분위기를 고조시킨다. 색동의 효과는 멀리 고구려고분 사신도에까지 거슬러 올라가는 전통적인 채색 방식이다. 우주의 근본이 되는 다섯가지 오방색으로 삼라만상의 다채로움을 표현하는데 가장 효과적인 방법은 무지개처럼 색동으로 나타내는 것이다.

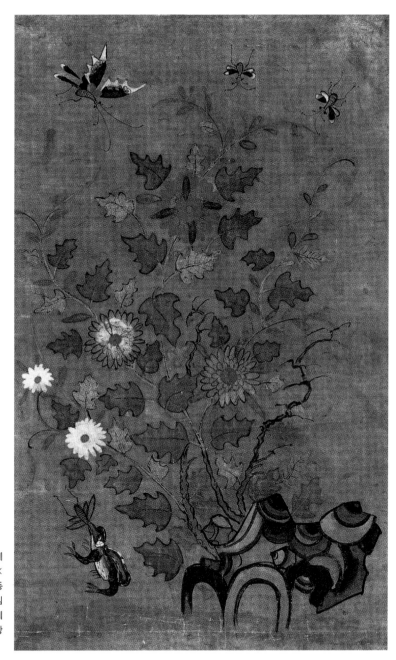

도 72. 〈들국화〉 19세
기, 종이에 채색, 52.0×
32.0cm, 파리 기메동
양박물관 소장. 신사임
당의 작품을 떠올리게
할만큼 그의 영향을 강
하게 받은 민화다.

이 그림을 그린 화가는 필시 낙천적인 가치관의 소유자였을 것이다. 그는 변변찮은 미물을 통해 자연의 평화로움을 아름답게 노래했다. 만물이 서로 어우러져 공존하고 있으니, 이것이야말로 진정 '자연의 찬가'가 아니고 무엇이겠는가.

색동의 화려함을 입히다

신사임당이 선구자 역할을 한 초충도의 세계는 자수에서도 꽃을 피웠다. 그의 그림들은 조선시대 내내 자수로 제작됐는데, 보물 제595호 〈자수초충도병풍〉과 중요민속문화재 제60호 〈초충수병〉 등이 대표적인 예다.

그가 태어난 강릉은 현재 자수의 문화로 유명하다. 평범한 생활용품에 지나지 않던 강릉자수는 최근 세계인의 감탄을 자아내는 보석이 됐다. 강릉에서 자수 같은 규방문화가 발달한 배경에는 신사임당 같은 사대부 여인의 전통이 있다. 또 현대에 들어 그 아름다움에 주목한 사람들의 역할도 컸다. 한국자수박물관의 허동화 관장은 강릉자수를 비롯해 우리나라의 자수와 보자기를 세계 여러 박물관에서 전시하며 그 아름다움을 널리 알렸다.

강릉자수의 대표작 가운데 하나가 〈자수화조문보자기〉도 73 ^{한국자수박물관 소}장다. 색동처럼 여러 색으로 표현한 이 보자기는 언뜻 보면 무엇을 그린 것인지 알아보기 힘들다. 하지만 가만히 들여다보면 새와 나비들이 꽃으로 날아드는 장면임을 알 수 있다. 작품은 자연의 모습에 다채로운 색깔의 띠를 입혀 화려하고 장식적인 이미지로 만든 색동 화조도다. 일반적으론 형태가 먼저 눈에 잡히고 이어서 색채가 보이는데, 이 작품에선 거꾸로 색채가 형태에 앞서 화면을

도 73. 〈**자수화조문보자기**〉 19세기, 비단에 자수, 36.5×39.0cm, 한국자수박물관 소장. 자수를 통해 조선 여인들의 **특출한 조형적 능력**을 엿볼 수 있다.

지배한다. 상식을 통쾌하게 뒤집은 상상력의 산물이다.

　최근 오랜 세월 동안 역사의 그늘에 파묻혀 있던 세계가 새롭게 조명을 받고 있다. 평범한 일상이 미술의 키워드로 떠오르고 페미니즘이 부각되며, 인종차별이 문제가 되고, 제3세계의 문화가 관심의 대상이 되는 따위의 변화가 그것이다. 이런 관점에서 볼 때, 신사임당 역시 소소한 자연에 깃든 가치와 아름다움을 회화를 통해 표현했다는 점에서 그 선구자적인 역할을 재평가해야 하지 않을까 싶다.

호
접
도

나비의 짝은
어디에 있는가?

"신은 그저 질문하는 자일뿐, 운명은 내가
던지는 질문이다. 답은 그대들이 찾아라."

2017년 최고의 인기를 구가했던 드라마 〈도깨비〉에서 유덕화[육성재 분]의
몸에 빙의를 한 신은 도깨비[공유 분]와 저승사자[이동욱 분]에게 이 말을 남기고
나비가 되어 유덕화의 몸을 빠져나갔다. 이 드라마에서 나비는 곧 신이었다. 원
래 나비는 현실과 꿈을 이어주는 매개체다. 『장자』에 나오는 '나비의 꿈胡蝶之夢'
이 바로 그것이다. 어느 날 장자는 제자를 불러 이런 말을 들려줬다.

"예전에 나는 꿈에 나비가 되었다. 틀림없이 나비였다. 스스로 기뻐 원하는 곳으로 날
아다녔지만, 자신임을 알지 못했다. 갑자기 깨어나니 놀랍게도 나였다. 내가 꿈에 나
비가 된 것인지, 나비가 꿈에 내가 된 것인지 알 수 없었다. 나와 나비 사이에는 반
드시 구별이 있다. 이것을 '물화物化'라고 한다."(昔者莊周爲胡蝶
然胡蝶也 自喩適志與 不知周也 俄然覺 則然周也 不知 周之夢爲
胡蝶與 胡蝶之夢爲周與 周與胡蝶 則必有分矣 此之謂物化.)

꽃과 새가 자아내는 아름다운 하모니 나비의 짝은 어디에 있는가? • 호접도

유명한 장자의 내가 나비인지 나비가 나인지? 현실이 꿈인지 꿈이 현실인지? 구분이 애매모호한, 그래서 하나로 연결된 세계가 장자가 말하는 물화의 세계다. 실제 우리가 살아가는 데 있어서 엄연한 현실만으로 지탱하기는 어렵다. 현실과 더불어 꿈이 있어야 삶이 풍요롭고 윤택해지는 것이다. 나비는 꿈과 현실을 연계시키는 매개체인 것이다.

나비에 담긴 애틋한 사랑 이야기

나비그림에서 나비의 꿈보다 더 많이 거론되는 내용이 남녀의 사랑이야기다. 꽃이 고운 여인이라면, 나비는 그 여인의 유혹에 이끌리어 춤을 추는 남정네다. 당나라 태종이 선덕여왕에게 모란씨 3되와 모란그림 3개를 선물로 보냈다. 선덕여왕은 그 선물이 짝이 없는 자신을 조롱한 것이라고 보았다. 왜냐하면 그림 속에 모란꽃은 화려한데 나비가 없기 때문이다. 꽃 중의 왕인 모란은 여왕을 가리키고, 나비는 남자를 의미한다. 조선 중기의 학자인 장유張維 1587~1638의 시인 '꽃가지를 꺾어 와 나비를 유인한 동양의 시에 희화적으로 화답하다戱和東陽折花引蝶之作'에서 나비는 남정네, 꽃은 그를 유혹하는 농염한 여인으로 비유했다.

풍류 넘치는 우리 공자 꽃가지를 사랑하여	風流公子愛花枝
농염한 향화香花 손에 드니 나비가 절로 따르도다	手把穠香蝶自隨
우스워라 유마 거사維摩居士 방장실方丈室에는	堪笑維摩方丈裏
만다라도 붙지 않았는데 머리 온통 희끗희끗	曼陀不着鬢如絲

– 『계곡집谿谷集』 제33권 칠언 절구

고려말 이제현李齊賢, 정자후鄭子厚 등과 함께 당대 사대부의 리더였던 민사

평閔思平이 지은 〈소악부〉에서는 꽃과 나비와 더불어 거미를 등장시켰다.

연인을 보려는 생각이 있다면	情人相見意如存
황룡사 문 앞으로 와야 한다네	須到黃龍佛寺門
빙설 같은 얼굴은 비록 보지 못하더라도	氷雪容顏雖未覿
그래도 목소리는 어렴풋이 들을 수 있을 테니	聲音仿佛尙能聞
두 번 세 번 정중하게 거미에게 부탁하노니	再三珍重請蜘蛛
앞길을 가로질러 거미줄을 둘러 쳐 주오	須越前街結網圍
꽃 위의 나비가 자만하여 날 버리고 날아가거든	得意背飛花上蝶
거미줄에 붙여 놓고 제 잘못을 뉘우치게	願令粘住省愆違

이 인용문은 소악부 6장 중 두 장에 해당한다. 생뚱맞게 황룡사에서 연인의 목소리를 들을 수 있다는 말이 이해가 되지 않을 것이다. 이 소악부는 사랑이야기로 시작되어 사랑이야기로 끝난다. 여기서 흥미로운 점은 거미의 등장이다. 이 작품의 끝장에서는 나비를 바람둥이로 묘사했다. 꽃의 여인은 나비가 자신을 버리고 날아가 버릴까 염려하여 거미에게 가로질러 줄을 쳐서 나비를 가지 못하게 막아줄 뿐만 아니라 나비의 잘못을 뉘우치게 하는 역할까지 담당한다.

유난히 자신의 시에 나비의 비유를 즐겼던 연산군은 나비와 꽃으로 에둘러 비유를 하지 말고 남녀의 말로 직설적으로 표현하라고 지시했다. 속이 시원한 말이지만, 꿈을 깨는 이야기다.

"전교하기를, '전자에 뽑은 제술인製述人에게 제목을 주어 율시律詩를 짓게 한 것이 모두 내 뜻에 맞지 않는다. 나비라 한 것은 어찌 참말로 나비를 말한 것이며 꽃이라 한 것도 어찌 참으로 꽃을 말한 것이겠느냐. 당연히 남녀의 말로 바꾸어 비유해야 한다. 다시 지어 바치게 하라.' 했다." 『연산군일기』 1505년 10월 22일 계유

민요에도 나비는 한량이자 나그네에 비유한다. 청산을 다니다가 길이 저물면 어느 여인의 품속에서 자고 가자고 한다. 혹여라도 여인이 푸대접하거든 옆에서라도 자고 가자고 한다. 한량의 풍류를 읊은 노래다.

> "나비야 청산을 가자/ 호랑나비야 너도 가자/ 가다가 길 저물거든 꽃잎 속에서 자고 가자/ 꽃잎이 푸대접하거든 잎에서라도 자고 가자."

그래서 속담에 '꽃 본 나비 담 넘어가랴'라는 말이 있다. 그리운 여인을 본 남자가 그대로 지나쳐 버릴 수 없다는 의미다. 남녀의 정이 더 깊어지면, 죽음을 무릅쓰고 불 속에 뛰어든다. 그래서 나온 속담이 '꽃 본 나비 불을 헤아리랴'다.

10리나 쫓아가 세밀하게 그린
남계우의 나비

중국의 그림에서 나비는 행복과 장수와 다남과 같은 온갖 복을 가져다주는 상징이다. 호접의 호蝴는 중국 발음으로 '후hu'로, '복福 fu'이나 '부富 fu'와 발음이 비슷하여 서로 의미를 바꿔 쓴다. 나비가 행복이나 부유함이 되고, 행복이나 부유함이 나비가 된다. 접蝶은 중국 발음으로 '디die'로, 80세의 노인을 의미하는 '질耋 die'와 상통하여 장수를 상징한다. 또한 나비는 무엇과 짝을 이루냐에 따라 그 상징이 바뀌기도 한다. 예를 들어 심사임당의 초충도처럼 나비가 참외나 수박과 함께 등장하면, '과질면면瓜瓞綿綿'이란 뜻이 되어 자손이 번성함을 의미한다. 고양이가 나비를 희롱한다면, 고양이 묘자가 70세 노인을 나타내는 모耄와 중국 발음이 마오mao로 같아서 고양이가 70세 노인을 가리킨다. 따라서 고양이와 나비는 70 내지

80세의 노인을 상징하는 것으로 장수를 의미한다.

조선시대 나비그림 하면, 남나비란 별명이 붙은 남계우南啓宇 1811~1890가 유명하다. 나비학자 석주명은 일찍이 남계우의 나비그림을 연구하여 어린 시절부터 나비를 치밀하게 관찰한 남계우의 사실적인 작화태도를 다음과 같이 전했다.

"그가 16세 때, 서울 남송현(경성현 조흥은행 리裏 당시 당가지골이라 불리었다) 자택에서 비거飛去하는 나비를 따라 동소문까지(약 10리) 가서 잡아왔다는 에피소드가 있다. 양반의 자식으로 의장을 정비치 않고 거기까지 달려갔었다니 그가 얼마

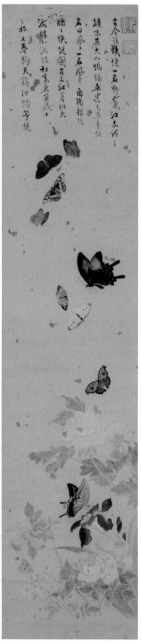

도 74. 〈꽃과 나비花蝶圖〉 19세기, 남계우, 종이에 채색, 각 127.9×28.8cm, 국립중앙박물관 소장. 공공누리. 사실적인 묘사에 풍요로운 색채의 향연이 펼쳐진 화조화다.

나 나비를 애호했다는 것을 알 수 있다." 석주명, 「一濠の胡蝶に就で」, 『朝鮮』284, (1939)

나비를 10리나 쫓아가 잡아서 치밀하고 관찰하며 그리는 남계우의 실증적인 태도는 그림 속에 그대로 사실적인 화풍으로 나타났다. 그의 나비그림은 석주명이 그의 그림을 보고 38종의 나비 종류뿐만 아니라 자웅, 발생계절까지 밝혔을 만큼 정밀하게 묘사되었다. 아울러 남계우는 평면적인 공간에 자유롭게 날아다니는 나비의 다양한 자세와 양태를 깊이 있고 드라마틱하게 표현했다.

〈꽃과 나비〉도 74는 사실적이며 다양하고 풍요로운 색채의 향연이 펼쳐진 화조화다. 변상벽, 김홍도의 작품처럼, 서양화처럼 사실적이고 입체적으로 표현하여, 단순한 모습이 아니라 극적으로 흥미롭게 구성한 조선후기 영모화 전통의 맥을 잇고 있다.

꽃에 나비가 날아드니, 향기가 물씬 풍겨나니

민화 나비그림은 남계우의 나비그림처럼 복잡하지 않고 단순하게 구성했다. 더욱이 남계우처럼 뛰어난 테크니션은 물론 극적이고 절묘한 자세의 나비표현도 없다. 정면과 측면의 두 자세 정도로 간단하게 그리는 정도다. 그렇다고 하여 애틋한 사랑이야기가 희석된 것은 아니다. 오히려 더 애절하고 강하게 전해진다. 나비그림은 나비 자체의 화려한 무늬덕분에 장식적인 그림으로 사랑을 받고 있다. 더욱이 대부분 나비그림에는 러브스토리가 펼쳐져 있어서 보는 이를 더욱 즐겁게 한다. 단순하지만 현대적인 미감이 돋보이는 나비그림이 있다.

도 75. 〈꽃과 나비花蝶圖〉 20세기 전반, 종이에 채색, 각 73.0×30.0cm, 파리 기메동양박물관 소장. 호젓하다. 그
래서 더욱 애틋해 보이는 나비그림이다.

도 76. 〈**화조도**〉 19세기, 종이에 채색, 54.0×33.0cm, 개인소장. 나비와 모란꽃을 같은 모양으로 그려서 나비와 모란을 한 쌍으로 설정한 아이디어가 돋보인다. (이미지 제공: 현대화랑)

파리 기메동양박물관에 소장되어 있는 〈꽃과 나비花蝶圖〉도 75다. 이 병풍에는 꽃과 나비와 괴석이 단순하게 표현되어 있다. 꽃과 나비 그림이라면 흐드러지게 핀 꽃과 그 유혹에 못 이겨 달려드는 많은 나비가 그려지게 마련인데, 이 병풍에는 두세 마리의 나비와 몇 송이의 꽃, 그리고 두 개의 괴석만이 등장한다. 갯수만 적은 것이 아니라 각기 종류도 하나다. 이를테면, 긴꼬리제비나비와 패랭이꽃과 괴석, 호랑나비와 모란과 괴석, 배추흰나비와 작약과 괴석, 부처나비와 매화와 괴석 등으로 한 화면에 한 종류의 나비, 한 종류의 꽃, 한 종류의 괴석으로 제한되었다. 더욱이 나비를 비롯한 생물을 화면에 비해 작은 크기로 한정하고 배경을 넉넉하게 배정하여 시원스런 공간감마저 느끼게 한다. 어떻게 보면 심심하게 느껴질 정도로 호젓하다. 그 덕분에 꽃과 나비가 분분한 그림과 달리 애틋함이 돋보인다. 아마 작가는 이 그림 속에서 남녀의 사랑이야기를 나비에 빌어 즐겁게 하고 싶었던 것 같다.

이들 그림보다 더욱 간단한 나비의 사랑이야기가 펼쳐진 그림도 있다. 〈화조도〉도 76 개인소장에 등장하는 소재는 긴꼬리제비나비 한 마리, 모란 한 송이, 토끼 한 쌍, 그리고 괴석 하나로 압축된다. 나비가 채색이 강하여 화면의 주인공으로 부각되었는데, 왜 나비가 한 쌍이 아니고 한 마리인가 하는 의문이 들 것이다. 민화에서는 생물이 쌍으로 등장하지 외롭게 홀로 나타나는 경우는 드물기 때문이다. 하지만 나비는 외로운 솔로가 아니다. 그 아래 모란을 보면 놀랍게도 모란이 나비모양으로 되어 있다. 정말 재치 넘치는 발상이다. 그래서 나비와 모란의 한 쌍, 토끼 한 쌍으로 짝짓기가 맞는 것이다. 화려한 채색의 여의문형 구름무늬로 장식된 액자 모양의 테두리는 이런 사랑이야기를 더욱 두드러지게 장식한다. 민화 나비그림의 사랑이야기는 간결하지만 더욱 애틋하게 전개되고 있는 것이다.

삶과 꿈을
넘나드는 이야기

삼국지연의도

천하 영웅들을
우스꽝스럽게 '강등'시킨 해학

관우신앙은 우리에게 낯설다. 하지만 세계에서 가장 많은 신도를 갖고 있는 종교가 관우신앙이라면 대부분 놀랄 것이다. 워낙 많은 인구를 가진 중국인과 화교들이 열렬하게 신봉하기 때문이다. 우리나라에 관우신앙은 임진왜란 때 중국에서 전해졌다. 명나라 장수들이 일본을 물리치는 원조의 조건으로 관우의 신전인 관성묘關聖廟 관왕묘라고도 함를 전국에 설치해 달라고 요구했고, 조선 조정은 이를 받아들였다. 관성묘에는 관우를 비롯해 그의 심복인 주창周倉과 아들인 관평關平 등의 신상이 모셔졌다. 나관중의 소설 『삼국지연의三國

志演義』의 내용을 그림으로 표현한 '삼국지연의도'도 여기에 봉안됐다. 관성묘에 있는 삼국지연의도는 단순히 이야기 그림이 아니라 관우신앙을 가진 사람들의 '예배화'였던 것이다.

〈삼국지연의〉는 조선시대 최고의 베스트셀러였다. 임진왜란 직후 관우신앙과 함께 전래된 이 소설에 대해 초기에는 허망하고 터무니없는 내용이 많은 책이란 부정적 반응이 많았다고 한다. 그러나 18세기에 이르러서는 집집마다 이 책이 있었고, 그 내용이 과거시험 문제로 출제될 정도로 인기를 끌었다. 중국보다 우리나라에서 〈삼국지연의〉가 더 유행한다는 주장이 제기될 정도였다. 오늘날에도 〈삼국지연의〉는 소설뿐만 아니라 만화, 영화, 게임 등 새로운 모습으로 변신하면서 그 열풍을 이어가고 있다.

구국을 염원한 채용신의
삼국지연의도

초상화로 유명한 채용신蔡龍臣 1850~1941은 일제강점기 초기였던 1912년 관성묘에 봉안할 삼국지연의도를 제작했다. 당시 사람들은 임진왜란 때 관우의 신통력으로 왜군을 물리친 것처럼, 삼국지연의도를 통해 일제에 의해 쓰러진 조선을 다시 일으켜 세우기를 바랐던 듯하다.

강원도 영월군 조선민화박물관은 채용신의 삼국지연의도 8폭을 소장하고 있다. 그 가운데 〈도원결의桃園結義〉유비, 관우, 장비가 복사꽃이 만발한 동산에서 형제의 의를 맺고 한나라 왕실을 함께 구하기로 맹세한 일나 〈삼고초려三顧草廬〉유비가 천하를 평정하기 위해 제갈량의 초가집을 세 번이나 방문한 일는 지금도 인구에 회자되는 유명한 장면들이다. 이들을 제외한 나머지 6폭에는 흡사 '기적'으로 보이는 이야기가 담겨 있

도 77. **〈삼국지연의도〉** 중 **〈자룡단기구주〉** 1912년, 비단에 채색, 169×183cm,
조선민화박물관 소장. 홀로 말을 타고 주인의 아들을 구하는 조자룡의 용맹한
모습과 말에서 추풍낙엽처럼 떨어진, 목이 베인 적장의 모습이 극적인 대비를
이루고 있다. 우리 역사 속에 뚜렷한 자취를 남겼지만, 그 실체를 아는 이가 별로
없는 종교가 있다. 바로 관우신앙, 즉 촉蜀나라 명장 관우關羽를 신으로 섬기는
민간신앙이다. 중국인과 화교들이 신봉하는 덕분에 세계에서 신도가 가장 많은
종교 중 하나지만, 우리에겐 낯설다.

다. 〈자룡단기구주子龍單騎救主〉도 77는 조자룡이 말 한 필에 의지해 유비의 아들인 아두阿斗를 적진에서 구하는 무용담을 그렸다. 놀랍게도 어린 아기를 품에 안은 조자룡은 겹겹이 둘러싼 조조군의 포위망을 혼자 힘으로 뚫어내고 있다. 그의 용맹성이 태양처럼 빛나는 장면이다. 조선 재건의 기적을 바라는 간절한 염원만큼 표현 방식도 매우 강렬하면서 극적이다.

채용신은 위정척사나 항일 지사의 초상화를 그린 화가로 유명하다. 단순한 인물 묘사에 그치지 않고 그들의 민족사상에도 심취해 있었을 가능성이 높다. 그러하기에 채용신이 삼국지연의도를 그리게 된 배경에는 민족의식이 상당 부분 작용했을 것으로 보인다.

우리들의 일그러진 영웅

인터넷에서 한국에서 30여 년간 특파원 생활을 했던 영국인 기자 마이클 브린은 「한국인을 말하다」라는 글에서 다음과 같이 이야기하고 있다. "세계에서 가장 기가 센 민족. 한국인은 강한 사람에게 꼭 '놈'자를 붙인다. 양놈, 왜놈, 떼놈 등 무의식적으로 '놈'자를 붙여 깔본다. 약소국에겐 관대하여 아프리카 사람, 인도네시아 사람, 베트남 사람 등 '사람'이란 말을 붙인다." 매우 공감되는 말이다.

권위나 권력에 대해 유난히 예민한 거부반응을 보인 예는 민화에서도 확인된다. 민화에서는 권위나 권력을 끌어내리고 인정하지 않았다. 백수의 왕인 호랑이를 '바보호랑이'로 끌어내리고, 중국에서는 신처럼 받드는 삼국지의 영웅들을 망가뜨린 모습으로 표현했다. 다른 나라에서는 찾아볼 수 없는 대단한 배짱이다. 민화가들은 불룩 솟은 것은 깎아 내리고 움푹 파인 것은 메워 나

갔다. 그들이 소망한 것은 평등한 세상이었고, 지금도 그 소망은 변함이 없다.

〈삼국지연의〉에 배경을 둔 민화는 관성묘에 봉안된 그림과는 그 성격이 다르다. 신전에 모신 예배화도 아니거니와 구국의 염원과도 거리가 멀다. 그저 흥미진진한 이야기 그림일 뿐이다. 이 때문에 등장인물들도 엄숙하지 않다.

〈삼고초려〉도 78를 보면, 세번째 제갈량을 찾아간 유비를 맞이하는 이는 마당을 쓸고 있는 동자로, 정작 제갈량은 방에서 낮잠을 자고 있었다. 이러한 제갈량의 태도에 격분한 장비를 진정시키고 있는 관우의 모습이 그림 아래에 보인다. 신분이 높은 유비가 초야에 묻혀 지내는 제갈량을 끌어내다가 인재로 쓰고자 하는 겸손한 태도와 간곡한 성의가 돋보이는 대목이다. 그런데 이 그림에 등장하는 삼국지의 영웅들은 매우 우스꽝스럽게 표현되었다. 중국이나 일본에서는 볼 수 없는 한국적인 특색이다. 특히 중국에서는 관우를 신으로 모시고 있어 해학적으로 표현한다는 것은 쉬운 일이 아니다. 이는 탈권위적인 성향이 강한 우리 민화에서나 가능한 일이다. 그리고 커다란 버드나무가 화면을 감싸고 있다. 버드나무는 '역사적 만남'을 강조하는 것으로, 예로부터 만남 혹은 이별의 상징이다.

장비張飛가 장판교長坂橋 위에서 고리눈을 동그랗게 뜨고 손에 장팔사모를 움켜쥔 채 위세를 부리고 있는 그림도 79이 있다. 의심이 많은 조조曹操는 말을 타고 급히 달려왔으나 다리 부근에 있는 무기와 깃발 등을 보고 감히 공격하지 못하고 있다. 이를 눈치 챈 장비가 우레와 같은 소리를 버럭 지르자 조조 곁의 하후걸夏侯傑은 간담이 서늘해져 말 아래로 고꾸라지고 만다.

여기에 등장하는 인물들은 누구든 간에 한결같이 우스꽝스럽게 표현됐다. 이는 지나치게 이상화한 영웅보다 자신들처럼 평범하고 친근한 캐릭터를 원하는 서민의 세계관이 반영됐기 때문이다. 민화 작가들이 추구한 삼국지의 세계

도 78. 〈삼고초려〉 19세기말 20세기초, 종이에 채색, 54.0×38.0cm, 개인소장. 동아시아 국가 가운데 삼국지의 영웅들을 이처럼 우스꽝스럽게 표현하는 나라는 한국밖에 없다.

도 79. 〈고사인물도〉 19세기말 20세기초, 종이에 옅은 채색, 33.0×76.0cm, 개인소장. 장판교 위 장비나 그 아래의 조조와 하후걸 모두 세련미가 전혀 없는 투박한 선을 활용해 해학적으로 표현했다.

는 나관중의 삼국지연의와 전혀 다른 면모를 보여준다. 민화에서는 하늘을 찌르는 영웅호걸들의 기상이란 온데간데없다. 그들은 우리처럼, 아니 우리보다 못한 존재로 격하된다. 민화 작가들은 나관중이 묘사한 영웅들을 그대로 받아들인 것이 아니라 '우리들의 일그러진 영웅'으로 각색했다. 용을 뱀으로, 봉황을 닭으로, 또 호랑이를 고양이로 표현하듯이 중원을 호령하던 삼국지의 영웅들을 우리처럼 평범한 존재로 내려앉혔다. 그것도 웃음을 통해서 아주 간단하게 말이다. 적어도 민화의 세계는 불필요한 권위의식을 용납하지 않고 평등을 추구한다. 그것이 민화가 우리에게 전하는 소리 없는 메시지다.

현실과 판타지의
이중주

조선시대에는 '전기수傳奇叟' 또는 '강독
사講讀師'란 직업적인 이야기꾼이 있다. 책 읽어주는 남자다.
사람이 많이 모이는 곳에 자리를 잡고 소설을 낭독하
고 돈을 받았고, 마을을 돌아다니며 소설책을 재미있
게 읽어주기도 했다. 이업복李業福이란 사람은 맵시 있
게 읽을 뿐만 아니라 소설 내용에 따라 여러 등장
인물의 모습을 연출하여, 부잣집에 불려 다니며 소
설책을 읽어주는 것을 업으로 살아갈 정도로
인기가 높았다. 반면 어떤 남자가 종로
의 담배 가게 앞에서 강독사가 패
사稗史를 읽는 것을 듣고 있다가, 영
웅이 가장 실의失意한 대목에 이르자
갑자기 눈을 부릅뜨고 입에 거품을 내뿜

도 80. **〈담배 썰기〉** 김홍도, 18세기 후반, 종이에 채색, 22.7×27.0cm, 국립중앙박물관 소장. 소설을 읽어 주는 강독사의 극적인 말솜씨는 담배를 써는 일의 고단함을 잊게 한다.

으면서 담배 써는 칼을 뽑아 강독사를 찔러 그가 선 채로 죽었다는 슬픈 이야기도 전한다. 조선시대 강독사의 모습은 김홍도金弘道 1745~1806?의 풍속화인 〈담배 썰기〉도 80 국립중앙박물관 소장에서 볼 수 있다. 담뱃잎을 다듬고 있는 사람, 작두로 담뱃잎을 썰고 있는 사람, 그리고 궤에 기대어 있는 사람은 부채를 부치며 책을 읽어주는 강독사의 이야기에 귀를 기울이고 있다.

　민화로 그려진 소설을 보면, 당시 유행한 소설이 무엇인지 가늠할 수 있다. 소설 중 가장 많이 그려진 민화는 〈삼국지연의도〉이고, 그 다음은 〈구운몽도〉이다. 〈춘향전도〉도 보인다. 그림으로 그려진 소설이 조선시대에 인기 있는 베

스트셀러인 것이다. 〈삼국지연의〉는 중국 소설인 반면, 〈구운몽〉과 〈춘향전〉은 우리 소설이다. 이 가운데 구운몽은 당시 사람들이 좋아하는 장점을 고루 갖추고 있다. 인기 있는 애정소설이면서 군담소설이고, 판타지적인 요소까지 있다.

벼슬과 애정의 이상

김만중金萬重 1637~1692이 『구운몽』을 지은 것은 귀양살이 할 때다. 1688년 평안북도 선천宣川으로 귀양갔을 때 이 소설을 구상했고, 이듬해 경상남도 남해南海 노도櫓島로 귀양갔을 때 원고를 다듬었다. 육체적으로 속박됐던 유배기간 동안, 인간의 욕망을 화려하게 펼치는 꿈을 이야기하고 있다. 이성에 대한 그리움과 권력에 대한 아쉬움을 상상의 나래 속에서 풀었다. 여기서 꿈은 현실의 저편에 위치한 극단이고, 현실 또한 꿈의 저편에 있는 것이다. 극과 극은 통하기 때문이다. 꿈같은 현실이요 현실같은 꿈인 것이다.

첫 대목 성진性真 스님과 선녀 8인이 돌다리에서 만난 장면부터가 예사롭지 않다.도 81 불교의 스님과 도교의 선녀의 만남이 현실적으로 가능한 일이 아닌데다 선녀가 돌다리를 건너는 통행세를 받는 것도 예사롭지 않다. 왜 스님이 선녀를 만났을까? 이 대목부터 독자들은 색다른 흥미를 느꼈을 것이다. 결국 이 일로 말미암아 이들 모두 인간계로 쫓겨나는데, 성진 스님은 양소유楊少游라는 유생으로 환생하여 점차 출세의 길을 오르고 선녀들은 미인으로 변신해 차례로 양소유의 처첩이 된다. 종교의 성스러운 세계에서 공명과 애정이 교차하는 세속의 세계로 바뀐 것이다. 성과 속의 세계를 자유롭게 넘나드는 이야기다. 성진스님이 양소유로 변하여 여덟 사람의 여인을 만나는 이야기는 시

도 81. 〈**구운몽도**〉 중 〈**성진과 팔선녀, 돌다리에서 만나다**〉 19세기 말, 종이에 채색, 73.0×35.8cm, 온양민속박물관 소장. 성진 스님의 공손한 모습과 이에 반응하는 팔선여의 다양한 표정들이 설산 같은 모습의 산속 배경에서 두드러져 보인다.

와 음악이 펼쳐진 낭만적인 배경 속에서 감칠맛 나게 서술됐다. 양소유가 염원하는 꿈속세계는 세속적인 유토피아다. 인간의 욕망이 진솔하게 표출되고, 통속적 욕망이 거리낌 없이 이루어진 그러한 세계다.

민화풍 〈구운몽도〉**도 82**는 궁중화풍 〈구운몽도〉와 달리 완전 한국 배경의 이야기로 번안된다. 팔선녀의 옷부터 달라진다. 중국 패션이 아니라 큰 비녀를 찌른 가체에 타이트한 저고리, 풍성한 치마로 영락없는 조선 후기의 패션이다. 수평의 돌다리도 수직으로 바뀐다. 두 선녀가 통행료를 요구하러 맨 위의 성진 스님에게 다가서고, 다른 선녀들은 길을 막아서고 앉아 있다. 같은 이야기이지만, 한국적이고 극적으로 재해석한 것이다.

〈구운몽도〉의 클라이맥스는 양소유가 4년 만에 공주의 남편

인 부마의 지위에 올라 월왕越王과 함께 낙유원樂游原에서 풍류를 즐기는 장면이다.도 83 이곳에는 그동안 양소유와 인연을 맺었던 여인들이 모두 참가하게 된다. 그 가운데 적경홍狄驚鴻이 나는 듯이 준마를 타고 활시위를 당겨 수풀 속에 날아오르는 꿩을 잡고, 심요연沈梟煙이 눈송이가 복사꽃 떨기 위에 뿌려지는 듯 몸을 날려 칼춤을 추고, 백능파白凌波가 물이 산골짜기에 떨어지며 기러기가 추운 하늘가에서 우는 듯 비파를 연주하고 있다.

꿈인가 생시인가

어느 날 육관대사가 찾아와 석장을 들어 돌난간을 두어 번 두드리자 꿈에서 깨어나 현실로 돌아오게 된다. 지금까지 누렸던 부귀영화와 남녀의 사귐이 허무한 일임을 깨닫게 한 것이다. 장자가 나비가 된 꿈을 꾸었다가 다시 나비가 장자로 변하듯이 성진 스님은 양소유가 됐다가 다시 성진 스님으로 돌아온 것이다. 결국 성진 스님과 8선녀는 극락세계로 올라가는 해피엔딩으로 끝난다.

구운몽의 주인공 양소유는 부마되는 출세로 어머니를 봉양하고 여덟 사람의 절세미인들과 혼인하는 부귀공명의 인물이다. 김만중이 양소유란 캐릭터를 만들 때 중국 당나라의 곽분양郭汾陽을 모델로 삼은 것으로 보인다. 소설 중에 두 번이나 곽분양에 대해 언급하고 있기 때문이다. 곽분양은 원 이름이 자의子儀인데, 양소유가 토번을 평정하듯이 안록산安祿山의 난을 다스려서 그 공

◀ 도 82. 〈**구운몽도**〉 19세기, 종이에 채색, 69.0×41.5cm, 김세종 소장. 수평 방향의 돌다리에서 만나는 것으로 표현하는 것이 관례인데, 이 그림에서는 수직방향의 돌계단 형식으로 재해석하여 극적인 흥미를 높였다.

도 83. 〈**구운몽도**〉 중 〈**낙유원에서 기예를 겨루다**〉 19세기 말, 종이에 채색, 73.0×35.8cm, 온양민속박물관 소장. 왼쪽의 양소유와 오른쪽의 월왕이 보는 앞에서 백능파가 비파를 연주하고, 심요연이 칼춤을 추며, 적경홍이 준마 위에서 활로 꿩을 겨누고 있다.

으로 분양왕汾陽王에 봉해져서 '곽분양'이라고도 불린 것이다. 그는 관료로서 성공적인 삶을 살았을 뿐만 아니라 장수를 누렸으며, 자손들도 번창했다. 그가 궁궐처럼 화려한 저택에서 자손들과 연희를 즐기는 장면을 그린 그림을 '곽분양행락도郭汾陽行樂圖'라 한다. 이 그림은 궁중회화와 민화로 제작됐다. 김만중은 곽분양처럼 출세와 애정의 두 행복을 거머쥔 양소유란 새 인물을 그의 소설을 통해 내세운 것이다.

현대는 스토리텔링 시대다. 단순히 정보팩트만 충실히 전달해서는 일반인의 관심을 사로잡지 못한다. 정보야 전공자가 아니더라도 인터넷을 치면 누구든지 확인할 수 있다. 문제는 이러한 정보들을 얼마나 흥미롭게 전달하느냐가 관건이다. 민화에서도 소설이나 옛날 고사를 담은 그림들은 스토리가 풍부한 소재다. 민화작가는 이러한 소재를 사실 그대로 표현하기 보다는 서민의 취향에 맞게 감칠맛 나게 표현하는 데 주력했다. 표현매체만 다를 뿐, 민화작가는 이업복처럼 사람들을 감동시키는 전기수이자 강독사다. 오늘날 드라마를 통해 세계에 한류 열풍을 일으키고 영화에서도 할리우드를 긴장시키는 우리의 역량은 갑자기 분출됐기보다는 민화나 고소설과 같은 이야기 전통 속에서 이루어진 성과라고 봐야 할 것이다. 🎴

호
렵
도

청나라 황제의 가을사냥,
드라마틱한 판타지로 풀어내다

청에 대한 증오와 열망이 엇갈린
호렵도

호렵도胡獵圖는 참으로 묘한 용어다. 조
선후기라는 독특한 역사적 상황 속에서 탄생한 역사적
개념이다. 말 그대로 풀면, 오랑캐의 수렵장면을 그린 그
림이 된다. 그런데 그 내용을 좀더 자세히 살펴보면, 청나
라 황제가 목란위장木蘭圍場에서 사냥하는 장면을 가리킨
다. 청나라 황제들은 가을에 목란위
장에서 청나라 군대의 정예군
인 팔기군八旗軍 3천여명
을 비롯하여 만명의 군
사들을 동원하여 사냥

을 즐겼다. 그래서 '목란추선木蘭秋獮', 즉 목란의 가을사냥이라고 부른다. 목란 위장은 그 면적이 우리나라 경기도보다 약간 클 정도니, 세계에서 가장 큰 사 냥터임에 틀림없다. 이곳은 고원의 초원이고 란하灤河가 휘감고 있으며 산림의 풍광이 아름답다. 여기에 황제들이 72곳의 사냥터를 만들었다. 강희제康熙帝부 터 가경제嘉慶帝까지 105차례 가을사냥이 진행되었다. 가을사냥은 청나라 황 제들의 가장 큰 군사훈련이자 축제였다. 목란위장에 가장 높은 산 위에는 청 나라 황제가 사냥터 전체를 내려다볼 수 있게 자리를 마련해놓았다. 지금 그 자리에는 최근에 지은 정자가 있다. 목란위장의 초원은 평평한 곳도 있지만, 언 덕들이 파도치듯 굴곡이 심한 구릉지도 있다.도 84 단순한 평지라면 사냥이 덜 흥미로웠겠지만, 굴곡이 심한 구릉지에서는 사슴을 비롯한 짐승들이 숨었다 나타났다하는 드라마틱한 사냥놀이가 가능하다.

청나라 황제들이 목란위장에서 대대적인 수렵행사를 벌인 까닭은 무엇일 까? 첫 번째는 팔기군을 비롯한 청나라 군사들을 훈련하는 것이다. 수렵을 통

도 84. 목란위장에서 가장 높은 산 정상에는 황제가 사냥터를 한눈에 내려다 볼 수 있는 자리가 설치되어 있다. 그곳에서 바라본 사냥터의 광경이다. 사진: 하지윤

해 군사를 훈련하는 방식은 몽골족의 풍속이다. 그보다 더 중요한 이유가 있다. 그것은 청나라 황제들이 가장 두려워하는 몽골족을 회유하기 위한 방편이다. 그래서 가을사냥에 몽골족을 비롯한 북방민족을 참여시킨 것이다.

왜 조선시대에는 황제가 가을사냥하는 대대적인 그림에 업신여기는 뉘앙스를 지닌 '되놈' 혹은 '오랑캐'란 뜻의 호�자를 붙인 것일까? 이 말에는 청에 대한 조선인의 증오와 열망의 이중적인 감정이 엇갈려 있다. 정묘호란과 병자호란을 겪은 뒤, 조선에서는 청을 배척하자는 배청排淸의 여론이 들끓었다. 청에 볼모로 잡혀갔다 풀려나온 효종재위 1649~1659은 병자호란의 치욕을 씻기 위해 청을 정벌하려는 계획까지 세웠다. 하지만 현실성이 부족한 북벌정책과 의식 때문에 되레 중국 문물이 들어오는 통로가 막히고 정치적, 문화적 쇄국주의로 빠지는 부작용을 겪었다.

130여 년 뒤, 정조 때 불통의 국제관계를 타개하려는 움직임이 일어났다. 홍대용, 박제가, 박지원 유득공 등 한양의 젊고 진보적인 지식인들이 청의 존재를 인정하고 청을 배우자는 운동을 펼친 것이다. 강희제, 옹정제雍正帝, 건륭제乾隆帝에 의해 청나라가 세계에서 초강대국으로 부상하고 문화가 융성하게 발전했기에, 더 이상 청의 문물을 오랑캐라고 무시하거나 외면하지 말고 적극적으로 받아들이자는 주장이다. 우리는 이들을 '북학파北學派'라고 부른다. 또한 이들이 백탑인 원각사탑 주변에 살고 있어서 '백탑파白塔派'라고도 한다. 정조는 이들 북학파의 의견을 적극 수용하여 개방정책을 펼쳤고, 청이나 유럽의 문물이 물밀 듯이 들어왔다.

이런 맥락 속에서 등장한 그림이 책거리요, 호렵도다. 문의 측면에서 청의 문물을 배우려는 의식이 표현된 것이 책거리라면, 무의 측면에서 청나라 황제의 수렵장면을 이해하려는 그림이 호렵도다. 청을 미워하면서 청을 배울 수밖

에 없는, 양면적인 의식이 호렵도란 그림을 탄생시켰다.

김홍도가 호렵도의 역사를
시작하다

호렵도가 성행하기 이전, 조선의 궁중
에서는 대렵도大獵圖가 제작되었다. 대렵도란 원나라 황제의 수렵장면을 그린
그림이다. 우리나라 대렵도는 고려말 공민왕이 그린 천산대렵도天山大獵圖에서
시작되었다. 이 천산대렵도는 전체 그림이 아니라 조각난 그림 3쪽이 국립중
앙박물관에 소장되어 있다. 18세기 학자인 이하곤李夏坤의 기록에 의하면, 이
수렵도는 본래 낭선군朗善君 이우李俁의 소장품이었으나 그의 사후에 애호가
들에 의하여 조각이 난 것으로 전해진다. 정조는 왕세자 때 음산대렵도陰山大
獵圖에 관한 글을 썼고, 궁중화원인 김홍도金弘道가 음산대렵도를 그렸다는 기
록이 있다.

정조 때 북학의 요구가 높아진 뒤, 사냥그림의 내용이 대렵도에서 호렵도
로 바뀌었다. 호렵도는 김홍도에 의해 처음 제작되었다. 조선후기 학자인 조
재삼趙在三 1808~1866이 편찬한 『송남잡지松南雜識』에 실린 「호렵도」란 글을 인용
한다.

"『권유록倦遊錄』에 이르기를 빙단憑端이 일찍이
유여경柳如京의 새상시塞上詩를 적었는데,
'우는 화살 곧게 위로 일천 척을 솟구치니
하늘 고요하고 바람없어 그 소리 참 메말랐네
푸른 눈의 오랑캐들 삼백 명 말 탄 병사

모두 금빛 재갈을 쥐고 구름 향해 바라보네'라 했다.
객에게 일러 가로되 가히 병풍에 그려 넣을 만하니
이것은 금나라와 원나라가 세상에 화를 가져온 일이로다.
우리나라에서는 김홍도가 처음으로 이러한 그림을 그려서
오도자의 만마도와 함께 명예를 드날렸다고 한다.

　김홍도가 호렵도를 처음 그렸다고 했다. 하지만 아쉽게도 그의 낙관이 분명한 작품은 전하지 않고, 김홍도일 가능성이 높거나 그의 화풍의 영향을 받은 작품은 더러 보인다.
　실제 작품을 조사하지 못하고 도판으로만 확인한 사항이지만, 개인소장 〈호

도 85. 〈**호렵도**〉 18세기 후반, 종이에 채색, 크기 미상, 개인소장. 김홍도의 작품에 가장 가까운 화풍의 호렵도로 널널한 공간에 적은 인원이 등장하지만, 드라마틱한 표현에 생동감이 넘친다.

렵도〉도 85가 지금까지 전한 호렵도 가운데 가장 김홍도 화풍에 가깝다. 10폭 가운데 오른쪽 반은 황제가 수렵에 나가기 준비하는 출렵出獵의 장면이고 나머지 반은 말을 타고 여러 무기를 동원하여 사슴과 호랑이 등을 잡는 행렵行獵의 장면이다. 이 두 장면이 사선방향으로 맞물려 있다. 오른쪽에 산으로 둘러싸인 닫힌 공간에서 왼쪽의 너른 초원으로 열린 공간으로 전개되는 방식은 김홍도가 즐겨 활용하는 공간구성이다. 왼쪽 표정이 다양한 바위의 형세를 비롯하여 윤곽 주변에 집중되어 있는 주름의 표현, 가지 끝이 뭉툭하게 물이 오른 나무, 심지어 방금 멈춰 서서 살짝 앞으로 내민 말발굽 등 디테일에서도 김홍도의 화풍을 엿볼 수 있다. 원래 가을사냥에는 3천여 명의 팔기군八旗軍을 비롯하여 만여 명의 군사들이 동원되었다고 하는데, 이 그림에서는 37인의 인물

도 86. 〈**수렵도병**〉 19세기, 종이에 채색, 586.0×106.5cm, 삼성미술관 리움 소장. 민화 호렵도가 그려진 12폭 병풍에는 가파른 산을 배경으로 한 사냥 장면이 역동적이고 해학적으로 표현돼 있다.

만 등장한다. 등장인물이 단출함에도 불구하여 그림이 꽉 차 보이는 것은 일 당백이라고 할 만큼 적은 인원으로 활기차고 역동감이 넘치는 사냥장면을 연 출하고 있기 때문이다.

그렇다면 조선 조정에서 청나라 황제의 수렵장면에 관심을 가진 이유는 무 얼까? 청나라로부터 두 차례에 걸쳐 침입을 받은 쓰라린 경험을 갖고 있던 조 선에서는 청나라에 대해 경각심을 늦추지 않고 그들의 전술 및 군사훈련을 파 악하기 위한 방편으로 호렵도가 제작되었을 것으로 보인다. 원래 청나라에서는 청나라 황제의 위업을 널리 알리기 위해 수렵도를 제작했지만, 그걸 본떠 만든 한국식 호렵도는 그 의미가 달라질 수밖에 없다. 이미 중국과 다른 한국식 이 름을 붙인 데서 이 그림을 다른 목적으로 받아들였음을 알 수 있다.

스토리텔링이 풍부한 호렵도

궁중에서 제작되었던 호렵도는 점차 민간에 퍼졌다. 민간화로 그려진 호렵도는 그 나마의 군사적 목적과 전혀 상관이 없다. 무인들이야 자신들의 직업과 관련이 있기에 호렵도 병풍을 직업적인 브랜드로 활용했을 터지만, 순수 민간인의 경우는 그 목적이 다를 수밖에 없다. 몽골족이나 만주족과 같은 북방민족의 호방한 기질을 담고 있는 호렵도는 잡귀를 쫓는 액막이로 삼았다. 뿐만 아니라 호렵도는 평안과 행복을 가져다주는 길상吉祥의 용도로도 쓰였다. 사냥장면에 기린, 사자, 백호, 코끼리 같은 전혀 엉뚱한 서수瑞獸를 탄 모습으로 등장하는데, 이들은 길상을 상징하는 동물들이다. 군사적 목적이 분명했던 호렵도는 점점 여느 민화와 다름없이 액막이와 길상의 그림으로 보편화된 것이다.

평평한 초원이 아니라 굴곡이 심한 언덕을 따라 사냥하는 그림도 있다. 삼

성미술관 리움에 소장된 〈수렵도병〉도 86은 이야깃거리가 풍부하고, 해학적인 장면도 많다. 황제 일행이 게르몽골족의 이동식 집에 앉아 사냥장면을 바라보는 장면, 수렵하는 장면, 포획물을 갖고 돌아가는 모습 등 다양하게 구성돼 있다. 그렇지만 곳곳에 한국적인 상황에 맞게 변형한 특색이 보인다. 청나라 황제의 사냥은 몰이사냥으로 군사들이 일만 명이 동원되는 대규모이지만, 호렵도에서는 몇백명 선으로 등장인물을 대폭 줄였다. 반면에 사냥장면은 더욱 드라마틱하게 표현했다. 굴곡이 심한 구릉이 이어지는 가운데 곡예를 하듯 채찍을 휘두르며 자유자재로 내달리는 군사들은 스릴감을 준다. 호랑이가 오히려 사냥꾼에게 대드는 모습도 있다. 이는 호랑이를 잡는다는 명분으로 관리들이 서민을 더 괴롭히는 현실을 풍자한 것으로 민화 호렵도에서만 발견되는 한국적 표현이다.

도 87. **〈호렵도〉** 19세기, 종이에 채색, 78.5×351cm, 독일 개인소장. 난데없이 서수들이 등장하고 재밌는 캐릭터가 돋보이는 민화다운 호렵도다.

참으로 엉뚱한 호렵도87도 있다. 병풍 시작 부분에는 황제가 말을 타고 사냥장면을 관람하고 있는데, 그 친위병들 중에는 난데없이 말을 타고 있는 원숭이도 포함되어 있다. 여기서 한술 더 뜬 장면은 그 아래에는 호랑이가 담배 피고 토끼와 멧돼지가 시중을 들고 있는 모습이다. 사실 죽음이 오고가는 긴박한 순간인데, 사냥꾼이 아니라 사냥물인 호랑이가 이처럼 여유롭게 담배 필수 있을까? 이러한 파격은 병풍 끝 부분에서도 이어진다. 사자와 불가사리가 등장하고, 그 밑에는 원숭이 두 마리가 창을 들고 있다. 수렵장면으로만 구성된 일반 호렵도와는 전혀 딴판이다. 왜 상서로운 동물인 서수瑞獸와 원숭이들이 왜 등장하는 것일까?

이 병풍에 등장하는 사람이나 동물의 캐릭터도 매우 독특하고 해학적이다. 뛰어도 시원찮은 판에 사슴은 관절이 거의 직각으로 꺾인 자세로 걷는 듯 뛰

어가고, 사냥개가 아니라 애완용 강아지들이 등장하며, 기병이 창을 들고 말 등을 딛고 서서 마상재馬上才를 벌이고 있고, 등에 화살을 맞은 호랑이는 고통을 참지 못해 큰 바위를 깨물고 있다. 하나하나 뜯어보면, 재밌고 유머러스한 장면들로 가득하다. 듬성듬성 흩어져 있는 언덕들은 패턴화되었고, 산의 배경은 실제와 달리 환상적이다. 민화적인 스토리, 민화적인 캐릭터, 민화적인 표현이 어우러진 작품이다.

이 병풍은 원래 조자용이 소장했던 것인데, 언젠가 독일에 사는 교포가 이를 구입해 간 것이다. 이 호렵도에 대한 조자용의 해석이 독특하다. 그는 이 병풍에서 일제강점기와 한국전쟁으로 인한 폐허를 극복하고 정신적으로나 경제적인 어려움에서 벗어나면서 자신감을 되찾은 우리 민족의 해학과 기개를 보았다고 한다. 더욱이 호랑이가 담배 피는 장면에서 오랑캐를 조롱하는 우리 민중의 대담한 용기의 표현으로 보았고, 이를 현대에까지 확대하여 살벌했던 군부정권 아래에서 민주주의를 열망하는 대부분의 선량한 우리 민중들의 꿈과 연계시켰다.

그렇다면 이 호렵도에 황당무계하게 등장한 사자, 불가사리, 원숭이 등의 서수는 무엇을 의미할까? 이들 서수는 공교롭게도 모두 액막이로 사용되는 것들이다. 백수의 왕인 사자는 왕릉을 지키거나 부처님을 수호한다. 중국에서는 궁궐, 사찰, 집 등의 입구에서 쉽게 볼 수 있는 지킴이다. 코끼리처럼 코가 긴 불가사리는 쇠를 먹으며, 악몽을 떨치고 사기邪氣와 역질疫疾을 쫓는 것으로 알려져 있다. 원숭이는 왕릉이나 탑을 지키는 십이지 중의 하나이다. 그러고 보면, 호렵도에 새롭게 등장한 서수들은 벽사용임을 알 수 있다. 그렇다면 원숭이는 왜 등장할까? 이는 『서유기』의 주인공 손오공을 연상케 한다. 도술을 익혀 신선이 된 손오공이 삼장법사를 도와 천축을 여행하여 불교경전을 손에 넣는 일을 도

와주듯, 청나라 황제의 가을사냥을 돕고 있다. 손오공은 태어났을 때부터 강력한 힘이 갖고 있지만 선술을 배워 강해져서 10만 8천 리도 한순간에 날아가는 근두운, 자유자재로 늘어났다 줄어들었다 하는 여의봉 등을 손에 넣은 막강한 수호자다. 수렵장면에 펼쳐진 이러한 판타지는 결국 액막이의 역할을 한 것이다. 우리에겐 두려움의 존재인 만주족의 수렵장면 그 자체가 액막이의 역할을 하는데, 여기에 서수들이 등장하여 이 병풍이 벽사용임을 거듭 강조하고 있다.

민화다운 호렵도의 또 다른 버전이 있다. 표현방식에서 민화적인 면모가 물씬 풍긴다. 미국 뉴아크박물관Newark Museum에 소장되어 있는 〈호렵도〉도 88는 평면적이고 마치 전개도처럼 평면적으로 펼쳐진 공간구성이 특이하다. 사실 이러한 공간구성은 배치도식 건물도를 그리는 데에서 즐겨 볼 수 있는 전통적인 방식이다. 다만 건물표현의 전통적인 방식을 인물화의 구성에 활용한 의도가 신선한 것이다. 맨 위의 사람은 수평 방향으로 서 있지만, 그 아래 백마 탄 사람은 말과 몸이 약간 앞으로 기울어져 있다. 맨 아래 사람은 사슴과 더불어 아예 수직방향으로 위치하여 기본축이 바뀌어 있다. 이것은 전통적인 건물의 배치도에서 볼 수 있는 구성방식이다. 마치 입체 도형을 평면으로 나타낸 전개도식으로 나타낸 것이다. 기록상으로 유명한 김홍도의 호렵도는 아직 발견되지 않았지만 김홍도 화풍으로 그린 호렵도를 보면 서양식의 원근법을 적용하여 입체적으로 표현했다는 것이다. 이러한 그림을 보았을 가능성이 있는 그린 민화작가들은 서양식의 입체적이고 사실적인 표현을 마다하고 전통적인 평면적이고 전개도식의 구성방식을 선택한 것이다. 이것이 바로 민화작가의 자의식인 것이다.

사냥 내용도 흥미롭다. 사냥꾼들이 말을 타고 저마다 새, 사슴, 호랑이를 사냥하고 있다. 맨 위의 사냥꾼은 날아가는 새의 가슴에 화살을 꽂았고, 화살을

맞은 새는 고통의 날갯짓을 하고 있다. 백마 탄 사냥꾼은 결사적으로 달리는 사슴 두 마리를 쫓고 있다. 그 아래 사냥꾼은 호랑이의 목에 창을 겨누고, 호랑이는 갑작스럽게 닥친 혼란 속에서 백수의 왕답지 않게 망연자실하게 앉아 있다. 위아래에 있는 산과 나무의 배경에는 이러한 소란에도 아랑곳하지 않고 평화로운 정경이 펼쳐져 있다.

호렵도라는 명칭에는 한편에서는 오랑캐라고 무시하면서 다른 한편에서는 청의 문물을 적극 받아들이자는 이중적인 가치관이 내재되어 있다. 아무리 청이 세계의 초강대국으로 부상하여 배움의 대상이 되었어도 '청나라=오랑캐'란 인식을 끝내 버리지 못하는 조선인의 의식세계가 이 그림 속에 여실히 드러나 있다. 하지만 서민들은 그러한 인식과 상관없이, 청나라 황제의 가을사냥이란 팩트를 드라마틱한 판타지로 새롭게 연출했다. 액막이의 서수는 물론 서유기의 손오공, 담배 피는 호랑이까지 등장하여 재밌는 스토리텔링으로 탈바꿈시켰다. 이 병풍은 액막이도 이렇게 재미있게 표현할 수 있다는 것을 우리에게 보여주고 있다. 🔗

◀ 도 88. 〈**수렵도**〉 19세기말 20세기초, 종이에 채색, 각 74.9×30.5cm, 미국 뉴아크박물관 소장. 입체 도형을 평면으로 펼친 전개도처럼 자유로운 방향으로 표현한 인물과 동물의 모습이 이채롭다.

강|태|공|조|어|도

왕에게 공손한 중국의 강태공,
뒤돌아보지도 않는 조선의 강태공

판소리 춘향가 중 이도령이 춘향의 방

벽을 빙둘러보며 읊은 '사벽도사설四壁圖辭說'이 있다. '춘향방그림가'라고도 한

다. 그런데 놀랍게도 갤러리에 온 것처럼 온갖 민화로 가득하다. 이렇게 많은

그림들이 춘향방을 장식했다는 사실이 놀랍다. 그 사설을 풀

면 이러하다.

엄자릉이 낚시하는 '엄자릉조어도嚴子陵釣魚圖',

도연명이 벼슬을 마다하고 오류촌에서 국화를 따

며 은거해 사는 '귀거래사도歸去來辭圖', 유비와 제갈

량의 '삼고초려도', 진나라 말기 난세를 피해 상산에 숨

어 사는 네 노인이 바둑을 두는 '상산사호도商山

四皓圖', 이태백이 술에 취해 물속에 뜬

달을 건지려는 '태백취월도太白醉

月圖', 백이와 숙제가 주나

라의 백성이 되는 것을 거부하고 수양산에서 고비를 캐서 먹는 장면을 그린 '백이숙제도伯夷叔齊圖', 오강烏江을 건너 후일을 기약하라는 조언을 듣지 않고 항우가 자결하는 '항우오강도項羽烏江圖', 한양 광충다리廣沖橋, 지금의 광교의 춘화春畫 등.

이들 그림 중에서 춘화만 빼면 모두 고사인물화故事人物畵란 점에 주목할 필요가 있다. 고사인물화란 역사서를 비롯해 문학, 경전, 설화 등에 나오는 교훈이 되는 옛이야기를 그린 그림을 가리킨다. 이렇게 많은 그림, 그것도 고사인물화로 그녀의 방을 장식한 것은 그녀의 취미가 고상하고 교양이 높다는 것을 은근히 과시한 것이리다.

구수한 옛이야기 그림

고사인물화 가운데 인재의 중요성을 일깨워주는 모티프인 '강태공조어도姜太公釣魚圖'를 예로 들어보자. 강태공은 중국 주周나라 때 사람이다. 본명은 강상姜尙인데, 주나라 문왕이 오랫동안 기다렸던 인물이라 하여 그를 태공망이라 불렀다. 우리가 강태공이라고 부르는 것은 여기서 유래한다. 그는 보잘것없는 시골 노인이었으나 주 문왕의 발탁으로 제후에 오른 기적의 주인공이다. 그는 평생 위수渭水에서 낚시로 소일했는데, 낚싯바늘에 미끼를 끼우지 않은 채였다. 미끼 없는 낚시에 물고기가 걸려들리 만무했지만, 그는 전혀 개의치 않았다.

당시 주 문왕은 은나라를 정벌하기 위해 현인이 필요했다. 그는 태사의 점괘에 따라 위수로 사냥을 가서 낚시를 하고 있는 강태공을 만났다. 천하의 정세에 대해 이야기를 나누던 주 문왕은 강태공의 비상함에 감탄해 그를 자신

의 수레에 태워 대궐로 돌아왔다. 주 문왕은 강태공의 도움으로 은나라를 무너뜨리고 중국을 통일하는 기반을 마련했고, 강태공은 제齊나라의 임금이 됐다. 우리는 이 이야기를 통해 인재의 중요성과 더불어 기다림의 지혜에 대한 교훈을 얻을 수 있다.

같은 이야기, 다른 해석

18세기 초 궁중 화원들이 그린 화첩인 『예원합진藝苑合珍』일본 야마토분카간大和文華館 소장 가운데 양기성梁箕星이 그린 〈태공조위도太公釣渭圖〉도 89가 있다. 그림 속 산 위로는 창과 깃발들이 뾰족 솟아 있는데, 이는 주 문왕이 꽤 많은 병사를 대동하고 왔음을 보여준다. '몸은 마른 등걸같이 시들어가고 마음도 모든 것을 포기한 상태'이던 강태공은 두 손을 모아 공손히 그를 맞는다. 양기성은 영조어진과 세조어진을 그릴 만큼 인물화로 뛰어난 실력을 인정받은 이다. 『예원합진』에서는 서정적이면서 사실적인 그의 필치가 잘 드러난다.

같은 강태공 이야기지만, 민화 〈강태공조어도〉도 90는 양기성의 그림과 정반대의 인식을 보여준다. 등 뒤로 병사들이 떠들고 있지만 강태공은 뒤돌아보지도 않는다. 꼼짝 않고 낚시에 열중이다. 주 문왕은 사모를 올려 쓴 단정치 못한 모습에 강태공의 눈치를 보는 표정이 역력하다.

여기서는 강태공과 주 문왕의 처지가 바뀌었다. 70세가 넘도록 기다렸던 기회가 왔지만, 강태공의 태도는 오히려 당당하다. 그의 등 뒤로 말과 개 울음소리, 사람들이 떠드는 소리가 들려왔다는 이야기가 전하지만 민화에서는 정도를 지나쳤다. 병사들은 상관이 무슨 일을 하든 말든 시끌벅적한 모습이다.

도 89. 〈**태공조위도**太公釣渭圖〉『**예원합진**藝苑合珍』에 수록, 양기성梁箕星, 18세기 전반, 종이에 채색, 34×29cm, 일본 야마토분카간大和文華館 소장. 강태공이 후에 주나라 문왕이 되는 서백에게 공손하게 인사를 하고 있다. 이 작품은 통치자의 입장에서 그린 강태공 이야기 그림이다.

엄숙한 분위기가 감도는 양기성의 그림에서는 볼 수 없는 인간적인 풍경이다.

이것은 서민의 입장에서 바라본 강태공 이야기다. 그림은 권력 있는 사람을 우스꽝스럽게 표현하여 권위를 깎아내리고 힘없는 사람은 당당하게 표현하여 위상을 높였다. 이와 더불어 중국 이야기를 조선의 것으로 재해석한 면도

도 90. **〈강태공조어도**姜太公釣魚圖〉 19세기, 종이에 채색, 90×57cm, 파리 기메동양박물관 소장. 강태공
과 서백 사이에 미묘한 신경전이 벌어지고 있다. 뒤돌아보지도 않는 강태공의 눈치를 살피는 서백의 모습
에서 감상자는 카타르시스를 느낀다.

돋보인다. 중국이 아니라 조선의 옷에 조선인의 면면을 한 인물들이 등장하는 것이다. 이는 오랫동안 귀에 익은 탓에 어느새 강태공 이야기가 우리의 것으로 자리 잡았다는 것을 보여준다.

유방劉邦은 항우項羽를 대파하고 한나라를 세운 비결에 대해 항우는 사람을 쓰지 못했지만, '나는 사람들을 잘 활용해 중국을 차지했다'고 말했다. 유비는 제갈량을 세 번이나 찾아가 정성을 들인 끝에 그와 더불어 천하를 도모했다. 공자는 지혜가 뭐냐는 물음에 사람을 잘 선별하는 것知人이라 답했다. 인재의 중요성에 관해서는 새겨들을 만한 이야기들이 많다.

백
자
도

부모의 자식출세 열망은
예나 지금이나…

부산 범어사에는 득남 기도처로 유명
한 팔상나한독성각이 있다. 이름이 이렇게 복잡하고 긴 까닭은 팔상전, 나한
전, 독성각이 한 채로 연이어 붙어 있는 특이한 구조로 되어 있기 때문이다.
그 가운데 대중이 복을 기원하는 독성각에는 늘 아이 낳기를 원하는 여인들
의 발길이 끊이지 않는다.

독성각 곳곳에는 득남과 관련한 벽화와 조각들
이 장식돼 있다. 특히 전각 내벽에는 민화 백자도
도 91가 그려져 있고, 바깥 기둥에는 남자아이와
여자아이가 새겨져 있다. 백자도 외에도 사군자도,
산수도, 나한도 등이 내벽 위에 그려져 있지
만, 중심에 있는 그림은 역시 백자도다.
백자도를 보면 쌍상투를 튼 동자들이
제기차기, 재주넘기, 술래잡기, 구슬치

부모의 자식출세 열망은 예나 지금이나… • 백자도

도 91. 〈백자도〉 범어사 독성각 벽화, 1905년. 득남의 기운이 넘친다고 이름난 부산 범어사의 독성각 내벽에는 어린이들이 책상에 앉아 공부를 하거나 여러 놀이를 즐기는 모습의 백자도가 그려져 있다.

기, 말타기 등 한창 즐거운 놀이 중이다. 이런 놀이는 불과 얼마 전까지만 해도 우리 곁에서 흔히 볼 수 있었지만, 지금은 컴퓨터와 휴대전화에 밀려 어느새 역사의 뒤편으로 물러난, 추억의 장면들이 돼버렸다.

민화 중에 어린이들이 즐겁게 노는 것을 묘사한 그림이 있다. 바로 백자도百子圖다. 백 명의 사내아이들이 등장한다고 해서 그런 이름이 붙었다.

백자도의 유래는 멀리 중국 주周나라의 문왕文王으로까지 거슬러 올라간다. 그는 무려 백 명이나 되는 아들이 있었다는 이야기가 전설처럼 전해져 내려온다. 문왕의 어머니 태임太任은 역사 기록상 동양 최초로 태교를 한 것으로 유명하다. 그녀는 임신했을 때 눈으로는 나쁜 것을 보지 않고, 귀로는 음란한 소리를 듣지 않으며, 입으로는 거만한 소리를 내지 않았다고 한다.

또 백 명의 아들을 둔 이가 있으니, 중국 당나라의 무장 곽자의郭子儀다. 그는 '분양왕汾陽王'을 지낸 바 있어 세상에는 '곽분양郭汾陽'이란 이름으로 더 잘 알려져 있다. 그는 백 명의 아들과 천 명을 헤아리는 손자까지 두어百子千孫 다복한 가정을 꾸린 모범적인 예로 많은 이의 칭송을 받았다.

조선시대 민화는 이 두 가정의 아이들 가운데 주 문왕을 백자도의 모델로 삼았다. 혼례 때는 백자도 병풍을 설치해 많은 자손을 두기를 기원했다. 연산군은 원자元子 아직 왕세자에 책봉되지 않은 임금의 맏아들 시절 백자도를 통해 궁궐 바깥세상의 어린이 놀이를 배우기도 했으니, 백자도는 다남多男을 바라는 것 이외에 교육용으로도 쓰인 것이다.

득남에 대한 뜨거운 열망

조선시대에 사내아이를 낳기를 바라는 마음은 단순한 소망이라기보다는 '신앙'에 더 가까웠다. 농사를 짓기 위해서 많은 생산 인력이 필요하고, 가부장적인 권위가 지배한 전통사회에서 득남에 대한 열망은 당연한 일이었다.

1849년 홍석모洪錫謨가 연중행사와 풍속들을 정리해 펴낸 『동국세시기東國歲時記』에는 흥미로운 이야기 하나가 들어 있다. 매년 3월 3일부터 4월 8일까지 오늘날의 충북 진천군에 위치한 '소두머니牛潭'에 여자들이 무당을 데리고 몰려든다는 내용이다. 이들은 용왕당龍王堂 및 삼신당三神堂에 가서 득남을 기원하는 기도를 했는데, 그 행렬이 끊어지지 않고 인파가 시장바닥처럼 1년 내내 들끓었다고 한다. 아들을 바라는 마음이 얼마나 간절했으면 이런 상황까지 벌어졌을까.

득남에 대산 절실함은 용하다는 산신山神, 용왕신, 삼신 등에게 비는 것에서 그치지 않았다. 남녀의 성기 모양을 닮은 돌이나 나무에 몸을 비벼대거나 몸속에 부적이나 은장도를 지니기도 했으며, 심지어 수탉의 생식기까지 날것으로 먹었다. 남아선호의 양태는 일일이 거론하기 힘들 정도로 다양하고 절절했다.

도 92. **〈정승놀이〉〈백자도 병풍〉** 중, 19세기 말~20세기 초, 종이에 채색, 34.0×60.0 cm, 국립민속박물관 소장. 공공누리. 정승의 행차를 아이들이 그대로 재현하고 있다. 이 그림에는 사내아이를 많이 낳기를 바라는 마음과 함께 자식이 높은 벼슬을 하기를 바라는 출세의 염원도 담겨 있다.

다산과 출세의 상징, 백자도

　백자도에는 동심의 세계만 펼쳐져 있는 것은 아니다. 간혹 자식의 출세를 바라는 부모의 욕심이 보태지기도 한다. 국립민속박물관에 소장된 〈백자도 병풍〉도 92에는 자식을 출세시키려는 부모의 바람이 숨김없이 드러나 있다. 장군놀이, 과거급제놀이, 판서놀이, 문무놀이, 정승놀이 등 어린이의 놀이 가운데서도 '벼슬놀이'가 주를 이루고 있기 때문이다. 이 병풍의 그림은 양반의 한평생을 그린 평생도平生圖와 비슷한 느낌을 주기도 한다.

　그림 가운데 '정승놀이' 부분은 실제 정승의 행차를 그대로 재현하고 있다. 아이들은 평교자를 탄 정승과 파초선으로 햇빛을 가려주는 시종, 벽제辟除 지위가 높은 사람이 행차할 때 하인들이 잡인의 통행을 금하던 일를 해 '길'을 내는 사람의 역할까지를 모두 정확하게 해내고 있다.

　정1품 정승은 지금으로 치면 국무총리급으로, 양반으로서 올라갈 수 있는 가장 높은 벼슬이다. 그렇다보니 이 그림엔 다른 백자도처럼 해맑은 동심의 세계만 펼쳐져 있는 것이 아니라 현실적인 출세의 욕구가 더욱 두드러져 보인다. 정승 행차를 하고 있는 어린이의 모습에 출세를 바라는 어른들의 바람이 짙게 드리워져 있는 것이다.

　김홍도의 〈씨름〉도 93 국립중앙박물관 소장에 비견할 만한 백자도도 94가 있다. 김홍도의 풍속화처럼 샅바 없이 왼씨름을 하고 있다. 2~4인씩 짝을 지어 구경하는 아이들의 모습도 자연스럽다. 그런데 괴이한 형상으로 된 고급 정원석 배경은 김홍도 작품에 보이지 않은 새로운 요소다. 중국에서는 태호석太湖石으로 정원을 꾸미면 망한다는 이야기가 전한다. 태호석을 옮기다 운송비로 재산을 탕진한다는 의미다. 그만큼 태호석과 같은 고급 정원석은 부유함의 상징이다.

도 93. 〈**씨름도**〉 김홍도, 18세기 후반, 종이에 채색, 27×22.7cm,
국립중앙박물관 소장. 공공누리.

도 94. 〈**백자도**〉 19세기, 종이에 채색, 52.0×
28.0cm, 개인소장.
도 93·94 두 그림 모두 원형 구도에 중앙에 씨름
하는 장면을 배치했다. 더욱이 맨 아래에 있는 어린
아이는 둘 다 씨름장면이 아닌 다른 곳을 쳐다보는
공통점도 발견된다.

승화된 동심의 또 다른 예를 〈백동자도〉**도 95**에서 찾아볼 수 있다. 화려한
전각과 수령이 오래된 나무와 고급 수석으로 꾸며진 배경만 본다면, 궁중화풍
의 백동자도의 배경과 별 차이가 없다. 그렇다고 이 그림을 보고 궁중회화라
고 하기는 어렵다. 필선이나 형상에는 이미 민화식의 질박함이 두드러져 보인

다. 세련되기보다는 소박하고, 정밀하기보다는 간단하게 표현했다. 그렇다고 못 그린 그림이라고 낮춰보기도 어렵다. 궁중회화의 세련되고 흠결 없는 그림보다 천진무구한 동심의 세계에 더 어울리는 그림이라고 볼 수 있다. 더욱이 이 그림에 등장하는 어린아이들의 헤어스타일과 복식이 중국식이긴 해도 이들을 표현한 선과 이미지에는 한국적인 정감이 깃들어 있다.

'딸 아들 구별 말고 둘만 낳아 잘 기르자.' 이런 가족계획 캠페인을 벌였던 때가 엊그제 같은데, 이제는 저출산이 큰 문제로 떠오르고 있다. 2017년 전국에서 입학생이 0명인 학교가 초등학교는 113개교, 중학교는 10개교, 고등학교는 7개교라 한다. 5명 미만인 학교는 총 763개교에 이른다. 단지 학교뿐만 아니라 이와 관련된 모든 사업이 휘청거리고 있다. 상황이 이렇다 보니, 다시 백자도 카드를 꺼내야 할 시기가 온 것 같다. 하지만 교육에 대한 열의는 점점 높아져 간다. 학교가 끝나면 학원으로 가고, 학원이 끝나면 과외 수업을 받는 것이 지금 어린이들의 현실이다. 이런 세태가 벼슬놀이를 하며 정승을 꿈꾸는 아이들을 백자도에 담았던 조선시대 어른들의 욕심과 무엇이 다를까. 예나 지금이나 어린이에겐 동심이 제일인 것을. 그 기본적인 것을 오늘날의 어른들은 모르는 듯하다. ✿

◀ 도 95. 〈**백자도**〉 종이에 채색, 각 73.0×27.2cm, 개인소장. 궁궐 같은 집, 고급스런 나무와 괴석, 쌍상투를 튼 아이들 등 궁중회화에서 보이는 백자도의 형식을 따랐으나, 자유로운 구성이나 질박한 표현에서는 민화적인 정감이 넘친다.

하급관리의 어수룩한 표정과
의복이 살가워라

　　　　　　　　　　미국의 식민지시대의 거리가 복원돼 있
는 버지니아 주 동남부의 윌리엄스버그. 이 조그마한 도시에 '애비 올드리치
록펠러 민중미술박물관Abby Aldrich Rockefeller Folk Art Museum'이 있다. 석유재벌
존 D 록펠러 2세의 부인인 애비 올드리치 록펠러가 생전에 수집했던 미국 민
화들을 전시한 곳이다. 그녀는 자신의 집 안을 민화로 꾸밀 만큼 애정이 각별
했다. 박물관을 둘러보니 전시된 민화의 대부분이 초상화였다. 후대 사람
들이 사진관에 가서 초상사진을 찍듯이 당시 미국인들은 민화로 자
신의 모습을 남긴 것이다.

　　그런데 지금까지 한국에서 간행된 민화 관련 책에서는 초상화
를 다룬 경우가 거의 없었다. 과연 우리나라에는 민화 초상화가 전
혀 없었던 것일까? 물론 그렇지는 않다. 다만 그
동안 관심이 없었을 뿐, 민화 초상화의 자취
를 충분히 찾아볼 수 있다.

자연스런 모습의 초상화에서
서민의 초상화로

18세기 후반 정조 때에는 초상화에서 큰 변화가 일어났다. 사실적인 화풍이 유행한 시기다. 이명기가 그린 〈오재순 초상〉삼성미술관 리움 소장을 보면, 서양화와 같은 입체감과 실재감을 느낄 수 있다. 그런데 그것 못지않은 중요한 변화가 있다. 기존 형식의 파괴다. 1796년에 제작된 〈덕행초상〉도 96을 보면, 조선시대 초상화에서 익숙했던 포즈가 아니다. 오

도 96. 〈**덕행초상**〉 1796년, 종이에 채색, 110×71.5cm, 국립민속박물관 소장. 공공누리. 탁자에 팔꿈치를 기대고 편히 앉아 오른손에 부채를 들고 무언가를 가리키는 모습이 자연스럽다.

도 97. **〈조철승초상曹喆承肖像〉** 1920년(1890년상 모사), 비단에 채색, 187×91cm, 국립민속박물관 소장. 공공누리. 손에 들고 있는 의하서로 자신의 정체성을 드러내었다. 의원의 초상화다.

른쪽 무릎을 세우고 왼쪽 팔꿈치로 탁자를 기대며 오른손에 접선을 들고 무언가를 가리키고 있다. 의좌에 꼿꼿하게 앉아 있는 그런 모습이 아니다. 생활 속에서 자연스럽게 볼 수 있는 순간동작을 포착했다. 배경이나 소도구의 활용도 이채롭다. 산수화와 사군자를 모티프로 한 삼단 병풍을 배경에 펼쳐놓고 탁자

위에는 씨가 보이게 위를 자른 수박, 책 위에 놓인 안경, 책갑, 도자기 그리고 필통 등 민화 책거리에 보이는 한 장면이 펼쳐져 있다. 이렇게 파격적인 초상화의 주인공이 누구이고 언제 그려졌는가? 화면 왼쪽 위에 '嘉慶元年丙辰影像 德行甲寅生'이라고 적혀 있다. 가경원년이면 1796년이고 영상덕행은 덕행초상이란 뜻인데, 성을 빼고 이름만 쓴 이유를 모르겠다. 갑인생, 즉 1734년에 태어난 덕행이 누구인지 확인되지 않고 있다.

민화 초상화가 처음 등장한 것은 19세기 후반 이후다. 민화 작가들은 빼어난 외모로 남정네의 사랑을 받는 기녀나 신분은 낮지만 돈이 많은 만석꾼을 앉혀 놓고 초상화를 그렸다. 지금이야 사회에서 대접을 받지만 예전에는 중인 계층이었던 전문직들도 주요 고객이었다. 이들은 모두 전통적인 초상화의 세계에서 주목받지 못했던 인물이다.

의원醫員 초상화도 97가 있다. 조철승曹喆承 1849~?의 42세상이다. 의원은 중인으로 신분이 그다지 높지 않았다. 조선중기 이후 화원, 역관, 의원 등 전문적인 지식을 갖고 있는 사람을 중인의 신분으로 구분했다. 중인 신분인 의원도 사대부처럼 당당하게 초상화를 가질 수 있음을 이 작품이 보여준다. 19세기후반 이후의 변화다. 외형은 사대부 초상과 별 차이가 없다. 정자관程子冠을 쓰고 옥색 도포를 입고 허리에 청색의 세조대細條帶를 맨 채 팔걸이의자에 앉아 있다. 오른손에 『잡병제강雜病提綱』이라는 의학서를 들고 있음으로써, 그림의 주인공이 의원임을 넌지시 밝혔다. 의좌 뒤 오른쪽에는 탁자를 두고 그 위에 필통과 책가를 쌓아 놓아 평소 학문에 관심이 많다는 것을 암시했다. 앞의 차탁에는 접시에 유자를 담아두고 그 주위에 차도구를 놓아 그가 평소에 무엇을 즐겼는지를 알 수 있다. 인물 주변의 소도구들은 그가 어떤 사람이고 어떤 생활을 하고 있는지를 나타낸다. 오른쪽 위에 적혀 있는 제발에 의하면, 이 초상

도 98. 〈초상〉 19세기 말, 비단에 채색, 132.8×82.9cm, 개인소장. 이 작품은 하급관료의 초
상화다. 무언가 옹색해 보이는 자세와 배경에 자리한 책과 문방구에서 민화적인 표현이 확연
하게 드러난다.

은 광주 원효사 화승畵僧 징언澄彦이 1890년에 그린 것을 1916년 최병육崔丙六이 다시 모사했다고 한다.

〈초상〉도 98의 주인공은 비록 말단 관직의 인물이지만 책과 문방구 같은 학자적인 배경에서 그의 생활철학을 엿볼 수 있다. 뒤로 갈수록 크게 그리는 역원근법으로 묘사된 서안 위에 책과 문방구를 놓은 모습은 영락없는 민화 책거리의 한 장면을 연상케 한다. 주인공은 평정건앞이 낮고 뒤가 높아 턱이 진 두건 형식의관을 쓰고 청단령깃을 둥글게 만든 푸른색의 포을 차려입었다. 추측컨대 양반보다는 말단 관직에 종사하는 서리胥吏인 듯하다. 꼿꼿하게 앉아 있는 자세가 딱딱하게 보이는데, 이처럼 능숙하지 않은 모습에서 오히려 친근함이 돋보인다. 만일 여유롭고 의젓하게 그렸더라면 그림은 평범함을 벗어나지 못했을 것이다. 무언가 어색하고 경직된 자세에 안경까지 쓴 어수룩한 캐릭터는 참으로 살갑다. 이는 우리 민화의 큰 장점이다.

어진 화가의 서민 초상화

화려한 혼례복을 입고 있는 할머니의 모습에선 젊음과 늙음이 미묘한 조화를 이룬다. 1926년 채용신이 그린 〈노부인상〉도 99 서울대박물관 소장이다. 원래 초상화는 왕처럼 신분이 높거나 세상에 모범적인 행적을 남긴 사람을 후손들이 두고두고 기리기 위한 그림이다. 초상화는 보통 사당이나 별도의 건물에 소중히 봉안했다. 초상화가 일반 서민에게로 확산된 시기는 19세기 말~20세기 초였다. 이 시기부터 권력자나 위인이 아닌, 일반인의 초상화도 쉽게 볼 수 있게 됐다. 그 변화의 정점에 선 이가 당대 최고의 초상화가인 채용신蔡龍臣 1850~1941이었다.

할머니는 산수화의 병풍 앞에 새색시처럼 꽃단장을 하고 앉아 있지만, 한눈에 평범한 할머니라는 것을 알아차릴 수 있다. 회갑연 때 그린 것으로 보인다. 그림 속에서 '할매! 오늘 채려 입어논게 새색시처럼 곱구만요'라는 구수한 전라도 사투리의 덕담이 들리는 듯하다. 생동감 넘치는 원색의 옷차림과 인생역정을 보여주는 얼굴의 주름에서 젊음과 늙음의 만남이 절묘하게 조화를 이룬다. 이는 빛보다 빠르게 지나가는 세월의 속도를 한순간이나마 거꾸로 돌리는 '백 투 더 퓨처' 같은 장면이다.

채용신은 고종 어진御眞 등 왕의 초상화를 그렸던 유명 궁중 화가였다. 그런 스펙을 가진 화가가 서민의 초상화도 그렸다는 사실 자체가 획기적이다.

그는 최익현1833~1906, 전우1841~1922, 황현1855~1910 등 항일열사의 초상화를 제작한 것으로도 유명하다.

채용신은 주로 전북 정읍을 중심으로 작품 활동을 벌였다. 말년엔 아들, 손자와 함께 '채석강도화소蔡石江圖畵所'라는 화실을 차리고 주문을 받아 초상화를 그렸다. 전신상 100원, 반신상 70원 등으로 가격을 정했고, 사진을 가져오면 초상화를 그려줬다. 우리나라 역사상 처음으로 초상화를 상업화한 것이라 할 수 있다. 이런 변화는 일제강점기에 서구문물이 들어오고 사진술이 알려지면서 나타난 것이었다.

휴대전화를 든 손을 길게 뻗어 '얼짱 각도'를 잡는 젊은이의 모습은 요즘 어디서나 흔히 볼 수 있는 풍경이다. 초상화, 아니 초상사진은 이제 특별한 사람을 위한 '특정한 이미지'가 아니라 누구나 어느 때나 가질 수 있는 '일상의 이미지'가 됐다. 오랜 세월 동안 견고하게 굳어진 초상화의 성역을 무너뜨린 민화 초상화와 서민을 담은 채용신의 초상화. 휴대전화에 담긴 얼굴사진 속에서 그들을 떠올려 본다.

도 99. 〈**노부인상**〉 채용
신, 1926년, 비단에 채색,
63.0×104.5cm, 서울대
박물관 소장. 세월의 주름
까지 세세하게 표현할 만
큼 사실주의적 화풍으로
그려진 초상화다.

유토피아,
그곳을 향하여

해와 달로
부부 백년해로 기원

역사 드라마를 보면, 단골처럼 등장하
는 장면이 있다. 임금이 용상에 앉아 신하를 호령할 때, 그 배경에 '일월오봉
도日月五峯圖' 병풍이 둘러쳐져 있는 것이다. 이 병풍은 왕권을 상징하고, 드높이
는 역할을 한다. 어좌 뒤나 어진御眞 뒤, 심지어 임금의 관을 모신 빈전에도 이
병풍을 설치했다. 해와 달은 하늘을 나타내고, 다섯 봉우리의 산과 바다는 땅
을 표시하며, 소나무는 하늘과 땅을 이어주는 '하늘 사다리' 역할을 한다. 해
와 달과 다섯 봉우리가 상징하듯, 음양오행의 사상으로 우주의 세계를 표현했
다. 그 중심에 왕이 있으니, 왕의 권력이 지금처럼 국민으로부터 나온 것이 아
니라 하늘로부터 부여받은 것이란 점을 시사한다. 그런 까닭에 이 그림은 조선
왕실에서 가장 중요하고 가장 대표적인 궁중회화가 되었다.

왕의 권위를 나타낸 오악

일월오봉도 **100**는 누구나 쉽게 인지할 수 있는 스테레오타입으로 그려진다. 푸른 하늘에는 해와 달이 뜨고, 그 아래 다섯 봉우리의 산이 펼쳐지고, 양쪽에 폭포가 펼쳐지며, 그 아래 바닷물이 출렁이고, 양옆에 키가 큰 적송이 솟아 있다. 간결하면서도 상징성이 뚜렷하고, 도식적이면서도 생동감이 넘치는 이미지를 통해서 왕권의 아이덴티티를 표현하고 있다.

일월오봉도에는 다섯 봉우리의 산이 크게 부각돼 있다. 중앙의 산이 좌우의 산들을 거느리고 있는 모습은 임금이 좌우에 신하를 거느린 모습을 떠올리게 한다. 다섯 산봉우리는 '오악五岳'이라 하여 각기 동서남북과 중앙의 방위를 대표한다. 중국의 경우 중악 숭산嵩山, 동악 태산泰山, 서악 화산華山, 남악 형산衡山, 북악 항산恒山을 오악이라 불렀다. 신라에서는 중악의 팔공산, 동악의 토함산, 서악의 계룡산, 남악의 지리산, 북악의 태백산을 오악이라 일컬었다. 옛 문헌에서는 이런 다섯 봉우리를 그린 그림을 '오봉도五峯圖' 혹은 '오악도五岳圖'라 불렀다. 이런 그림에서는 산이 차지하는 위상이 상당히 컸다.

일월오봉도를 근간으로 삼은 작품이 있다. 〈청룡백호도〉도 **101** 개인소장다. 산봉우리가 다섯 개이고, 그 밑에 바다의 파도가 출렁이고 있으며, 산에서 폭포가 바다를 향해서 힘차게 떨어지고 있다. 거기에 오른쪽에는 소나무가 배치되어 있다. 이 정도면 충분히 일월오봉도라고 해도 반박하기 어려울 정도로 그 도상들을 다 갖추고 있다. 그런데 궁중에 어좌 뒤에 펼쳐지는 정통적인 일월오봉도와 다른 점이 더러 보인다. 일월오봉도를 좌청룡 우백호가 호위하고 있는 형상이다. 일월오봉도 병풍을 뒤에 두르는 것만 해도 대단한 권위인데, 다시 좌우를 호랑이와 용이 지키고 있으니, 도대체 이 병풍의 주인공이 누구인지 궁금

도 100. 〈일월오봉도〉 19세기, 비단에 채색, 150.7×353.5cm, 개인소장. 하늘을 상징하는 해와 달, 땅을 상징하는 오악과 바다, 그리고 이들을 이어주는 소나무로 구성돼 음양오행사상을 드러낸다.

해진다. 그런데 부드러운 산세나 자연스런 소나무의 표현하는 방식을 보면, 궁중화의 도식적인 화풍과 다르다.

부부를 상징한 민화의 일월

　　　　　　　19세기에 그려진 민화 〈일월부상도^{日月}
扶桑圖〉도 102 삼성미술관 리움 소장에서는 산봉우리보다 '일월'의 비중이 더 크다. 게
다가 해와 달 주변을 꽃구름으로 장식해 그 위상이 돋보이게 했다. 소나무 가

도 101. 〈**청룡백호도**〉 19세기, 비단에 채색, 110.5×499cm, 개인소장. 일월오봉도를 좌청룡 우백호가 호위하고 있는 형국이다.

지 사이로 붉은 해가 뜨겁게 작열하고 오동나무 가지 사이로 흰 달이 밝게 빛난다. 소나무와 오동나무를 우주의 축으로 삼은 것이다.

나무 아래로는 뾰족한 산봉우리들과 바다 물결이 춤추듯 너울댄다. 이 그림에서 산은 나무보다도 작다. 일월과 나무를 그림의 중심으로 삼은 까닭은 서민에겐 오악으로 대변되는 권위보다 현실적인 문제가 더 소중했기 때문일 것이다.

〈일월부상도〉를 해석하는 핵심은 '소나무에 걸린 해'와 '오동나무에 걸린 달'이다. 전자가 왕을 상징한다면, 후자는 왕비를 상징한다. 여기서 소나무는 일월오봉도처럼 하늘과 땅을 이어주는 우주의 나무라기보다는 해와 함께 왕을 가리킨다. 반면 오동나무는 봉황이 깃드는 나무로 달과 관련지어 왕비로 해

석할 수 있다. 조류의 왕인 봉황은 오동나무가 아니면 내려앉지 않는다고 했다.

일상으로 끌어내린 우주적 존재

이 그림에서 우주적인 존재를 일상으로
끌어내리는 장치는 여러 곳에서 보인다. 해와 달을 품은 나무는 그림 속 그림,
즉 화중화畵中畵로 처리하고, 마당은 꽃이나 풀과 조화를 이룬 수석으로 장식
하여 밝은 분위기를 자아냈다. 그림 아래 보이는 앞마당에는 찔레, 불로초, 매
화로 장식된 괴석 세 개가 나란히 놓여있다. 이 그림의 무대는 일상의 공간
인 셈이다.

이처럼 〈일월부상도〉에는 우주적인 상징과 일상적인 상징이 중첩돼 있다.

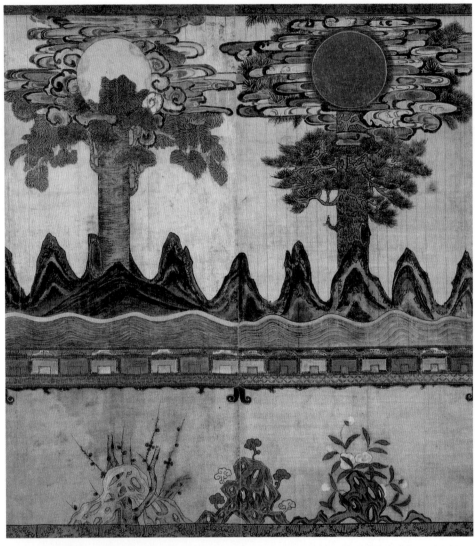

도 102. **〈일월부상도〉** 19세기, 베에 채색, 가로세로 122.0×149.5cm, 삼성미술관 리움 소장. 천하를 상징하는 오악보다는 소나무에 걸린 해와 오동나무에 걸린 달을 강조해 부부의 화합을 기원한다.

그래서 부부의 화합을 기원하는 그림으로 해석할 수 있다. 해와 달처럼, 왕과 왕비처럼 부부가 영원히 해로하기를 바라는 것이다. 마치 일반 서민들이 혼례 때 왕과 왕비의 복장으로 혼인식을 치르듯이 우주적인 상징에 기대어 서민의 현실적인 바람을 표현한 것이다. 궁중의 〈일월오봉도〉가 장엄한 다큐멘터리라면, 민화 〈일월부상도〉는 서정적인 드라마에 비유할 수 있다.

그림의 제목 중에 부상扶桑이란 용어가 있다. 어떤 연유로 이름을 정했는지 알 수 없지만 이 그림에 적합한 용어는 아니다. 부상은 중국 신화에서 동쪽 바다에 있는, 키가 수십 장이 되는 신목神木 하늘과 인간을 이어주는 신성한 나무이다. 그 아래에는 아홉 개의 해가 있고 윗가지에 해가 하나 더 걸려있다고 한다. 하지만 일월부상도에선 부상이 아닌 소나무가 등장하고, 해뿐만 아니라 달도 등장한다.

무명화가는 궁궐 깊숙한 곳에 있던 그림을 과감하게 우리의 일상으로 끌어내렸다. 천하를 지배할 일이 없으니, 오악이면 어떻고 십악이면 어떠한가. 작지만 많은 산들이 줄을 이어 산맥을 이룬다. 더구나 하늘의 세계도 그리 높지 않고 그리 거창하지도 않다. 소나무와 오동나무에 걸려 있는 해와 달은 길거리의 가로등처럼 우리의 마음을 환하게 비추고 있을 뿐이다. 🏵

십장생과 더불어 노니니,
내가 곧 신선이라

경복궁 자경전은 대비가 거처했던 침전
이다. 그 뒷마당 벽처럼 길게 만들어진 굴뚝에 십장생 이미지가 흙으로 빚은
도판으로 장식되어 있다.도 103 그림같은 조각이고, 민화 스타일의 이미지다. 이
는 우리가 알고 있는 궁중의 십장생도병풍과 전혀 다른 양식이다. 깊이라고는
전혀 느껴지지 않은 평면의 공간에 여러 소재들이 유기적인 관계가 없이 나열
식으로 배치되었고, 그 표현도 수수하다. 이 이미지를 그림으로 표현했다면, 영
락없는 민화다. 그렇지만 이런 이미지가 대비의 침전에 그것도 작은 공예품이
아니라 큰 벽면에 등장한다는 것은 획기적인 일이다. 우리는 민화가 궁중회화
의 많은 영향을 받은 것으로 알고 있다. 여러 학자들이 밝혔듯이, 그건 분명한
사실이다. 하지만 거꾸로 민화가 궁중회화에 영향을 준 사실을 아는 이는 별
로 없다. 궁중의 생활공간에서는 푸근하고 정감있는 민화 스타일의 이미지가
필요한 곳이 있다. 모두 궁중회화의 사실적이고 화려한 이미지로 도배를 할 수
는 없을 것이다. 자수나 도자기에 민화스타일의 이미지가 등장하는 것도 마찬

도 103. **경복궁 자경전 십장생 굴뚝.** 보물 제810호. 민화풍의 십장생도가 궁중에 영향을 미친 대표적인 예다.

가지 이유다. 아무리 임금님의 밥상이라 할지라도 된장이나 김치를 백자나 청자에 담아먹을 수는 없지 않은가? 숙성은 둘째 치고, 며칠도 안 되어 썩어버릴 것이다. 그래서 뚝배기는 장맛이라 하지 않았던가.

　구름은 구름대로, 불로초는 불로초대로, 사슴은 사슴대로, 학은 학대로 나름 매력적인 표정을 짓고 있다. 하지만 이들은 자연스럽고 유기적인 관계 속에서 엮어진 것이 아니라 각기 닫힌 영역 속에 존재하는 것이다. 그건 마치 어린이그림 같다. 공간 관계를 무시하고 물상간의 위계질서가 그렇게 뚜렷하게 나타내지 않았다. '따로 또 같이'라 할까, 평면적이고 나열식의 배열로 동화의 세계와 같은 장수의 유토피아를 표현했다.

궁중과 사찰로 확산된 민화표현

　　　　　　　　　　자수 십장생도에서는 민화 스타일의 이미지를 쉽게 발견할 수 있다. 일본 고려미술관 소장 〈자수 십장생〉**도 104**는 강렬한 붉은 색 바탕 위에 십장생의 유토피아가 단정하면서 활기차게 표현되었다. 8폭의 병풍인데, 폭마다 십장생을 갖췄다. 위로부터 구름·해·학·산·거북·물·소나무·대나무·사슴·불로초 등 열개의 장수 상징으로 구성되었다. 다만

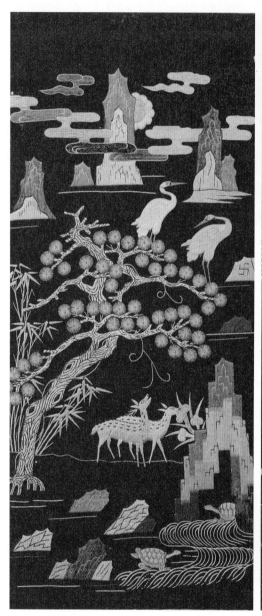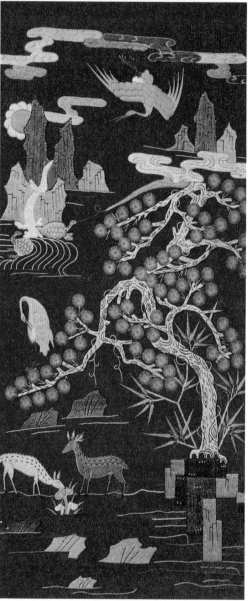

도 104. 〈**자수십장생병풍**〉 19세기 후반, 자수, 73.0×31.5cm, 일본 고려미술관 소장. 강렬한 붉은 색 바탕 위에
십장생의 유토피아가 단정하면서 활기차게 표현되었다.

열개의 장생을 균등하게 배치된 것이 아니라 주객의 위계를 뒀다. 소나무와 그 밑에서 노니는 사슴은 주인공으로 내세우고, 다른 장생은 배경으로 삼았다.

이 자수병풍은 두 폭이 하나로 어울릴 때, 아름다운 대비와 조화를 이룬다. 한 폭의 윗부분에 학이 중심이면, 맞은 폭엔 산봉우리가 그 자리를 차지한다. 한쪽에 물과 거북을 아래에 배치하면, 맞은 폭엔 그것들을 위에 둔다. 한쪽의 소나무와 대나무가 황색이면, 맞은 폭엔 녹색이다.

이 자수병풍은 한눈에 민화 스타일로 보인다. 사실적이고 실재감 나게 표현된 것이 아니라 간결하고 그래픽하게 표현되었다. 그럼에도 불구하고 디테일의 처리가 깔끔하고, 화면은 활력으로 가득 차있어서 궁중 화원이나 솜씨 좋은 화승이 민화 스타일로 밑그림을 그렸을 것으로 보인다. 자유자재로 구부러진 소나무가 화면을 지배한 가운데 산과 구름을 비롯한 다른 십장생들이 점점이 떠있듯이 표현되어 있다. 평면적인 배치에 대나무 아래의 바위는 사각형의 조형으로 구성되어 있고, 소나무 잎은 방사선 모양의 일정한 모양이 반복되고 있으며, 흐르는 물도 일정한 간격으로 패턴화되어 있다. 단순화되고 도식화된 표현에서 민화적인 특색을 엿볼 수 있다.

이 자수병풍은 고급 재료에 견고하고 단단하게 수를 놓은 솜씨로 보아 궁중 자수가 아닌가 짐작할 수 있다. 하지만 왼쪽 폭 오른쪽 위 바위에 '卍'자가 새겨져 있는 점으로 보아 사찰이나 적어도 불교와 관련되어 제작된 것을 알 수 있다. 그렇다면 사찰에 웬 십장생도인가? 사찰에 웬 민화풍일까? 길상문양은 이미 17세기부터 불단이나 불교 공예품에 나타나다가 19세기 후반에는 대중들이 선호하는 민화를 적극 받아들이게 되었다. 벽화나 불화에 민화 이미지가 나타나고, 심지어 통도사 명부전처럼 안팎으로 민화로 장식된 전각이 등장하기도 한다. 불화와 민화의 멋진 랑데부다.

현실적인 소망의 아름다운 은유

장수를 상징하는 열개의 자연으로 구성한 십장생도는 우리나라에만 있는 그림이다. 중국에도 장생도가 있지만, 굳이 열개로 한정하지 않았다. 그냥 장생도일 뿐이다. 한국적인 모티프라 할 수 있는 십장생도의 시작은 고려 때로 거슬러 올라간다. 구리거울에 십장생의 이미지가 등장하고, 십장생병풍에 대한 이색의 글이 전한다. 고려 후기의 유명한 학자인 이색은 세화 십장생도에 관한 글을 다음과 같이 남겼다.

> "십장생은 곧 해, 구름, 물, 돌, 소나무, 대나무, 영지, 거북, 학, 사슴이다. 우리 집에는 세화 십장생이 있는데, 지금이 10월인데도 아직 새 그림 같다. 병중에 원하는 것은 오래 사는 것보다 더할 것이 없으므로, 죽 내리 서술하여 예찬하는 바이다."

세화란 정월 초하루에 새해를 축하하는 의미로 선물하는 그림이다. 이색은 이 그림을 통해 아픈 몸을 낫고자 했다. 십장생의 소재 하나하나에 대해 쓴 글에서 그의 우주관을 엿볼 수 있는 대목이 있다. "해"라는 제목의 시다.

푸르고 푸른 하늘은 밤낮으로 회전하고	圓象蒼蒼晝夜旋
산하 대지는 바다 가운데 배와 같은데	山河大地海中船
해바퀴는 만고에 멈추는 곳이 없건만	日輪萬古無停處
달이 혹 앞서고 뒤서는 게 가소롭구나	可笑姮娥或後先

해와 달이 멈추지 않고 앞서고 뒤선다고 했으니, 이는 천동설에 관한 이야기다. 지구인 산하의 대지는 바다 가운데 배처럼 멈춰 서있고 하늘과 해와 달이 움직인다고 본 것이다. 이런 우주의 운행을 가소롭다고 보았으니, 그 우주적 배포에 놀랄 따름이다.

도 105. 〈**가정집**〉 20세기 전
반. 상인방 위에 가로로 긴 십
장생도가 붙어있다.

　세화 십장생도는 조선시대 궁중에서도 세시풍속으로 이어졌고, 궁중잔치
인 가례嘉禮때 십장생도 병풍이 설치되면서 그 쓰임이 확대되었다. 궁중에서
제작된 십장생도 병풍은 8폭 내지 10폭 규모에 고급 재료를 사용하여 궁중장
식화의 화려한 면모를 유감없이 보여준다. 조선후기에는 궁중회화 십장생도가
민간에 확산되면서 민화로 제작되었는데, 민화에서는 대형의 병풍으로 그려지
기 보다는 한 폭에 십장생 모두를 담거나 아니면 화조화 병풍 중에 십장생도
가 한 폭으로 구성되었다.

　민간에서 십장생도의 열풍은 뜨거웠다. 1900년 초 어느 서양화가가 양반
댁을 그린 〈가정집〉도 105에 십장생도가 등장한다. 대청마루 위에 서양식으로
머리를 짧게 자른 헤어스타일을 보아서는 일제강점기 이전으로 올라갈 수 없
는 모습이다. 집주인이 소반 앞에서 식사를 하고 있는 동안, 머리를 길게 땋은
여자아이는 문지방을 사이에 두고 안방에 있는 아기와 놀고 있다. 안방의 화조
도 병풍, 두껍닫이 문에 붙인 부채 그림들, 그리고 상인방 위에 십장생도가 붙
어있다. 가로로 길고 세로가 좁은 화폭의 십장생도다.

화조도병풍에서도 한 폭 정도는 십장생을 배정하는 경우가 적지 않다. 조선민화박물관 소장 〈화조도〉 중 〈십장생도〉도 106가 그러한 예다. 이 그림은 소나무·사슴·구름·불로초·바위로 이뤄졌으니, 10장생이 아니라 5장생이다. 그럼에도 불구하고 이 그림은 십장생을 대표하는 데 손색이 없다. 이 그림의 주인공도 소나무 밑에서 노는 사슴이다. 소나무 가지는 팔랑개비 모양으로 춤을 추고 있고, 그 밑은 사슴 두 마리는 평화롭게 불로초를 뜯는 데 여념이 없다. 구름은 소나무 가지를 가로 질러 길게 깔려 있고, 땅에는 흙인 듯 바위인 듯 조그만 봉우리들이 솟아 있다. 평화롭고 흥겨운 장생의 낙원이다.

장수는 인간의 본능적 욕구다. 진시황이 중국 천하를 최초로 통일시키는 기염을 토했어도 장수의 꿈은 이루지 못했다. 불로초를 찾아서 서복西福, 서불西市로도 불림과 어린 남녀 3천명을 삼신산이 있다고 하는 우리나라 남해안과 일본으로 보냈지만, 결국 찾지 못하고 49세의 나이로 생을 마감했다. 반면 우리의 조상들은 자연으로 구성된 십장생이란 유토피아를 그림 속에 펼쳐놓고 장수의 꿈을 꿨다. 십장생의 유토피아는 현실적인 소망의 아름다운 은유인 것이다.

그렇다면 우리들은 어떠한가? 건강에 좋다는 정보의 홍수 속에서 지나치게 불로초와 같은 약, 음식 등에 집착하고 있다. 이는 진시황의 조급함에 다름 없다. 만일 진시황이 느긋하게 자신의 운명을 기다리는 지혜를 가졌다면, 좀더 오래 살았을는지 모른다. 우리도 진시황처럼 불로초에 집착하기보다는 우리의 조상처럼 십장생도병풍을 치고 여유롭게 그 자연을 노니는 것이 더 현명할지 모른다. 인명은 재천이기 때문이다. ❀

◀ 도 106. 〈화조도〉 중 〈십장생도〉 종이에 채색, 60×32cm, 조선민화박물관 소장. 춤을 추는 듯한 소나무 아래 사슴 두 마리가 평화롭게 불로초를 뜯고 있다. 평화롭고 흥겨운 장생의 낙원이다.

정선은 오묘한 심상을 담고
민화가는 봉우리마다 설화를 담다

금강산 관광이 중단된 지 벌써 10년이
가까워진다. 2008년 7월, 남한 여행객이 북한군에 피살당한 사건이 벌어지고,
남북관계도 급속하게 냉각됐다. 우리에게 금강산은 남북 관계의 '바로미터'에
다름없다. 금강산 관광이 활발할 때는 남북관계가 좋은 것이고, 중단되면 나
빠진 것이다.

원래 금강산은 '풍악산' 또는 '개골산'이라 하여 기이하고 아름다운 경치로
이름이 드높았다. 금강산이란 이름은 '해동에 보살이 사는 금강산이 있다'는 『화
엄경』 내용에서 유래했다. 불교가 성행했던 고려시대의 일이다. 조선시대에는
유학자들이 불교적 명칭을 못마땅해 한 데다 신선사상이 유행하면서 불로장생
을 상징하는 삼신산 중 하나인 '봉래산'과 '풍악산'이란 이름이 부각되기도 했
다. 기묘한 절경과 불교의 성지, 신선세계에 남북 관계의 상징까지 금강산의
명칭과 이미지는 시대의 요구에 따라 그렇게 변해왔다.

금강산을 향한 꿈

고려시대는 금강산이 불교의 성지로써 이름이 높았다. 노영이 그린 〈금강산담무갈지장보살도현신도〉도 107에 보이듯이, 고려 태조는 금강산에서 담무갈살의 현신을 만나 예를 표했다. 송나라 시인은 금강산에 대해 "원컨대 고려국에 태어나 한 번만이라도 금강산을 보았으면 소원이 없다"고 했다. 이러한 인연으로 중국 사신들은 조선에 오기만 하면 꼭 금강산을 보려고 했다. 급기야 1469년 정동이란 중국 사신은 금강산을 탐승할 때 일행 중 한사람이 "여기가 참으로 부처님이 계신 곳이다. 이곳에서 죽어 조선 사람이 되어 길이 부처님의 세계를 구경하는 것이 소원이다."라고 하여 보덕굴 앞 벽하담에서 빠져 죽은 사건이 벌어졌다.

화가 최북崔北 1712~1786?은 금강산 내금강의 구룡연九龍淵에 이르러 천하명인天下名人인 자신은 천하명산天下名山에서 죽어야 한다고 외치며 뛰어내렸다 간신

도 107. 〈금강산담무갈지장보살도현신도〉 노영, 1307년, 흑칠 바탕에 금니, 22.4×10.1cm, 국립중앙박물관 소장. 공공누리. 수직준으로 그린 금강산의 표현 가운데 가장 이른 예에 속한다.

히 살아났다. 조선시대 금강산의 명성은 나라 밖까지 전해져 중국이나 일본의 사신들이 금강산 구경을 간청하는 경우가 많았다.

기녀 출신으로 막대한 부를 축적한 제주 거상 김만덕金萬德 1739~1812은 기근에 처한 제주 백성을 사재로 구제했다. 정조가 김만덕의 공을 치하하기 위해 그를 궁으로 불러 소원이 무엇인지 물었다. 그러자 그녀는 천하명산 금강산을 한번 보는 게 소원이라고 답했다. 금강산에 대한 간절함은 예나 지금이나 죽음의 문턱을 넘나들 만큼 강렬했다. 그런 염원 속에서 탄생했기 때문일까. 금강산을 소재로 한 그림들에는 왠지 모를 특별함이 묻어난다.

일반인들이 금강산을 기행하는 목적은 특이했다. 고려말기 학자인 최해는 당시 금강산이 인기가 좋은 이유를 다음과 같이 밝혔다.

> "사람을 속여 유인하여 말하기를, '한번 이 산을 보면 죽어서 악도(지옥)에 떨어지지 않는다'하여 위로는 공경에서부터 아래로는 선비와 서인에 이르기까지 아내를 데리고, 자식을 이끌고 다투어 가서 불공을 드린다. 눈과 얼음으로 혹독하게 추운 때와 여름에 장마가 오래고 홍수가 넘쳐서 길이 막히게 된 때를 빼고는 산을 유람하는 무리가 길에 줄지어 서있다. 또한 과부와 처녀를 따라가는 자가 있어 산 속에 이틀씩 숙박하면서 추한 소문이 때때로 들리건만 사람들은 괴이쩍게 여길 줄 모른다."

금강산을 보면 죽어서 지옥에 떨어지지 않는다는 속설이 많은 사람들을 금강산으로 이끌었다. 얼마나 구경꾼들이 들끓었는지 최해는 이 글의 말미에 "산 부근에 사는 백성들은 응접하는 일에 피곤하여 성내며 꾸짖어 말하기를 '금강산은 어찌하여 딴 고을에 있지 않았던가'라고 욕지거리를 내뱉을 정도다. 조선시대에도 금강산을 보면 지옥에 떨어지지 않는다는 속설이 퍼지면서 많은 이들이 앞을 다투어 금강산을 찾았다. 이 그림 속에 스님과 일반인들이 가득 찬 것은 이러한 금강산 기행의 열풍을 표현했을 가능성이 있다.

겸제 정선의 금강전도

천하의 명기라도 명인을 만나지 못하면 그 신비한 울림을 낼 수 없는 법이다. 1712년 조선시대 최고의 화가인 정선鄭敾 1676~1759은 당대 최고 시인 이병연李秉淵 1671~1751과 함께 금강산을 찾았다. 김창업은 이를 두고 정선의 그림과 이병연의 시, 금강산이 있고 나서 이런 기이함은 없었다고 찬사를 보냈다.

정선은 금강산 탐방 이후 22년이 지난 1734년에 〈금강전도〉도 108라는 명품을 탄생시켰다. 이 작품은 실경을 그렸지만, 오랜 세월 가슴속에서 숙성시킨 '마음의 풍경心象'을 나타낸 것이다. 정선이 그림 위에 쓴 제발題跋을 보면, 그는 개골산이란 명칭을 사용했다. 또 산을 직접 돌아다니기 힘드니 그림을 머리맡에 두고 보라고 했다. 누워서 즐긴다는 뜻의 '와유臥遊 사상'이다. 정선은 금강산의 일만 이천 봉우리를 하나의 원형으로 응집시켜 표현했다. 봉우리 하나하나를 부각하기보다는 전체의 조화를 꾀했다. 미술사학자 오주석은 이 작품에 대해 "주역을 응용해 조선왕조의 번영과 평화, 심오한 철학적 이해를 담아낸 걸작"이라고 평가했다.

쌀 모양의 미점米點으로 처리한 흙산과 서릿발 같은 선으로 표현한 바위산의 조합은 마치 활짝 핀 한 송이의 꽃과 같다. 이는 태극의 음양과 같은 구조로 해석되기도 한다. 양에 해당하는 바위산과 음이 되는 흙산이 화합을 이뤘으니, 그 모양이 영락없는 태극의 형태다. 정선이 역학에 능했다는 기록도 이런 해석을 뒷받침한다. 이념의 꽃봉오리로 피어난 금강전도는 여러 후대 금강산 그림의 모델로 각광을 받았다.

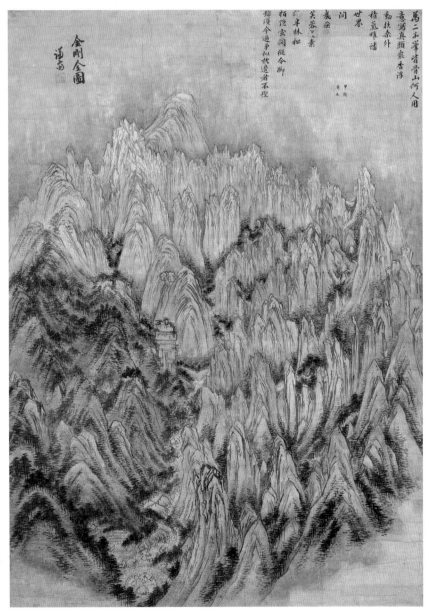

萬二千峰皆骨山何人用
意寫真顔衆香浮
動扶杳外
積氣雄誇
世界
間
慈系
芙蓉喜素
正半林松
柏徑玄閣從今脚
端頂今遍争似枕邊看者不慳

甲寅
春本

金剛全圖
謙齋

도 108. 〈금강전도〉 정선, 1734년, 국보 217호, 종이에 엷은 채색, 130.6×94.1cm, 삼성미술관 리움 소장. 금강
산의 일만 이천 봉우리가 한 송이의 꽃으로 피어난 듯하다.

귀로 들은 금강산 그림

서민들 사이에 금강산 유람이 지옥으로 떨어지는 것을 막아준다는 속설이 퍼지면서 너나 할 것 없이 금강산을 찾는 게 유행했다. 무명화가들은 금강산에 갈 엄두를 내지 못하는 사람들을 위해 금강산의 꿈과 이야기를 그림으로 전했다.

정선의 〈금강전도〉에서는 맛볼 수 없는 웅혼한 기상이 뛰어난 〈금강산도〉 **도 109** 삼성미술관 리움 소장가 있다. 이는 작가 이름이 알려지지 않았지만 명품이다. 테크닉으로 보면 웬만한 화원의 솜씨 못지않지만, 표현이나 내용에서 민화의 전례를 보인다는 점에서 흥미로운 작품이다.

10폭에 가로 6m에 달하는 커다란 병풍에 금강산 일만이천 봉우리를 파노라마식으로 펼쳐놓은 모습은 웅장하기 그지없다. 차일봉, 비로봉, 능인봉 등 하늘을 찌른 듯한 봉우리들 아래 삼라만상의 바위산들이 빽빽하게 들어서 있고, 그 아래 다시 부드러운 능선으로 연결된 흙산들이 꽃받침처럼 떠받쳐주고 있다. 정선의 〈금강전도〉와 더불어 우리나라 금강산 그림의 수위를 다툴 명품이다. 흙산과 바위산의 조화가 아름답게 활짝 핀 연꽃같은 구성과 바위산을 수직준으로 나타낸 기법에서는 정선의 영향을 엿볼 수 있지만, 금강산의 스펙터클한 위용을 나타난 장쾌한 화풍에서는 정선의 금강산도와 또 다른 면모를 보여준다.

〈금강산도〉의 다른 매력은 바위산의 표현에 있다. 내금강에 빼곡하게 들어선 봉우리들을 가만히 들여다보면, 바위인지 사람인지 구분하기 어려울 정도로 사람 형상의 바위들로 가득 차있다. 많은 사람들이 삿갓이나 고깔 같은 삼각형 모양의 관모를 쓰고 있다. 그들은 스님이거나 아니면 탐승객일 것이다. 고개를 숙이고 경배하는 모습을 보면, 스님이거나 신도들이 종교적인 의례를 행

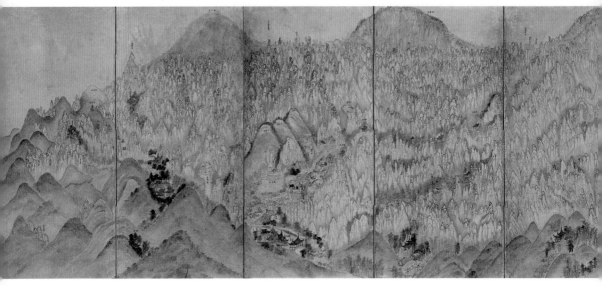

도 109. 〈금강산도〉 19세기, 종이에 수묵, 123×597cm, 삼성미술관 리움 소장. 일만 이천 봉우리로 이뤄진 금강산의 전경을 가장 장엄하게 표현한 작품이다. 그런데 의외로 뾰족하게 솟은 봉우리들은 의인화되어서 금강산에 담긴 여러 스토리를 나타내었다.

하고 있는 것으로 추정된다. 마치 야단법석의 장면을 연상케 한다. 그렇다면, 이 그림은 일만 이천 봉우리의 산수화이면서 일만 이천 사람들의 풍속화도 되는 것이다.

　바위를 의인화한 현상은 19세기에 와서 두드러졌다. 그 이전의 금강산 문학에서는 금강산을 정선의 그림처럼 객관적이고 사실적으로 표현하는데 중점을 두었지만, 19세기에서는 각 봉우리나 계곡에 얽힌 설화로 흥미롭게 엮는 경우가 늘어났다. 『금강산유록』 가운데 만물초를 읊은 장면이 대표적인 예다.

만물초 이렇구나 구경을 자세하자.
기기괴괴 만학천봉 가진 물형 다 있도다.
천태산 옥동자가 학을 타고 저를 불며

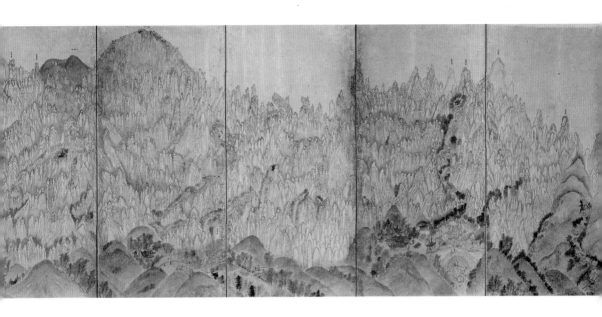

구름 속의 달리는 듯 월중선녀 내려와서

칠보단장 같게 하고 단정히 앉은 듯

상상사호 모여앉아 바둑 두며 노는 듯

석가여래 부처님 오백나한 거느리고

연화대 올라앉아 설법하는 모양이요.

장판교의 장익덕이 장창검 비껴 들고

고리눈을 부릅뜨고 호령하는 모양이요.

와룡선생 제갈양이 백우선 학창의로

-중략-

광한루 이도령이 난간에 의지하여

춘향이 바라보고 정신없이 앉은 듯

육관대사 승진이가 팔선녀를 만나보고

끝가지 서로 쥐며 반기며 노는 듯

청룡황룡 너무 느려서 여의주를 희롱 하나?

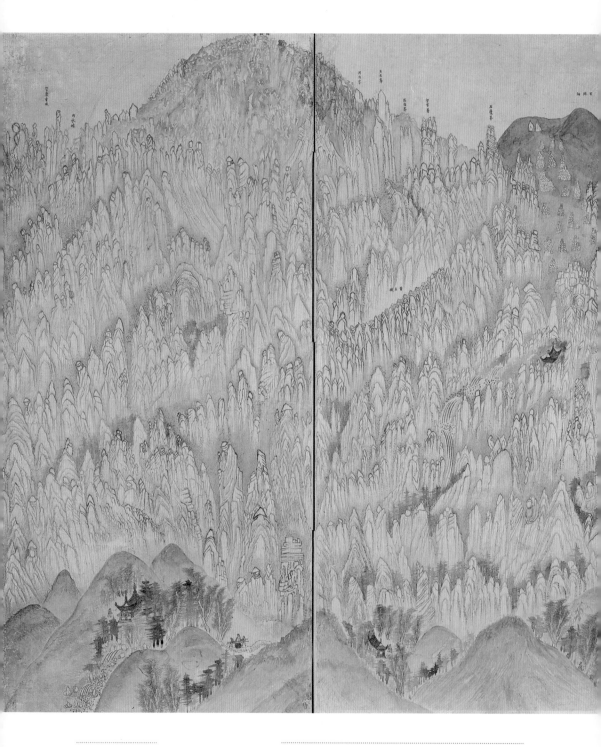

월궁의 옥토끼가 불사약을 방아 찧냐?
소상동정 달 밝은 밤 때기러기 내려 오냐?
봉도 같고 학도 같고 형형색색 다 있도다.
사람으로 볼작시면 온갖 사람 다 모이고
짐승으로 볼작시면 갖은 짐승 다 있도다.
이리 보면 이것 같고 저리 보면 저것 같다.

금강산 만물초를 서민들이 좋아하는 설화들로 구성해 놓았다. 학을 타고 내려온 옥동자, 달 속의 선녀, 진시황의 폭정을 피해 상산商山 중국 산시성에 숨은 4인의 의인들, 석가여래와 오백나한, 삼국지의 장비와 제갈량, 춘향전의 이도령과 춘향, 구운몽의 성진과 팔선녀, 청룡과 황룡, 불사약을 찧는 옥토끼, 소상팔경의 기러기 떼, 봉황, 학 등. 만물초에 민화에서 유행한 소재들을 집대성해 놓은 모양이다. 사람으로 치면 온갖 사람이 다 있고, 동물로 치면 갖은 짐승이 다 있는 곳이니, 만물초라고 부른 것이다. 이 가사는 1894년 시골의 한미한 선비인 조윤희趙胤熙가 지었다. 마침 이때는 민화가 유행한 시기다. 민화와 가사는 비록 장르가 다르지만, 시대적 변화를 공유하고 있다.

의인화 현상은 민화의 다른 모티프에서도 종종 발견되는 특색이다. 궁중회화 괴석모란도에서는 생긴 그대로 사실적으로 표현했던 반면, 민화 화조괴석도에서는 괴석의 형상을 스님, 도사, 개, 호랑이, 사슴 등으로 변화시켰다. 모든 대상에 영혼이 있다고 믿는 것이니, 이는 애니미즘적인 발상의 소산이다. 애니미즘은 원시종교나 미술에 나타나는 원초적인 현상인데, 조선말기 그것도 봉건제가 끝나가는 시점에 이러한 현상이 나타난 것이다. 극과 극이 통한 것이 아닐까?

정선의 금강산 그림이 민화에 많은 영향을 미쳤음에도 불구하고, 민화작가

도 110. **〈금강산도〉** 19세기, 종이에 옅은 채색, 126.2×56.0cm, 삼성미술관 리움 소장. 각기 독립된 금강산의 저마다 불꽃처럼 타오르고 있다.

들은 자신들만의 독특한 금강산도를 창출하는 데 주력했다. 그중에서도 삼성 미술관 리움에 소장된 민화 〈금강산도〉도 110는 정선의 〈금강전도〉와 정반대의 세계관을 보여준다. 정선이 일만 이천 봉을 응집시켜 표현했다면, 민화작가는 각 봉우리들을 해체해 하나하나 아로새겼다. 정선의 금강전도처럼 전체의 형태를 통일시킨 것이 아니라 '따로 또 같이'의 나열식 구성을 취한 것이다. 여기서 각각의 봉우리들은 그곳에 전해오는 설화에 맞춰 실감나게 표현됐다. 사자암엔 사자모양의 바위가 드러누워 있고, 구룡연에는 계곡의 주위를 거대한 용이 감싸고 있다. 설화를 좋아하는 서민들의 취향에 맞게 봉우리에 얽힌 이야기를 이미지로 나타내었다.

정선은 실제 눈으로 본 금강산을 새로운 인식의 틀 속에서 재구성했다. 하지만 민화작가는 눈으로 본 금강산이 아니라 '귀로 들은 금강산'을 자유롭게 표현했다. 정선이 일만이천 봉우리를 하나의 이념으로 응집시켰다면, 민화작가는 봉우리별 특색을 잘 살려 펼쳐냈다. 정선과 정반대로 접근한 민화작가의 과감한 역발상이 경이로 다가온다. ✿

중국 풍경을 한국 산수로
승화시킨 산수화

상상력 넘치는 기하학적 표현,
현대회화 보는 듯

자연풍경을 그린 민화의 소재로 가장 인기 있는 것은 무엇일까. 금강산? 관동팔경? 단양팔경? 모두 아니다. 정답은 소상팔경瀟湘八景이다. 소상팔경이란 중국 후난성湖南省의 샹장湘江 이하 상강과 둥팅후洞庭湖 이하 동정호 주변의 아름다운 경치 여덟 가지를 일컫는다. 여덟 가지 절경은 샤오수이瀟水 이하 소수의 물줄기와 상강 상류지역이 만나는 곳에 내리는 밤비소상야우瀟湘夜雨로부터 시작한다. 그래서 소상瀟湘이란 이름이 붙었다. 한반도와 거의 같은 크기의 후난성에서 동정호는 심장에, 상강은 동맥에 해당한다. 경치를 여덟 가지로 한정한 것은 중국에선 8자가 행운을 가져다준다고 여기기 때문이다.숫자 8은 재물을 얻는다는 뜻의 파차이發財의 앞 글자와 발음이 비슷함 아직까지 우리 조상들이 소상팔경에 다녀갔다는 흔적은 찾기 힘들다. 아마 중국에서도 이름난 유배지인 데다 우리나라 사람이 접근하기

어려운 지역에 위치한 탓일 것이다. 나는 그곳을 2006년과 2007년 찾아갔다.

풍부한 문화와 역사가 담겨 있는
자연

중국의 소상팔경도가 우리에게 전해진 때는 고려시대인 12세기다. 대표적인 것이 송나라의 문인화가인 송적宋迪의 팔경시八景詩와 팔경도八景圖다. 고려 명종은 이인로李仁老와 진화陳澕 등 문신들에게 소상팔경시를 읊게 했다. 또 고려의 대표적인 화원 이녕李寧의 동생 이광필李光弼에게 소상팔경도를 그리게 했다. 아쉽게도 이들의 작품은 남아있지 않다. 그러나 소상팔경은 이후 일제강점기까지 800여 년간 우리나라 산수화의 대표적 소재로 자리 잡았다.

소상팔경도의 인기는 민화에서도 예외가 아니었다. 민화 산수화 중 금강산의 풍경을 그린 그림이 아니라면, 눈을 감고 그냥 소상팔경도라고 해도 십중팔구는 맞을 정도로 그 비중이 높다. 민화뿐만 아니다. 도자기, 문방구, 가구, 자수, 심지어 도장에 이르기까지 생활 곳곳에서 소상팔경의 이미지를 만날 수 있다. 이렇게 광범위한 소상팔경의 인기는 남한에만 100여 곳의 '팔경'이 존재한다는 사실에서도 확인할 수 있다. 소상팔경을 본떠 관동팔경·관서팔경·단양팔경 등 전국 곳곳을 팔경이란 이름으로 치장한 것이다.

그렇다면 우리 옛 사람들은 왜 소상팔경에 열광한 것일까. 결론부터 말하면 소상팔경의 '역사적 가치' 때문이라 할 수 있다. 당나라 두보杜甫와 이백李白, 송나라 범중엄范仲淹 같은 쟁쟁한 문인과 송적宋迪, 미불米芾 등의 유명 화가, 그리고 현대의 마오쩌둥毛澤東. 이렇게 수많은 인물이 문학·회화·서예로 이 지역

도 111. 〈소상팔경도〉 중 〈**동정추월**〉과 〈**평사낙안**〉 19세기, 종이에 채색, 26.0×83.0cm. 도쿄 일본민예관 소장. 수묵의 모노톤에 흥미로운 이야기들을 기하학적 구성으로 펼쳐내 현대적 감각이 돋보인다.

경관의 아름다움을 찬탄했다.

실제 소상팔경을 탐방해보니, 경치가 그렇게 빼어난 편은 아니었다. 차라리 같은 후난성에 있는 장자제張家界나 위안자제袁家界, 광시좡족자치구廣西壯族自治區의 구이린桂林 등의 경치가 훨씬 특이하고 아름답다. 그러나 이들에겐 소상팔경 같은 풍부한 스토리나 히스토리가 없다. 이것이 인문학적 역사를 가진 자연의 가치다.

독특하고 자유분방한 민화
소상팔경도

소상팔경도만큼 중국적인 모티프도 없다. 또한 소상팔경도만큼 한국적인 모티프도 없다. 이름없는 민화작가들은 소상팔경도를 가장 한국적인 그림으로 탈바꿈시켰다. 놀라운 반전이다. 소상팔경도가 갖고 있는 시적인 영감에다 민화 특유의 자유로움이 보태지면서 매우 독특하고 자유분방한 조형세계를 창출했다.

일본민예관에 소장된 〈소상팔경도〉 중 〈평사낙안平沙落雁〉도 111 모래톱에 내려앉는 기러기 떼은 민화 산수화 중에서도 걸작에 속한다. 산을 보면 현대화가 유영국의 작품을 연상케 할 만큼 기하학적인 표현이 돋보인다. 구불구불한 윤곽선을 톱니바퀴처럼 디자인하고, 산들이 겹친 모양은 삼각형 패턴으로 구성했다. 산속의 질감은 마치 옹기장이들이 환치듯이 자유로운 곡선으로 휘갈겨 표현됐다. 〈동정추월洞庭秋月〉도 111 동정호에 뜬 가을 달은 또 어떤가. 이태백이 강에서 뱃놀이를 즐기는 중 강물에 비친 달을 잡으려다 물에 빠져 죽은 장면을 해학적으로 표현했다. 산수화임에도 불구하고 스토리텔링까지 집어넣은 것이다.

도 112. **〈산월과안〉** 19세기, 종이
에 먹, 68.5×30.0cm, 일본 구라
시키倉敷민예관 소장. 평사낙안과
동정추월을 한 화폭에 조합한 그
림이다. 모래펄에 내려앉는 기러기
떼는 자살특공대처럼 줄을 지어 떨
어지고 있고, 산 능선 위 나무들의
표현을 보면 간결하면서도 흥취가
느껴진다.

평사낙안과 동정추월이 한 화면에 조합된 작품도 있다. 일본 구라시키민예관 소장 〈산월과안山月過雁〉도 112이다. 둥근 보름달은 동정추월을 나타내는 도상이고, 줄지어 내려오는 기러기 떼는 평사낙안의 특색이다. 이런 화학적 융합은 민화에서만 가능한 기발한 착상이다. 작가의 '도발'은 여기서 끝나지 않는다. 쏜살같이 내리꽂히는 기러기 떼의 모습에는 해학이 충만하다. 더욱이 아지랑이가 피어오르듯 춤을 추는 산 위 나무에서는 흥겨운 분위기가 넘실댄다.

소상팔경도임을 인지할 수 있는 장치는 최소한으로 한정하고, 아예 새로운 산수화로 탈바꿈시킨 경우도 있다. 김세종 소장 〈소상팔경도〉도 113에서는 뭉게구름처럼 몽실몽실 피어오른 산의 표현으로 혁신적인 산수화를 선보였다. 이전 산수화에서 전혀 볼 수 없었던 새로운 준법산이나 바위를 표현하는 방식으로 나타내었다. 더 이상 소상팔경을 충실히 표현하는 일이 중요하지 않다. 어차피 가보지 못할 곳이라, 작가는 새로운 소상팔경을 자유롭게 꾸몄다. 이러한 변신은 민화가이기에 가능하다. 이전에 관례적으로 사용하는 중국의 준법 대신에 자신의 준법을 창안하는 진취성을 보였다. 화원이나 문인화가와 달리, 민화가에겐 전통적인 규범이나 전례가 강박관념으로 작용하지 않았다.

중국 춘추전국시대의 사상가 한비자韓非子는 귀신을 그리기는 쉬워도 개는 그리기 어렵다고 했다. 귀신이야 눈에 보이지 않으니 어떻게 그려도 되지만, 개는 우리와 친근한 동물이기에 잘 그렸는지 못 그렸는지 누구나 평을 할 수 있기 때문이다. 소상팔경은 쉽게 가볼 수 있는 경치가 아니기 때문에 상상력이 끼어들 여지가 많다. 민화작가는 둥근 보름달, 기러기 떼, 비바람에 휘날리는 대나무 등 팔경을 나타내는 최소한의 특징만 살려둔 채 나머지는 자유롭게 그렸다. 소상팔경도의 인기가 높은 만큼이나 표현도 다양했던 까닭이 여기에 있다. ✿

도 113. 〈소상팔경도〉
중 〈연사모종〉 19세기
말 20세기초, 종이에 채
색, 각 73.4×32.4cm,
김세종 소장. 평면적인
구성에 자유로운 스케
일은 민화의 전형적인
표현인데, 여기에 덧붙
여 산과 바위의 준법 표
현이 매우 독특하다.

유토피아, 그곳을 향하여

平沙落
鴈

309

산과 바다가 조화로운 경치,
꿈결처럼 거닐며

대관령 동쪽의 빼어난 여덟 군데의 경
치. 우리는 그것을 '관동팔경關東八景'이라고 부른다. 단양팔경, 양산팔경 등 우
리나라에 있는 여러 팔경은 그 원류가 중국 소상팔경이다. 굳이 여덟 곳의 경
치만 아름다운 것은 아니지만, 여덟 곳으로 한정할 때 소상팔경의 명성 덕분
에 그 브랜드 가치가 높아지는 것이다. 하지만 관동팔경은 소상팔경에 결
코 뒤지지 않는 다른 특색을 갖고 있다. 소상팔경이 내륙의 풍경이라
면, 관동팔경은 바닷가 풍경이다. 산과 바다의 풍
경이 조화로운 경치다. 강세황은 『표암유고』
「찰방 김홍도와 찰방 김응환을 전송하
는 글」에서 "우리나라 영동은 큰
바다에 접해 있고 여러 산
들이 모여 있어 빼어나
면서도 기이하고 맑

고 깊숙한 것이 가는 곳마다 그러하다. 그 중에도 아홉 개 군이 더욱 팔경으로 이름있다."라고 평했다. 금강산의 자락인 해금강의 총석정에서 시작하여 동해안을 따라 내려오면서 설악산, 두타산, 검마산 등 이름난 명산이 바닷가를 따라 줄을 잇는다. 여기에 해가 뜨고 수심이 깊은 동해안의 절경이 펼쳐지니, 이만한 경치를 찾기도 어렵다.

관동팔경의 명성은 관동팔경이란 이름이 정해지기 이전인 신라시대부터 유명했다. 신라의 사선四仙으로 불리는 영랑을 비롯하여 술랑, 낭랑, 안상의 화랑들이 금강산과 관동팔경 지역의 절경을 찾았고, 그 무렵부터 이곳의 명성은 알려지기 시작했다. 그 인연으로 금강산에는 영랑의 이름을 딴 영랑재가 있고, 삼일포에는 '영랑도남석행永郎徒南石行'이란 각석이 있으며, 속초에는 영랑호가 있다. 고려시대에는 강원도 존무사이자 문인이었던 안축의 관동팔경, 조선시대에는 강원도 관찰사이자 가사문학의 대가인 송강 정철의 관동팔경 등 수많은 시가가 세상에 알려졌다.

진경산수의 대가인 정선이나 김홍도도 이 경치를 화폭에 담았다. 김홍도는 1788년 가을 정조의 지시에 의해 선배화원인 김응환과 더불어 금강산과 관동팔경 사생을 다녀왔다. 그때 두 화원이 그린 그림을 참고로 정조는 관동팔경에 대한 시를 남기기도 했다. 이후 많은 화가들이 관동팔경을 찾았고, 민화작가들도 금강산도 못지않게 관동팔경의 아름다움에 주목했다.

민화로 그린 관동팔경 가운데 김세종 소장 〈관동팔경도〉김세종 소장는 서양회화를 보는 것과 같은 현대적인 감성이 물씬 풍기는 작품이다. 몇 장면은 과연 가보고 그린 것인지 의심이 들 정도로 실제 경치와 달리 과장하거나 다른 요소를 첨가했다. 〈청간정清澗亭〉도 114을 처음 보았을 때, 전혀 생뚱맞은 그림이 아닌가 하는 생각이 들었다. 왜냐하면 정선이나 김홍도의 〈청간정〉도 115을

도 114. **〈관동팔경도〉** 중 **〈청간정〉** 종이에 채색, 56×31.5cm, 김세종 소장. 청간의 뜻
을 살려 맑은 시냇물을 바라보는 풍경이고, 인간적인 정취가 풍기는 산수화를 그렸다.

보면, 만경대를 중심으로 왼쪽에 청간정을 두고 그곳에서 바다를 향하는 바다 풍경을 초점으로 삼았는데, 이 민화는 바다가 아니라 개울이 화면의 중심을 차지하고 있기 때문이다. 그런데 현장을 방문하고 나서는 이런 그림도 가능하다는 사실을 알게 되었다. 그 해결의 실마리는 정자 이름에 있다. 청간정이란 뜻은 맑은 시냇가의 정자라는 뜻이다. 신선봉에서 흘러내린 시냇물과 바다가 만나는 지점에 청간정을 지었다. 정선과 김홍도는 바다를 바라보았다면, 이름을

도 115. 〈금강사군첩〉 중 〈청간정〉 김홍도, 1788년, 비단에 채색, 30.4×43.7cm, 개인소장. 만경대를 중심으로 펼쳐진 청간정 주변의 바닷 풍경을 사실적으로 묘사했다.

알 수 없는 민화가는 청간정의 의미를 살려 시냇물을 화면 가운데에 뒀다. 여기에 시내 위에 설치된 다리에는 우연히 두 사람의 탐승객이 만나고, 어떤 이는 정자의 기둥에 기대어 앉아 개울을 건너는 나룻배를 물끄러미 바라보고 있다. 웬지 인간적이고 낭만적인 정취가 물씬 풍기는 풍경이다.

정선이나 김홍도가 그린 〈청간정〉도 115을 보면, 웬일인지 청간정이 주인공이 아니다. 화면 중앙에는 만경대가 보이고 오른쪽 옆에 청간정이 있다. 만경대가 이곳의 뛰어난 경치이고 청간정은 그곳을 바라보는 포토 존이기 때문에 청간정을 비켜 그린 것이다. 총석정도 마찬가지다. 특이하게 돌기둥들이 불쑥불쑥 솟아있는 경치가 압권이라 늘 총석정이 화면의 중심을 차지하고 그것을 바라보는 환선정은 뒤에 놓은 것이다. 현재 만경대는 군부대에 편입되어 있어 쉽게 볼 수 없다.

인간적인 풍경화

관동팔경도는 두 앵글로 나눌 수 있다. 산과 바다의 풍경이라 정자를 기점으로 '바다 풍경'을 바라보는 앵글이 있고, 뒤를 돌아서 '산 풍경'을 바라보는 앵글이 있다. 바다 풍경은 속을 뻥 뚫어주는 시원한 시야에다 강한 에너지의 해가 떠오르는 광경을 볼 수 있지만, 산 풍경은 금강산, 설악산 등 뛰어난 경치가 즐비하다. 이것 또한 놓치기 어려운 장면이다. 내가 화가라면, 관동팔경 중 어느 앵글을 선택해야 할지 매우 고민이 되었을 정도로 양쪽의 경치가 뛰어나다. 결국 정자가 두 선택의 기로에 해당하는 셈이다. 그건 화가의 취향이나 선택의 문제인 것이다.

1746년 이름이 알려지지 않은 화가가 그린 〈관동팔경도〉도 116 서울대 규장각

鏡浦臺

도 116. 〈관동팔경도〉 중 〈경포대〉 1746~1748년 추정, 비단에 채색, 31.5×22.5cm, 서울대 규장각 소장. 해맞이하는 경포대의 풍경을 개념적으로 풀어내었다. 아마 작가는 동해안의 강한 에너지를 강조한 것으로 보인다.

江陵
鏡浦

소장는 바다 풍경의 앵글을 선택했다. 이 그림은 단순히 사실적인 묘사를 넘어 개념화했다. 동해에 대한 신비한 인식을 표현했다. 바다 풍경에 덧붙여 강한 에너지를 받을 수 있는 해 뜨는 광경과 너른 바다를 당시로서는 비현실적인 시점으로 그렸다. 이 화가는 사실적이고 합리적인 표현에는 전혀 관심이 없다. 오직 동해 바다에 관한 신앙과 신비를 표현하는 데 애썼다. 그는 관동팔경을 통해 동해가 에너지의 원천이라는 것을 우리에게 강한 톤으로 말하고 있다. 그런 탓에 이 작품이 우리에게 전하는 임팩트가 매우 세다. 이 화가가 누군지 알려지지 않았지만, 한양에서 활동하는 궁중 화원은 아닐 것이고 지방에 사는 민화가일 가능성이 높다. 사실적이기 보다는 표현주의적이고 현실적이기 보다는 개념적으로 나타냈기 때문이다. 이것은 민화가들만이 할 수 있는 자유로운 상상력이다.

민화에서 산 풍경을 택한 대표적인 작품으로 김세종 소장 〈경포대〉도 117가 있다. 이 역시 경포대의 호수와 정자와 주변의 산과 나무들을 화폭으로 옮겨왔지만, 그것을 구성하는 방식은 매우 자유롭고 개념적이다. 배경의 산이 세 봉우리다. 이 병풍의 다른 그림에서는 다섯 봉우리도 등장한다. 세 봉우리는 삼산三山의 개념이고, 다섯 봉우리는 오악五岳의 개념이다. 삼산은 한자로 메산山자를 세 봉우리로 나타내듯이 산의 가장 오래되고 가장 기본적인 구성이다. 오악은 일월오봉도처럼 오행사상에서 나온 것이다. 경포대는 전통적인 역원근법을 적용하여 뒤로 갈수록 넓어지고 키 큰 소나무가 일산처럼 그 커다란 정자를 감싸고 있고 그 소나무 위에 암컷 학 한 마리가 잠들어 있다. 호수 반

◀ 도 117. 〈**관동팔경도**〉 중 〈**경포대**〉 종이에 채색, 56×31.5cm, 김세종 소장.
바다에서 바라보는 경포대의 풍경으로 전통적인 화풍으로 개념적이면서 낭만
적으로 그려냈다.

대편에는 키가 우뚝한 소나무에 수컷의 학이 이를 바라보고 있다. 호수 한가운데 나룻배에는 선비가 정자의 선비를 물끄러미 보고 있고, 그 밑에는 오리들이 짝을 지어 헤엄치고 있다. 뭔가 애틋한 이야기가 펼쳐져 있는 풍경이다. 김시습이 지은 「관동에서 질탕하게 노닌 기록 뒤에 쓰다宿遊關東錄志後」에서 경포대를 이렇게 읊었다.

> "강릉 동쪽에 있는 경포의 누대와 한송寒松의 물가는 바로 국선國仙들이 일찍이 노닐며 즐거워하던 곳이다. 마침 내가 가는 날에 구름을 걷히고 바람을 자게 되어, 하늘은 맑고 바다는 깨끗하여 거울같이 빈 것이 한이 없었다. 해가 떠오르는 모퉁이를 끝까지 바라보아 마음과 눈의 유람을 호연하게 함으로써, 내 몸을 정히 소동파가 이른바 '하루살이 같은 인생을 천지간에 붙이니, 창해의 좁쌀 한 톨과 같구나!'라고 한데 견주어 보았다.(번역: 박영주, 「문화적 경계와 상징으로서의 대관령」, 『대관령, 높은 고갯길 하늘과 맞닿아』, 강릉시오죽헌시립박물관, 2017, p. 120)

신선들이 노닌 곳답게 하루살이 인생이 덧없게 느껴지듯, 민화작가는 상상의 드론을 띄워 단순한 풍경이 아니라 이야기가 깃든 따뜻한 풍경을 그려내었다. 이것은 사실성에 얽매여 있는 궁중화원들로서는 접근하기 힘든 세계다. 개념적이면서 인간적인 풍경화, 그것이 민화 관동팔경도다.

개념 속에 자리 잡은 풍경

죽서루는 관동팔경 가운데 유일하게 바다가 아니라 오십천이란 개울을 끼고 있다. 주변의 경치도 아름답지만, 죽서루란 정자와 그 정자가 자리 잡은 오십천절벽의 풍광이 화룡점정이다.

정선의 〈죽서루〉도 118 간송미술관 소장를 보면, 이 정자를 중심으로 펼쳐진 주

변의 산과 오십천을 안정된 구도 속에 담았다. 이 그림의 주인공은 죽서루와 오십천 절벽임을 여실히 보여준다. 하지만 민화작가의 해석은 다르다.도 119 죽서루와 오십천절벽은 구름이 피어올라가듯 솟구쳐 오르고, 오십천은 폭포처럼 내리꽂히고 있다. 정선이나 김홍도를 비롯한 이전의 많은 작가들이 선택한 수평구도와 전혀 다른 면모다. 여기에 덧붙여 죽서루 뒤의 관청과 성곽도 자세히 나타내었다. 민화 작가들은 다른 화가들과 달리 에너지를 감지하는 특별한 능력을 갖고 있는 모양이다. 강하게 혹은 과장되게 나타낸 이미지에서 그 역동성

도 118. 〈죽서루〉 정선, 32.3×57.8cm, 종이에 채색, 간송미술관 소장. 죽서루와 오십천 절벽을 화면 가득 담았다. 죽서루를 그릴 때 가장 많이 볼 수 있는 장면이다.

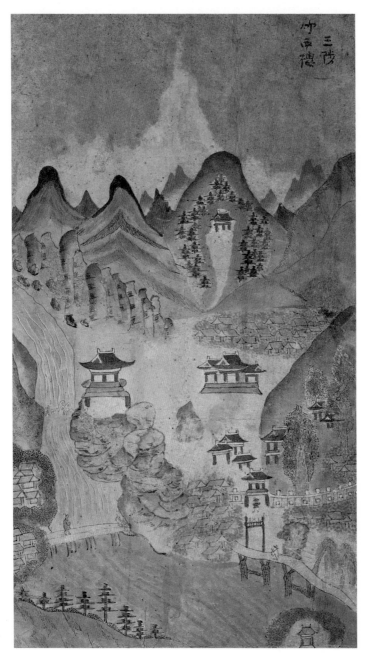

도 119. 〈관동팔경도〉 중 〈죽서루〉 종이에 채색, 56×31.5cm, 김세종 소장. 폭포같은 오십천과 솟구쳐 오르는 절벽으로 과장하여 화면에 긴장감을 불어 넣었다.

을 감지할 수 있다. 이런 것이 바로 민화에 나타난 표현주의적 성향이 아닌가.

　정선과 같은 사대부화가나 김홍도와 같은 궁중화원은 기본적으로 사실적인 태도를 견지했다. 특히 정조의 명에 의해 관동팔경의 경치를 화폭에 담은 김홍도의 경우 더욱 지금의 사진기처럼 털끝 하나 틀림없이 그리듯 세밀하게 표현했다. 이러한 이미지는 사실성에서는 뛰어나지만, 표현성에서는 그다지 감동의 정도가 약하다. 민화가들은 실제와 똑같이 묘사하는 것에는 별 관심이 없다. 그보다는 관동팔경의 경치를 얼마나 흥미롭고 극적으로 표현할까에 주력했다. 북송대 화가이자 이론가인 곽희는 『임천고치 林泉高致』에서 "푸른 안개와 한양 길을 보면 그곳으로 가고 싶은 생각이 나고, 넓은 냇가에 노을이 비치는 것을 보면 바라보고 싶은 생각이 나고, 세상을 버리고 숨어 사는 사람이나 산으로 돌아다니는 나그네가 있는 그림을 보면 그들과 함께 살고 싶은 생각이 나고, 커다란 암혈이나 샘과 돌을 보면 거기서 놀고 싶은 생각이 난다.'고 했다. (허영환 역주, 『임천고치』, 열화당, 1989, p. 29) 산수화를 그리는 큰 뜻은 산수화의 주인공과 그것을 감상하는 나를 동일시하기 위한 것이라고 했다. 그렇다면 민화 관동팔경도는 이렇게 비유할 수 있다. 정선과 김홍도의 관동팔경도는 다큐멘터리 속을 실제로 걸어가는 느낌이라면, 민화가의 관동팔경도는 드라마 속을 꿈결처럼 거니는 느낌이라고. 🪷

참고한 책

강세황 지음, 김종진 외 옮김, 『표암유고』, 지식산업사, 2010.

『겨레그림, 꿈과 현실의 아름다운 동행』, 온양민속박물관, 2008.

『길상 – 우리 채색화의 걸작전』, 가나아트센터, 2013.

김용권, 『관화/민화 백 한가지 뜻풀이』, 예서원, 2012.

『꿈과 사랑 – 매혹의 우리민화』, 호암미술관, 1998.

노자키 세이킨 저, 변영섭 외역, 『중국길상도안』, 예경, 1992.

『대관령, 높은 고갯길 하늘과 맞닿아』, 강릉시오죽헌시립박물관, 2017

『민화』, 호림미술관, 2013.

『민화걸작전』, 호암미술관, 1983.

『민화, 어제와 오늘의 좌표』, 한국민화학회, 2016,

『민화와 장식병풍』, 국립민속박물관, 2004.

박정혜 외, 『왕과 국가의 회화』, 돌베개, 2011.

박정혜 외, 『조선 궁궐의 그림』, 돌베개, 2012.

『반갑다 우리 민화』, 서울역사박물관, 2005.

『삼국지연의도』, 국립민속박물관, 2016.

『선문대학교박물관 명품도록』 III · IV, 선문대학교박물관, 2003.

『수복』, 국립민속박물관, 2007.

심성미, 「조선 후기 모란도 연구」, 경주대학교대학원 박사학위논문, 2014.

『십장생』, 궁중유물전시관, 2004.

『우리의 삼국지 이야기』, 서울역사박물관, 2008.

윤열수, 『민화이야기』, 디자인하우스, 2007.

윤열수, 『신화속 상상동물 열전』, 한국문화재보호재단 2010.

이상국, 「조선 후기 호렵도 연구」, 경주대학교대학원 박사학위논문, 2012.

이영실, 「조자용의 민화운동 연구」, 경주대학교대학원 박사학위논문, 2014.

이우환, 『이조민화』, 열화당, 1977.

『조선 궁중화 · 민화 걸작』, 예술의 전당 · 현대화랑, 2016.

『조선 선비의 서재에서 현대인의 서재로』, 경기도박물관, 2012.

『조선시대 그림과 도자기』, 현대화랑, 2015.

조에스더, 「조선 후기 어해도 연구」, 경주대학교대학원 박사학위논문, 2012.

조용진, 『동양화 읽는 법』, 집문당, 1989.

조자용, 『우리문화의 모태를 찾아서』, 안그라픽스, 2001.

정민, 『한시 속의 색, 그림 속의 새』, 효형출판, 2003.

정병모, 『무명화가들의 반란 민화』, 다할미디어, 2011.

정병모, 『민화, 가장 대중적인 그리고 한국적인』, 돌베개, 2012.

정병모, 『영원한 조선을 꿈꾸며 – 채용신의 삼국지연의도』, 조선민화박물관, 2009.

정병모 기획, 『민화의 계곡Ⅰ』, 조선민화박물관, 2010.

정병모 기획, 『한국의 채색화』, 다할미디어, 2015.

『한국민속예술사전』, 국립민속박물관, 2017.

허균, 『우리 민화 읽기』, 북폴리오, 2006.

張競, 『天翔るシンボルたち』, 東京:農文協, 2002.

志和池昭一郎·亀倉雄策, 『李朝の民畵』, 講談社, 1982.

Charles Lachman, *The Ten Symbols of Longevity*, Jordan Schnitzer Museum of Art, 2006.

Chung Byungmo·Kim Sunglim, *Chaekgeori : The Power and Pleasure of Possessions in Korean Painted Screens*, SUNY·Dahal Media, 2017.

Pierre Cabon, *Tigres de papier*, snoeck·mnaag, 2015.

민화는 민화다

도 1. 〈담배 피는 호랑이〉 1922년, 수원 팔달사 용화전 벽화.

도 2. 〈호렵도〉 부분, 19세기말, 독일 개인소장.

1. 민화란, 이런 그림이다!

도 3. 『한국·조선의 회화韓國·朝鮮の繪畵』, 헤이본샤平凡社, 2008.

도 4. 〈범 탄 신선〉 19세기말 20세기초, 종이에 채색, 76.0×33.0cm, 개인 소장.

도 5. 〈책거리〉 19세기 후반, 종이에 채색, 107.5×61.6cm, 개인소장.

도 6 중국몽中國夢 포스터

도 7. 〈화조도〉 종이에 채색, 90.4×37.2cm. 일본 개인소장.

도 8. 〈호랑이그림〉 19세기, 종이에 채색, 135×78cm, 김세종 소장.

도 9 〈운룡도〉 19세기, 종이에 채색, 152×96cm, 개인소장.

2. 책의 노래, 문자의 힘

책거리 1

도 10. "CHAEKGEORI: The Power and Pleasure of the Possessions in Korean Painted Screens", SUNY·Dahalmedia, 2017.

도 11. 〈책가도〉 장한종, 19세기 초, 종이에 채색, 195.0×361.0cm, 경기도박물관 소장.

도 12. 〈책가도〉 18세기말 19세기초, 종이에 채색, 각 133.0×53.5cm, 개인소장.

도 13. 〈책가도〉 19세기, 종이에 채색, 77.0×49.0cm, 파리 기메동양박물관 소장.

도 14. 〈책거리〉 19세기, 종이에 채색, 55.0×35.0cm, 개인소장

책거리 2

도 15. 〈호피장막도〉 19세기, 종이에 채색, 128.0×355.0cm, 개인소장.

도 16. 〈책거리〉 19세기, 종이에 채색, 80.0×31.0cm, 조선민화박물관 소장.

도 17. 〈책가도〉 19세기, 종이에 채색, 각 83.0×328.0cm, 개인소장.

도 18. 〈책거리〉 19세기, 종이에 채색, 각 47.3×30.5cm, 개인소장.

도 19. 〈책거리문자도〉, 20세기 전반, 종이에 채색, 각 95.0×32.0cm, 개인소장.

백수백복도

도 20. 〈자수 백수백복도〉 19세기, 비단에 자수, 136.0×32.6cm, 범어사성보박물관 소장.

도 21. 〈백수백복도〉 김문제, 1917년, 비단에 채색, 각 12.5×34cm, 타임캡슐 소장.

도 22. 〈백수백복도〉 19세기말 20세기초, 종이에 채색, 각 102×29cm, 계명대학교 행소박물관 소장.

유교문자도 1

도 23. 〈효자도〉 19세기, 종이에 채색, 69.0×33.0cm, 일본민예관 소장.

도 24. 〈제자도〉 19세기, 종이에 채색, 66.0×34.0cm, 국립민속박물관 소장.

도 25. 〈충효도〉 19세기, 종이에 채색, 42.0×71.0cm, 개인소장.

도 26. 〈충자도〉 19세기, 종이에 채색, 84.0×34.0cm, 김세종 소장.

도 27. 〈신자도〉 19세기, 종이에 채색, 73.5×40.0cm, 개인소장.

유교문자도 2

도 28. 〈예자도〉 19세기, 종이에 채색, 66.0×34.0cm, 국립민속박물관 소장.

도 29. 〈의자도〉 19세기, 종이에 채색, 64.0×32.0cm, 동산방화랑 소장.

도 30. 〈염자도〉 19세기, 종이에 채색, 73.5×40.0cm, 개인소장.

도 31. 〈염자도〉 19세기, 종이에 채색, 51.5×29.0cm, 이헌서예관 소장.

도 32. 〈치자도〉 19세기, 종이에 채색, 54.0×35.0cm, 동산방화랑 소장.

제사도

도 33. 〈감모여재도〉 19세기, 종이에 채색, 90.3×65.6cm, 삼성미술관 리움 소장.

도 34. 〈감모여재도〉 20세기, 종이에 채색, 39×34.5cm 가회민화박물관 소장.

도 35. 〈감모여재도〉 19세기, 종이에 채색, 85.0×103.0cm, 일본민예관 소장.

3. 권력, 민중들에겐 어떤 의미인가?

운룡도

도 36. 〈태조어진〉 보물 제931호, '태조어진', 1872년, 비단에 채색, 150cm×218cm, 전주 경기전 소장.

도 37. 〈철화백자용무늬항아리〉 17세기 후반, 높이 36.2cm, 삼성미술관 리움 소장.

도 38. 〈청화백자용무늬항아리〉 18세기, 높이 53.9cm, 국립중앙박물관 소장.

도 39. 〈운룡도〉 19세기, 종이에 채색, 60.0×47.0cm, 개인소장.

도 40. 〈운룡도〉 19세기, 종이에 채색, 115.2×112.7cm, 호림박물관 소장.

봉황도

도 41. 〈봉황〉 조정규, 19세기, 종이에 채색, 610×325cm, 삼성미술관 리움 소장.

도 42. 〈봉황도〉 19세기, 종이에 채색, 각 73.0×61.5cm, 개인소장.

도 43. 〈낙도〉 19세기 말 20세기 초, 종이에 채색, 910×384cm, 개인소장.

기린도

도 44. 〈천마도〉 신라6세기, 국립경주박물관 소장.

도 45. 〈기린도〉 19세기, 종이에 채색, 141.5×235.0cm. 개인소장.

도 46. 〈기린도〉 19세기, 종이에 채색, 34.0×66.9cm. 일본민예관 소장.

까치호랑이 그림

도 47. 〈까치호랑이〉 19세기, 종이에 채색, 105.0×68.0cm, 일본민예관 소장.

도 73. 〈자수화조문보자기〉 19세기, 비단에 자수, 36.5×39.0cm, 한국자수박물관 소장.

호접도

도 74. 〈꽃과 나비花蝶圖〉 19세기, 남계우, 종이에 채색, 각 127.9×28.8cm, 국립중앙박물관 소장. 공공누리

도 75. 〈꽃과 나비花蝶圖〉 20세기 전반, 종이에 채색, 각 73.0×30.0cm, 파리 기메동양박물관 소장.

도 76. 〈화조도〉 19세기, 종이에 채색, 54.0×33.0cm, 개인소장.

5. 삶과 꿈을 넘나드는 이야기

삼국지연의도

도 77. 〈삼국지연의도〉 중 〈자룡단기구주〉 1912년, 비단에 채색, 169×183cm, 조선민화박물관 소장.

도 78. 〈삼고초려〉 19세기말 20세기초, 종이에 채색, 54.0×38.0cm, 개인소장

도 79. 〈고사인물도〉 19세기말 20세기초, 종이에 옅은 채색, 33.0×76.0cm, 개인소장.

구운몽도

도 80. 〈담배 썰기〉, 김홍도, 18세기 후반, 종이에 채색, 22.7×27.0cm, 국립중앙박물관 소장.

도 81. 〈구운몽도〉 중 〈성진과 팔선녀, 돌다리에서 만나다〉, 19세기말, 종이에 채색, 73.0×35.8cm,
온양민속박물관 소장.

도 82. 〈구운몽도〉 19세기, 종이에 채색, 69.0×41.5cm, 김세종 소장.

도 83. 〈구운몽도〉 중 〈낙유원에서 기예를 겨루다〉 19세기말, 종이에 채색, 73.0×35.8cm, 온양민속박물관
소장.

호렵도

도 84. 목란위장 사진제공: 하지윤

도 85. 〈호렵도〉 18세기, 개인소장.

도 86. 〈수렵도병〉 19세기, 종이에 채색, 586.0×106.5cm, 삼성미술관 리움 소장.

도 87. 〈호렵도〉 19세기, 종이에 채색, 78.5×351cm, 독일 개인소장.

도 88. 〈수렵도〉 19세기말 20세기초, 종이에 채색, 각 74.9×30.5cm, 미국 뉴아크박물관 소장.

강태공조어도

도 89. 〈태공조위도太公釣渭圖〉《예원합진藝苑合珍》에 수록, 양기성梁箕星, 18세기 전반, 종이에 채색, 34×29cm,
일본 야마토분카간大和文華館 소장.

도 90. 〈강태공조어도姜太公釣魚圖〉 19세기, 종이에 채색, 90×57cm, 파리 기메동양박물관 소장.

백자도

도 91. 〈백자도〉 범어사 독성각 벽화, 20세기 초.

도 92. 〈정승놀이〉〈백자도병풍〉 중, 19세기 말~20세기 초, 종이에 채색, 34.0×60.0cm, 국립민속박물관
소장. 공공누리

도 93. 〈씨름도〉 김홍도, 18세기 후반, 종이에 채색, 27×22.7cm, 국립중앙박물관 소장. 공공누리

도 94. 〈백자도〉 19세기, 종이에 채색, 52.0×28.0cm, 개인소장.

도 95. 〈백자도〉 종이에 채색, 각 73.0×27.2cm, 개인소장.

초상화

도 96. 〈덕행초상〉 1796년, 종이에 채색, 110×71.5cm, 국립민속박물관 소장. 공공누리

도 97. 〈조철승초상曺喆承肖像〉 1920년(1890년 모사), 비단에 채색, 187×91cm, 국립민속박물관 소장.
　　　공공누리

도 98. 〈초상〉 19세기 말. 비단에 채색, 132.8×82.9cm, 개인소장.

도 99. 〈노부인상〉 채용신, 1926년. 비단에 채색, 63.0×104.5cm, 서울대박물관 소장.

6. 유토피아, 그곳을 향하여

일월오봉도

도 100.〈일월오봉도〉 19세기, 비단에 채색, 150.7×353.5cm, 개인소장.

도 101.〈청룡백호도〉 19세기, 비단에 채색, 110.5×499cm, 개인소장.

도 102.〈일월부상도〉 19세기, 베에 채색, 149.5×122.0cm, 삼성미술관 리움 소장.

십장생도

도 103.경복궁 자경전 십장생 굴뚝 보물 제810호.

도 104.〈자수십장생병풍〉 19세기 후반, 자수, 73.0×31.5cm, 일본 고려미술관 소장.

도 105.〈가정집〉 20세기 전반.

도 106.〈화조도〉 종이에 채색, 60×32cm, 조선민화박물관 소장.

금강산도

도 107.〈금강산담무갈지장보살도현신도〉 노영, 1307년, 흑칠 바탕에 금니, 22.4×10.1cm, 국립중앙박물관
　　　소장. 공공누리

도 108.〈금강전도〉 정선, 1734년, 국보 217호, 종이에 엷은 채색, 130.6×94.1cm, 삼성미술관 리움 소장.

도 109. 〈금강산도〉 19세기, 종이에 수묵, 123×597cm, 삼성미술관 리움 소장.

도 110. 〈금강산도〉 19세기, 종이에 엷은 채색, 126.2×56.0cm, 삼성미술관 리움 소장.

소상팔경도

도 111. 〈소상팔경도〉 중 〈동정추월〉과 〈평사낙안〉 19세기, 종이에 채색, 26.0×83.0cm. 도쿄 일본민예관
　　　소장.

도 112. 〈산월과안〉 19세기, 종이에 먹, 68.5×30.0cm, 일본 구라시키倉敷민예관 소장.

도 113. 〈소상팔경도〉 중 〈연사모종〉 19세기말 20세기초, 종이에 채색, 각 73.4×32.4cm, 김세종 소장.

관동팔경도

도 114. 〈관동팔경도〉 중 〈청간정〉 종이에 채색, 56×31.5cm, 김세종 소장.

도 115. 〈금강사군첩〉 중 〈청간정〉 김홍도, 1788년, 비단에 채색, 30.4×43.7cm, 개인소장.

도 116. 〈관동팔경도〉 중 〈경포대〉 1746~1748년 추정, 비단에 채색, 31.5×22.5cm, 서울대 규장각 소장.

도 117. 〈관동팔경도〉 중 〈경포대〉 종이에 채색, 56×31.5cm, 김세종 소장.

도 118. 〈죽서루〉 정선, 32.3×57.8cm, 종이에 채색, 간송미술관 소장.

도 119. 〈관동팔경도〉 중 〈죽서루〉 종이에 채색, 56×31.5cm, 김세종 소장.